没 骨 画 技 法 教 程

没骨菊花画法

刘胜 编著

海峡出版发行集团
THE STRAITS PUBLISHING & DISTRIBUTING GROUP | 福建美术出版社
FUJIAN FINE ARTS PUBLISHING HOUSE

图书在版编目（CIP）数据

没骨画技法教程．没骨菊花画法 / 刘胜编著．-- 福
州 ：福建美术出版社，2023.10
ISBN 978-7-5393-4500-0

Ⅰ．①没… Ⅱ．①刘… Ⅲ．①菊花－花卉画－国画技
法－教材 Ⅳ．① J212.27

中国国家版本馆 CIP 数据核字（2023）第 182699 号

出 版 人：郭　武
责任编辑：樊　煜　吴　骏
装帧设计：李晓鹏　陈　楠

没骨画技法教程·没骨菊花画法

刘胜　编著

出版发行：福建美术出版社
社　　址：福州市东水路 76 号 16 层
邮　　编：350001
网　　址：http://www.fjmscbs.cn
服务热线：0591-87669853（发行部）　87533718（总编办）
经　　销：福建新华发行（集团）有限责任公司
印　　刷：福建省金盾彩色印刷有限公司
开　　本：889 毫米 ×1194 毫米　1/12
印　　张：14.33
版　　次：2023 年 10 月第 1 版
印　　次：2023 年 10 月第 1 次印刷
书　　号：ISBN 978-7-5393-4500-0
定　　价：98.00 元

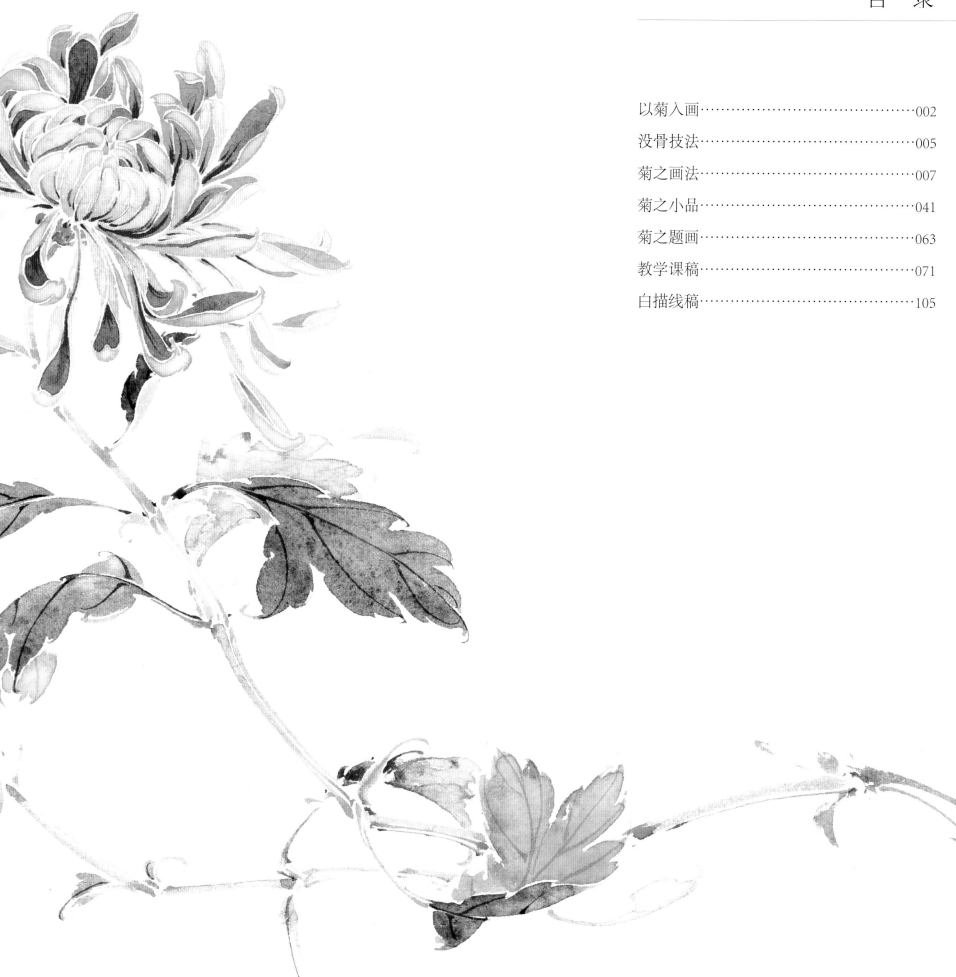

目　录

以菊入画

"花开不并百花丛，独立疏篱趣未穷。"菊多生于秋天，自带孤高之格和淡泊之态。菊不与百花争，不为外物迁，不浮不躁，于天地间恬然自如，恰如君子志向高远、定力如磐。菊生长于深秋寒冬，凌寒不凋，"卓为霜下杰"。其骨傲，不仅有"此花开尽更无花"的孤勇，更有"宁可枝头抱香死，何曾吹落北风中"的至死不渝。菊之质与隐士遗世独立、洁身自好、百折不挠的品质相契合，自"晋陶渊明独爱菊"以后，菊更以"花中隐士"之雅号享誉天下。诸如"采菊东篱下，悠然见南山"这样的诗句，赋予菊田园野逸之趣。

菊不仅拥有出世不折的气节，还饱含入世情怀，有济世为民、有所作为的君子之道。菊有很高的药用价值和食用价值，能起到安养保健和延年益寿的作用。早在屈子的《离骚》中，就有"朝饮木兰之坠露兮，夕餐秋菊之落英"的词句。《与钟繇九日送菊书》中也记载曹丕喜食菊花，"故屈平悲冉冉之将老，思餐秋菊之落英，辅体延年，莫斯之贵。请奉一束，以助彭祖之术"。南宋陆游"收菊为枕"，在《余年二十时尝作菊枕诗颇传于人今秋偶复采菊》中说"采得黄花作枕囊，曲屏深幌闷幽香"。菊花是"十二客"中的"寿客"，有着福寿安康的吉祥寓意；也是九九重阳节必备的佳品，被寄托着"乞寿"的美好愿望。

两宋时期，艺菊赏菊风盛，出现了大量的菊花专著。北宋刘蒙撰写了第一部《菊谱》（又称《刘蒙菊谱》），此后诸多菊谱相继问世，如范成大的《范村菊谱》、史正志《史氏菊谱》、史铸《百菊集谱》等。明代开启赏菊的第二次高潮，菊谱愈多，种类愈丰。它们记录了菊花的品种、样式以及定品的方式。古人为菊花定品从"色""香""态"三方面入手，尤其对菊之"色"予以明确的评判标准。

两宋时期对菊花的品鉴及菊谱的问世带动了菊画的发展。菊花入画，约可追溯到五代，且多杂以其他花卉或禽鸟表现。《宣和画谱》中记载，黄筌绘有《寒菊蜀禽图》、徐熙绘有《寒菊月季图》，另有唐滕昌佑、五代黄居宝、五代丘余庆、北宋赵昌等均绘有《寒菊图》。两宋时期，随着花鸟画的发展，受时代风潮的影响，菊画有所增加，多采用勾勒填彩的方式，

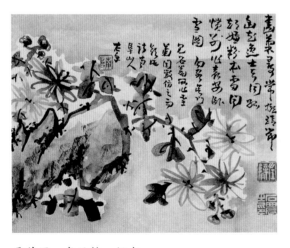

菊丛飞蝶图　朱绍宗　绢本
纵 23.7 厘米　横 24.4 厘米
故宫博物院藏

雪菊图　高凤翰　纸本
纵 23.7 厘米　横 30.5 厘米

以写实的手法精心描绘，力求真实再现形态各异、色彩多样的菊花。如北宋赵昌的《写生蛱蝶图》，描绘了秋野间一枝秋菊与枯芦同摇曳，并有蛱蝶纷飞的场景。画作精于设计，晕染合宜，菊淡蝶艳，淡者明润匀薄，浓者多层积染，色若堆起，彩不压墨，相得益彰。南宋朱绍宗的《菊丛飞蝶图》，丛菊紧挨，蜜蜂逐花，蛱蝶翻飞，画作色彩丰富、艳丽，画工精密，构图层次丰富，自有一派富贵典雅的气象。两宋之后仍有此类作品遗世，多为宫廷画作。除了精细妍丽的工笔菊花，南宋之后有不少文人逸士爱慕菊之逸格，喜作墨菊图。他们不求画面色彩丰富，致力于表现菊花的傲霜之姿和菊花淡泊、飒爽、特立独行的品格，并注重野逸之趣的表达。据《芥子园画传》记载，赵孟坚、李昭、柯九思、王渊、盛安、朱铨等人皆为此代表。元代以后，写意画快速发展，画家画菊不再追求细致描摹，而是在大笔挥洒中展现菊花之气质与品格，寄情抒志。明代菊画以陈淳、王穀祥、徐渭为代表，代表作品有陈淳的《菊石图》扇面、王穀祥的《翠竹黄花图》、徐渭的《菊竹图》等。明神宗万历年间黄凤池集成《梅竹兰菊四谱》作为学画的范本刊出，自此梅兰竹菊"四君子"之说盛行。清代的菊画表现手法丰富，风格独特，如石涛、朱耷、任伯年、奚冈、恽寿平、蒲华、虚谷、高凤翰、徐玫、邹一桂，以及"扬州八怪"的郑板桥、罗聘、李方膺、李鱓、金农等人的菊画作品皆各具特色。近代，"南吴（吴昌硕）北齐（齐白石）"的大写意菊画作品，所绘菊花融入石鼓文、篆书的笔法，画面浑厚古拙，色彩明艳。陈师曾、潘天寿、张大千、诸乐三、吴茀之等近代中国画名家，也都有写意菊花作品传世。

　　"秋菊有佳色，裛露掇其英。"菊花是原生于中国本土的草本植物，或寄托着平民百姓朴素的愿望，或传达着文人墨客高洁的志趣，成为中华民族重要的文化符号，有"寿客""黄华""隐逸花""晚艳""冷香"等称号。菊作为"花中四君子"之一，是国画初学者绕不开的题材。

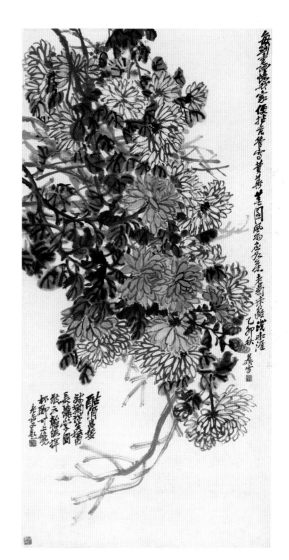

老菊疏篱图　吴昌硕　纸本
纵132厘米　横68厘米

吴昌硕（1844～1927），近代书画家、篆刻家。初名俊，后改俊卿，字昌硕，号缶庐，晚号大聋，浙江安吉人。擅写石鼓文，作品风格雄健、苍劲。

镇纸：镇纸是用来压住画纸的重物，其作用是防止作画时因手臂及毛笔的运行带动纸张。

固体颜料：块状固体颜料的优点在于其可直接用毛笔蘸水调和使用，且色相较稳定。其缺点是色彩在纸上的附着力不够好。目前市场上的固体国画颜料有单色装和多色套装，学友可根据自己的需求进行选择。

瓷碟：调和色彩一般以直径10厘米左右的瓷碟为宜，学友也可根据自己的需求选择尺寸合适的瓷碟。

笔洗：笔洗是盛清水的容器，用于蘸水和清洗毛笔，学友可根据自己的喜好选择不同尺寸、形制的笔洗。

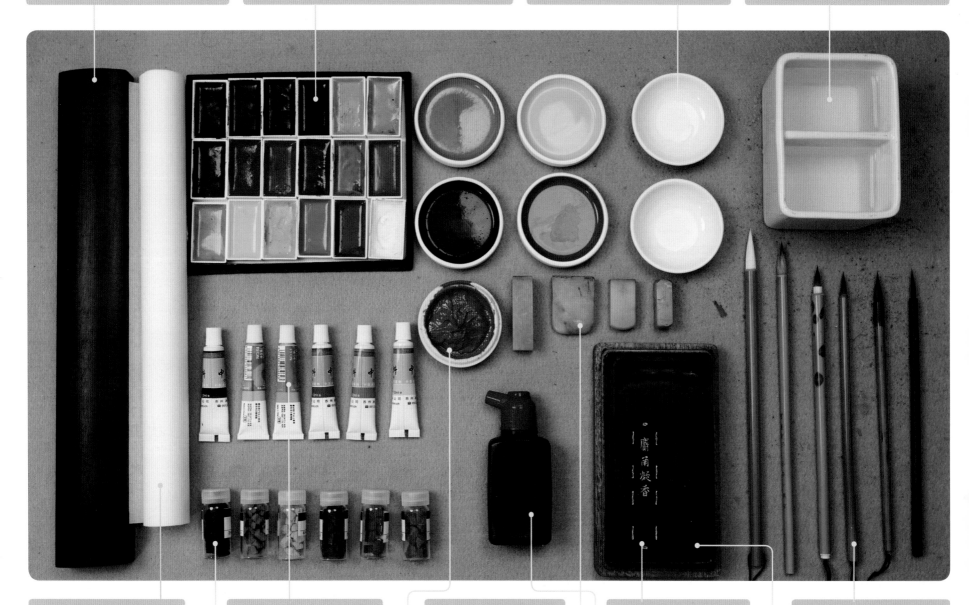

宣纸：没骨画常用的纸张为熟宣，熟宣具有不透水性，适宜没骨画中撞水、撞色、积水、积色、接染、烘染等技法的表现。中国传统手工熟宣具有特殊的张力和韧性，耐磨度较好，遇水后仍可保持一定的平整度。

锡管颜料：锡管颜料是最常见的国画颜料，有多种品牌可选。挤适量颜料至白瓷碟中，兑水调和后便可使用。

半成品块状颜料：常用的半成品块状颜料有矿物色、植物色两类，需加水和胶碾磨调和后使用。

印章：印章是一幅完整作品的重要组成部分。印章有姓名章和闲章两种，需依据画面的章法布局合理使用。

印泥：印泥宜选用书画专用印泥，颜色有多种，常用的有朱砂印泥和朱磦印泥。

墨锭：墨锭分松烟墨和油烟墨两种。松烟墨墨色沉着，呈亚光；油烟墨墨色黑亮有光泽。

墨汁：书画墨汁浓淡适中又不滞笔，笔墨效果较好缺点是含有防腐剂，不利于长久保存。

毛笔：绘制没骨画常用到的毛笔有羊毫笔、兼毫笔、狼毫笔、鼠须笔等，型号以中、小楷为主，出锋以1.7cm～3.5cm为宜。

砚台：砚台是磨墨、盛墨的工具，常用的有端砚、歙砚等。

没骨技法

画中设色之法与用墨无异，全论火候，不在取色，而在取气，故墨中有色，色中有墨。古人眼光直透纸背，大约在此。今人但取傅彩悦目，不问节腠，不入窾要，宜其浮而不实也。

——《麓台题画稿》

1. 平涂示意
<inline_image id="2" />用胭脂加大红调成淡粉色均匀地画出花瓣的基本形。平涂没有明显的色彩浓淡变化，画花之"剪影"即可。

2. 撞水示意
趁底色未干时，用干净的笔蘸清水以笔尖轻触花瓣，注入适量的清水，水与底色对撞形成自然的水渍效果。

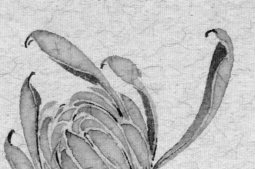

7. 勾勒示意

扫码看教学视频

调较浓的汁绿色以劲挺的线条复勾花枝的侧面和枝节，使其显得更有力度，并以同法勾勒叶脉。勾勒对线条质量要求较高，学友们平时可多作白描的练习。

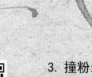
扫码看教学视频
3. 撞粉示意
调钛白色注入花瓣的特定部位，可强化花瓣颜色的对比度。可根据需要的效果决定注入钛白色的分量。

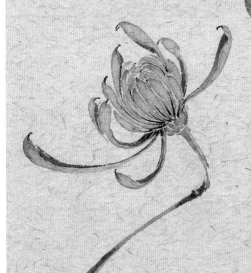

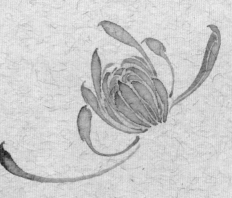

6. 撞色示意

扫码看教学视频

用汁绿色画出花枝，趁湿在局部注入少许赭石色，汁绿色与赭石色对撞产生特殊的肌理效果。

扫码看教学视频
5. 点染示意
以花青、藤黄、三绿调出汁绿色，以点状笔触画出花托的基本形态。点染技法一般先以浅色铺底，再用稍深色错位复点，以丰富画面层次。

扫码看教学视频
4. 接染示意
先用胭脂加大红调出浅粉色从花瓣尖起笔，画至花瓣的前三分之一处，以另一支笔调钛白色与浅粉色对接，然后顺势向花瓣根部染。接染法也常用于颜色变化较大的叶片和枝干。

菊 之 画 法

画菊全法

菊之为花也，其性傲，其色佳，其香晚。画之者，当胸具全体，方能写其幽致。全体之致，花须低昂而不繁，叶须掩映而不乱，枝须穿插而不杂，根须交加而不比，此其大略也。若进而求之，即一枝一叶，一花一蕊，亦须各得其致。菊虽草本，有傲霜之姿，而与松并称，则枝宜孤劲，异于春花之和柔；叶宜肥润，异于残卉之枯槁。花与蕊，宜含放相兼。枝头得偃仰之理，以全放枝重宜偃，花蕊枝轻宜仰。仰者不可过直，偃者不可过垂。此言全体之法，至其花萼枝叶根株，另具画法于后。

——《芥子园画传》

【菊花画法】

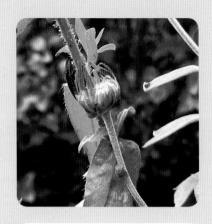

P107

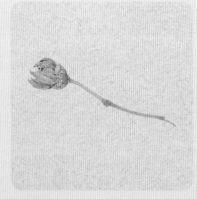

P072

扫码看教学视频

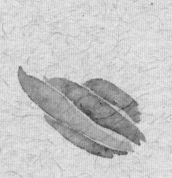

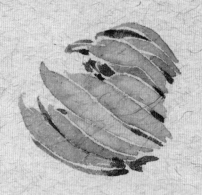

1. 以胭脂调少许花青，从最前面的几片花瓣入手。花瓣之间要有大小、长短及姿态之间的变化和呼应。

2. 再以稍重的胭脂、花青调色，画花瓣之间深色部分。注意空出水线的位置，这样花瓣的形状就不会含糊不清。

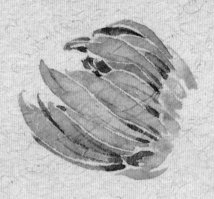

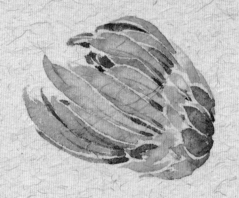

3. 依次往左、右两侧叠加花瓣。由于透视的关系，花瓣形状逐渐变窄，至瓣尖处呈现向内包拢的状态。

4. 用花青、藤黄加少许淡墨画花托，绘制手法与花瓣相似，只是其形态更加短小。画至两侧时，用笔可适当地放松些，撞水时亦可使萼片之间部分相融，这样看上去更加生动。

画蕾蒂法

　　画花须知画蕾，花蕾或半放、初放、将放、未放，致各不同。半放侧形见蒂，嫩蕊攒心，须具全花未舒之势；初放则翠苞始破，小瓣乍舒，如雀舌吐香，握拳伸指；将放则萼尚含香，瓣先露色；未放则蕊珠团碧，众星缀枝，当各得其致为妙。画蕾须知生蒂，花头虽别，其蒂皆同。得叠翠多层，与众卉异，浑圆未放，虽系各色之花，宜苞蕾尽绿，若将放，方可少露本色也。夫菊之逞姿发艳在于花，而花之蓄气含香又在乎蕾，蕾之生枝吐瓣更在乎蒂。此理不可不知，故画花法，更加以蕾蒂也。

——《芥子园画传》

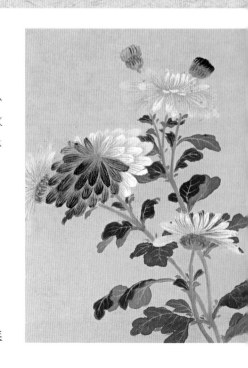

菊花图册　项圣谟

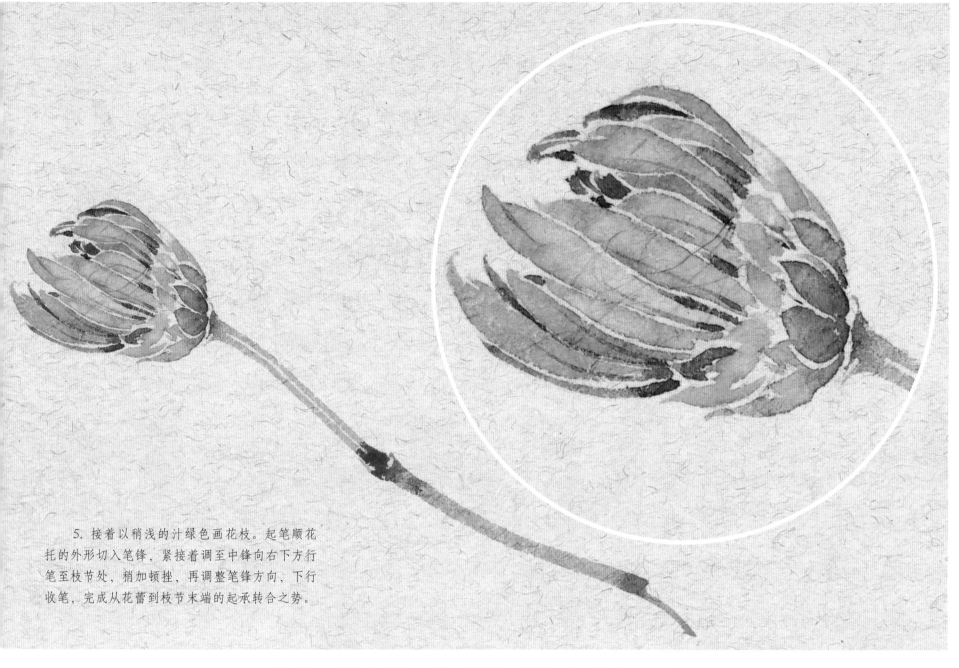

5. 接着以稍浅的汁绿色画花枝。起笔顺花托的外形切入笔锋，紧接着调至中锋向右下方行笔至枝节处，稍加顿挫，再调整笔锋方向，下行收笔，完成从花蕾到枝节末端的起承转合之势。

画花诀

画菊之法，瓣有尖团。花分正侧，位具后先。侧者半体，正则形圆。将开吐蕊，未放星攒。加以蒂萼，乃生枝焉。

——《芥子园画传》

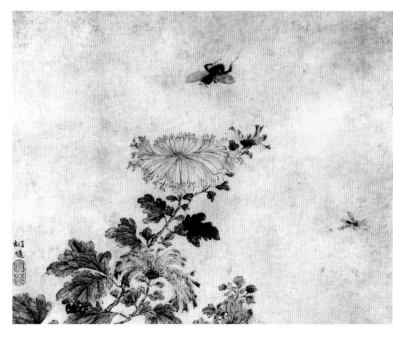

（左图）菊花图　胡慥

（右图）秋菊图　李流芳

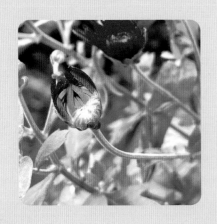

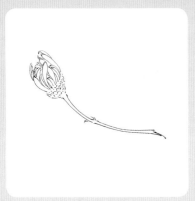

P109

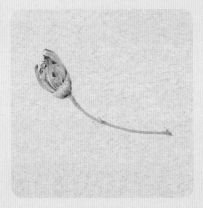

P073

扫码看教学视频

此节强化对花蕾折枝的动态练习。

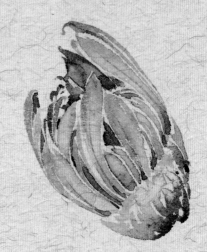

1.用胭脂调花青画出前面花瓣的基本形。

2. 在原有颜色的基础上再加少许淡墨画花瓣之间的深色部分。

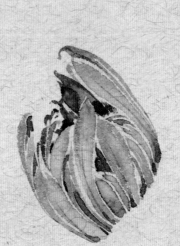

3. 依次叠加内侧及后侧的花瓣，可适当地拉开花瓣之间的颜色深浅变化。

4. 调中浓的汁绿色画花托，趁湿在花托底部撞入少许深汁绿色，体现一定的形体转折关系。

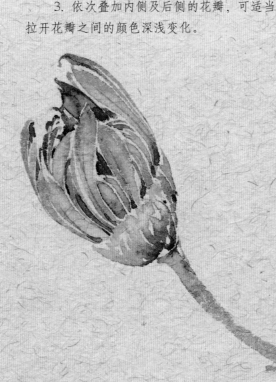

5. 勾花枝下笔要果断，转折处忌均分花枝，前后两节花枝要有长短的变化。

1. 先画最外侧的花瓣。从中间向左、向右排列。花瓣要有大小的变化，要依据花蕾形态的体块感布局。

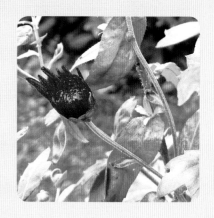

2. 往内侧叠加的花瓣只能看到小部分的瓣尖，可主观处理得错落些。

P111

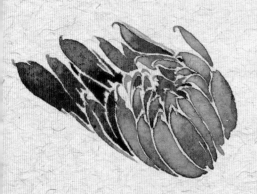

3. 部分即将展开的花瓣体块感可稍强些，里侧的花瓣色彩偏深，可在胭脂色里多周一些花青及淡墨。

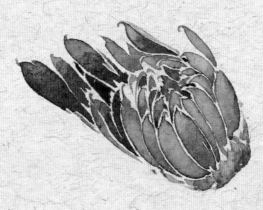

4. 相对花瓣的细致，花托部分可处理得概括一些，以撞水法使其融合，这样显得更加整体。

P074

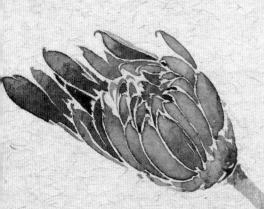

5. 用淡汁绿色调少许淡墨勾花枝，使其色彩更加沉稳，中锋运笔，并通过笔的提按转折带出起承转合的形态变化。

扫码看教学视频

此节花蕾形态有所不同，外侧的花瓣呈将放之势。在练习的时候，重点要放在造型的处理上。

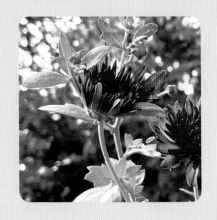

P113

P075

扫码看教学视频

此节练习绘制半开的菊花，重点在于理解菊花从花蕾向半开过渡的形态变化。

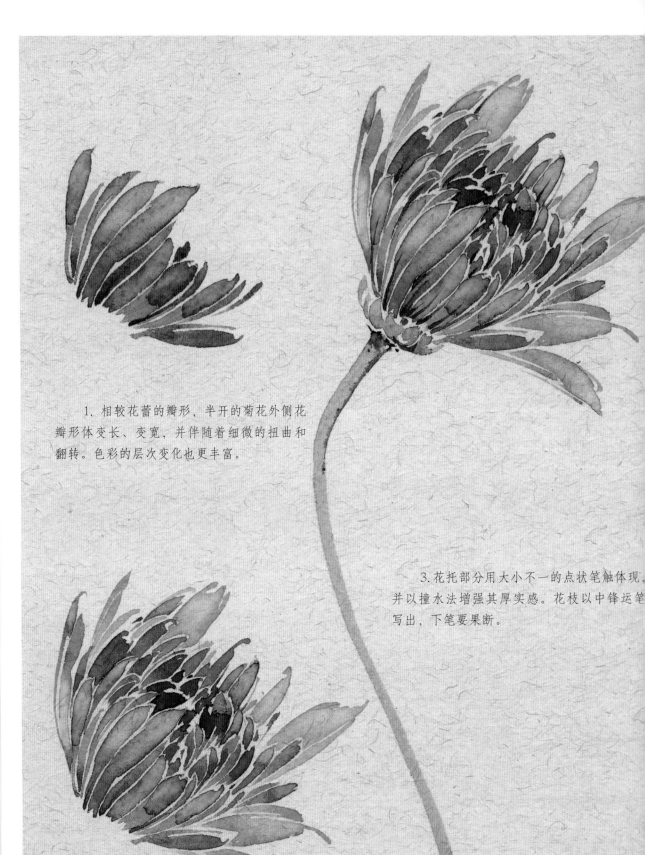

1. 相较花蕾的瓣形，半开的菊花外侧花瓣形体变长、变宽，并伴随着细微的扭曲和翻转。色彩的层次变化也更丰富。

3. 花托部分用大小不一的点状笔触体现，并以撞水法增强其厚实感。花枝以中锋运笔写出，下笔要果断。

2. 根据其生长特征，里侧的花瓣仍为半包裹状，结构较紧实；外围一圈的花瓣已经舒展开来，呈现多变的形体起伏之态。

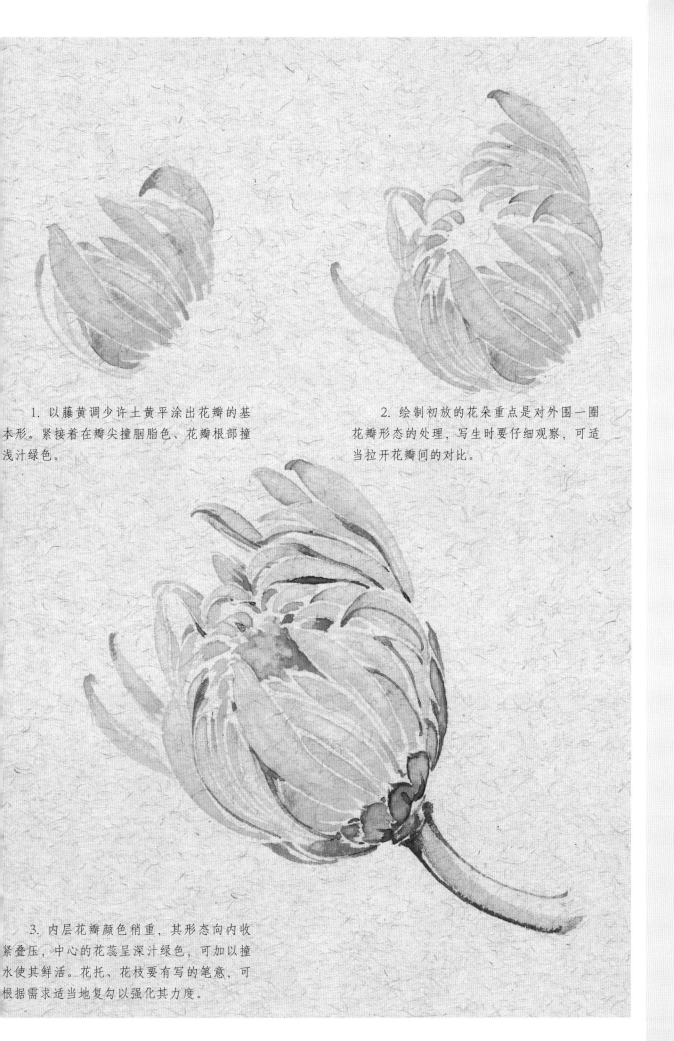

1. 以藤黄调少许土黄平涂出花瓣的基本形。紧接着在瓣尖撞胭脂色、花瓣根部撞浅汁绿色。

2. 绘制初放的花朵重点是对外围一圈花瓣形态的处理，写生时要仔细观察，可适当拉开花瓣间的对比。

3. 内层花瓣颜色稍重，其形态向内收紧叠压，中心的花蕊呈深汁绿色，可加以撞水使其鲜活。花托、花枝要有写的笔意，可根据需求适当地复勾以强化其力度。

P115

P076

扫码看教学视频

此花花瓣肥厚，包裹比较紧实，练习时须注意其造型和颜色的细节变化。

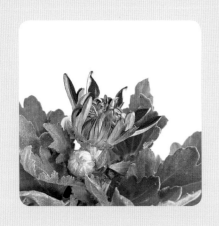

P117

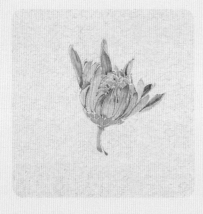

P077

扫码看教学视频

此花红黄相间，呈初放状，练习的重点在于对花瓣的布局和叠加关系的处理，难点是红色与黄色之间的协调性。

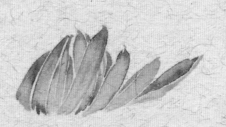

1. 从花朵的右半部分入手，注意花头的姿态向右下倾斜，调胭脂色由花瓣尖向根部分染，再趁湿撞入少许藤黄。

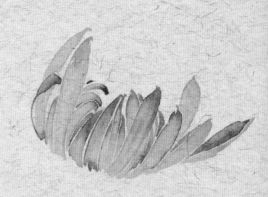

2. 依次向左推移叠加花瓣，注意色彩的深浅变化。

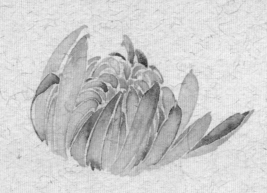

3. 再用较小的笔触画向内叠压的花瓣，切不可平均排列布局，要有宽窄、长短的变化。

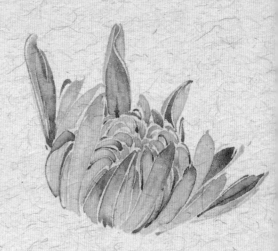

4. 画完内层包裹的部分后，再添后面绽开的花瓣。这几片花瓣的形态多变，要把翻转的细节体现出来。花瓣里层的颜色偏胭脂色、外层偏黄色。

画花法

花头不同，以瓣有尖团、长短、稀密、阔窄、巨细之异，更有两义、三歧、锯齿、缺瓣、刺瓣、卷瓣、折瓣，变幻不一。大凡长瓣、稀瓣、花平如镜者，则有心，其心或堆金粟，或簇蜂窠；若细瓣、短瓣、四面高圆、攒起如球者，则无心。虽花瓣各殊，众瓣皆由蒂出。稀者须排列，根下与蒂相连；多者须辨根皆由蒂发，其形自圆整可观也。其色不过黄、紫、红、白、淡绿诸种，中浓外淡，加以深浅间杂，则设色无穷，若用粉染，瓣筋仍宜粉勾，在学者自能意会得之矣。

——《芥子园画传》

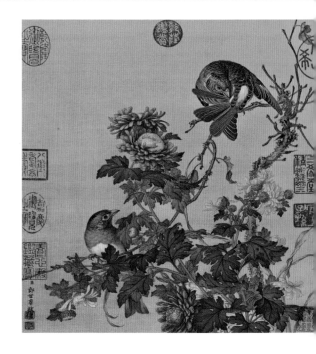

菊花图　郎世宁

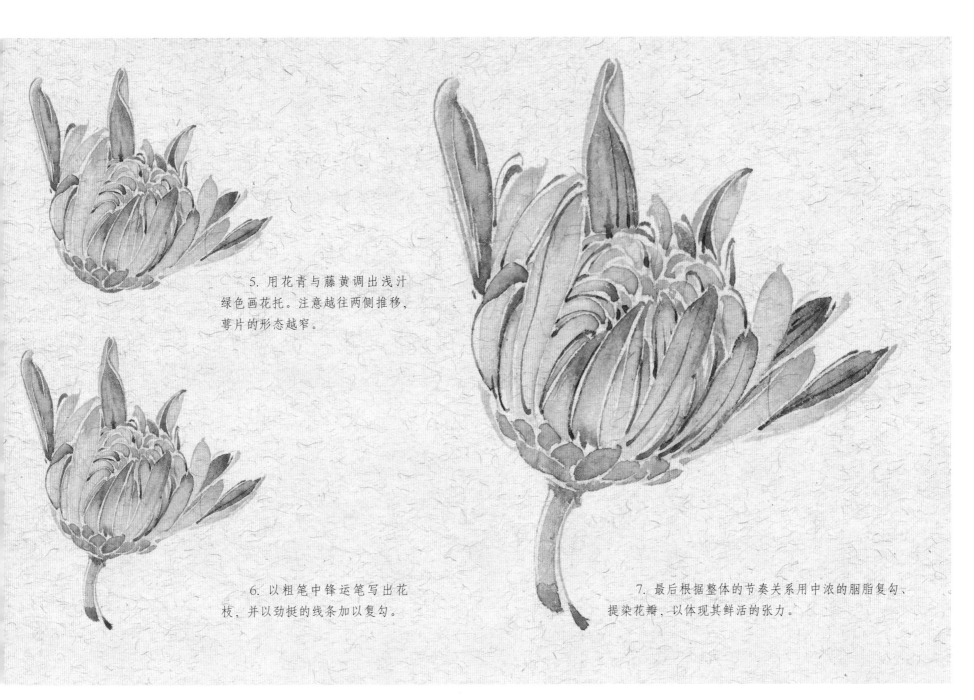

5. 用花青与藤黄调出浅汁绿色画花托。注意越往两侧推移，萼片的形态越窄。

6. 以粗笔中锋运笔写出花枝，并以劲挺的线条加以复勾。

7. 最后根据整体的节奏关系用中浓的胭脂复勾、提染花瓣，以体现其鲜活的张力。

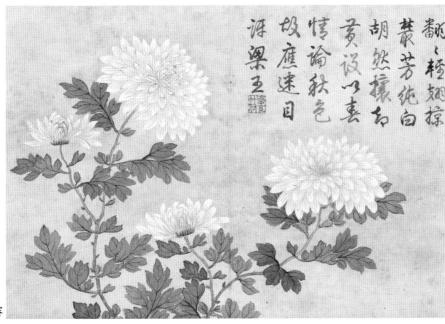

（左图）
菊花图　关槐

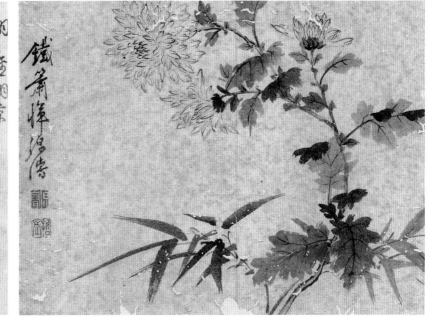

（右图）
菊花图　恽源濬

P119

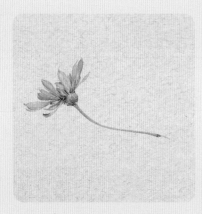

P078

扫码看教学视频

此节为侧面开放的重瓣菊写生示范。重点是加强对花瓣根部与花托衔接处的结构理解。

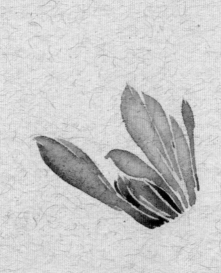

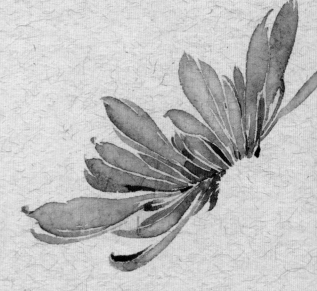

1. 正侧面视角的花瓣姿态几乎是一列排开，刻画时可以主观拉开色彩的轻重变化。

2. 在左右排列叠加花瓣时，要注意花瓣大小、长短的错落关系。

3. 画花托时要考虑与花瓣根部的衔接关系，其边缘的弧度要体现出透视关系，趁湿撞水以表现其层次变化。

4. 勾花枝时通过提按体现花枝的粗细变化，收尾处可处理成折枝状，以丰富画面的趣味性。

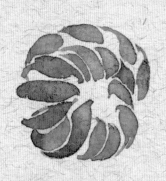

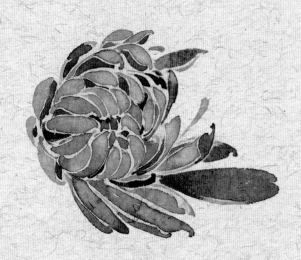

1. 用胭脂调花青，从内侧的花瓣入手，注意前后花瓣的透视关系。

2. 内层未展开的花瓣包裹紧实，花瓣之间用更深的胭脂色提染以增加其厚度。第二层花瓣呈现初放的姿态，花瓣形状应稍大一些。

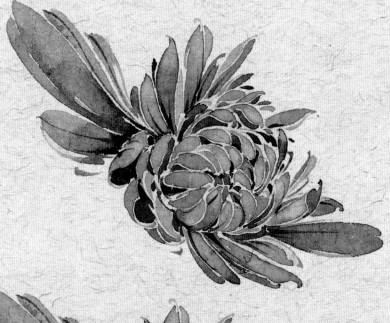

3. 最外层的花瓣形态逐渐丰富起来，花瓣根部可接染或撞稍重的胭脂色，体现更实的体块感。

4. 用花青调淡墨勾枝干，通过微妙的捻管和调峰动作来表现花枝的转折变化。

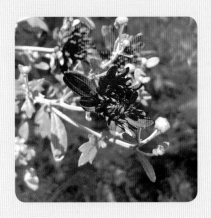

P121

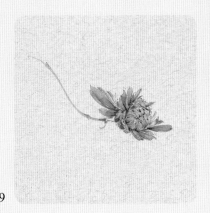

P079

扫码看教学视频

此节为下挂式半开放的重瓣菊写生示范。重点是对其姿态及造型的处理，难点是叠加花瓣时须注意花瓣的大小节奏。

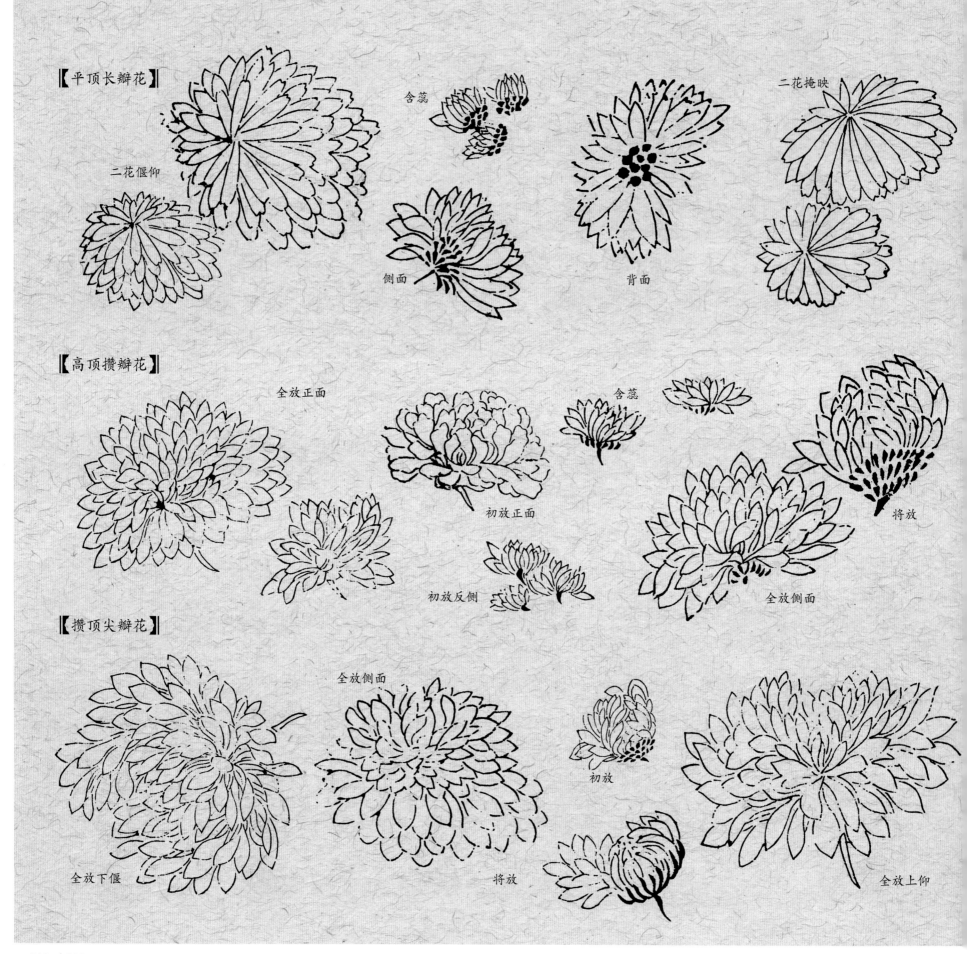

【平顶长瓣花】

含蕊

二花掩映

二花偃仰

侧面

背面

【高顶攒瓣花】

全放正面

含蕊

将放

初放正面

初放反侧

全放侧面

【攒顶尖瓣花】

全放侧面

初放

全放下偃

将放

全放上仰

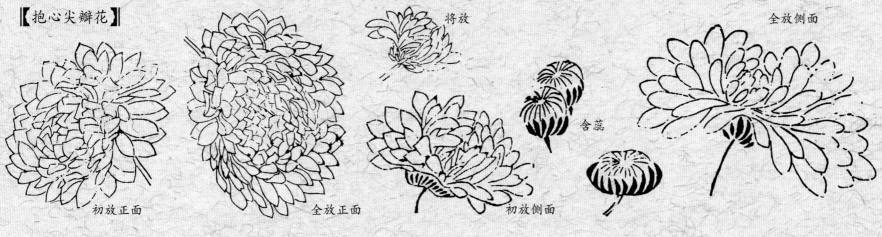

【抱心尖瓣花】

将放

全放侧面

含蕊

初放正面　　　　全放正面　　　　初放侧面

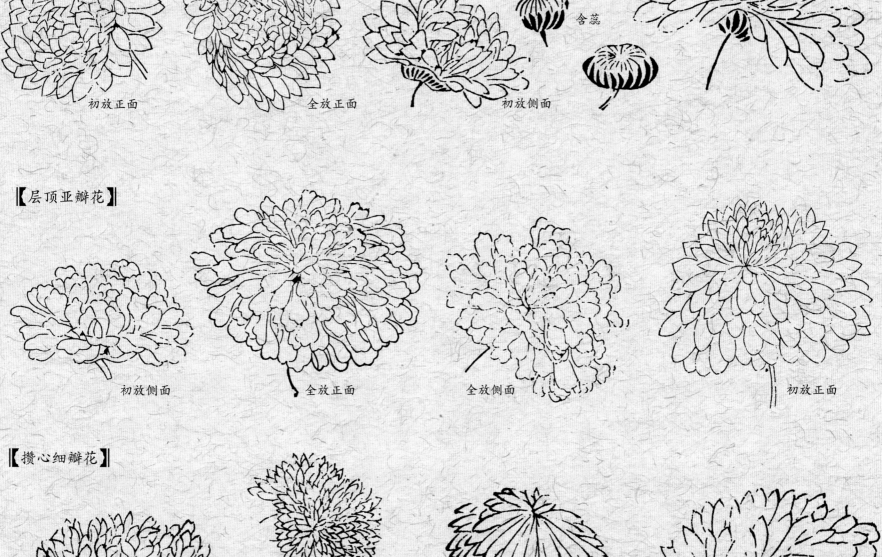

【层顶亚瓣花】

初放侧面　　　　全放正面　　　　全放侧面　　　　初放正面

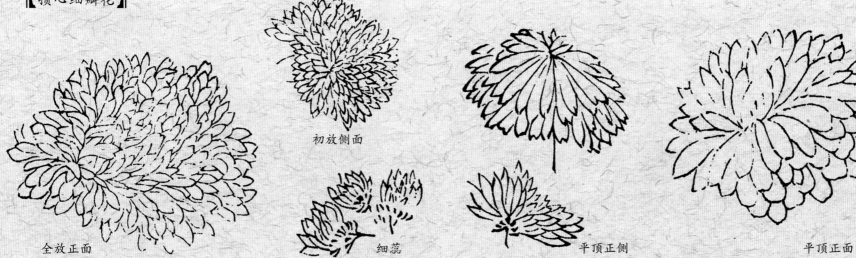

【攒心细瓣花】

初放侧面

全放正面　　　　细蕊　　　　平顶正侧　　　　平顶正面

【菊叶画法】

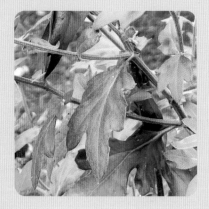

P123

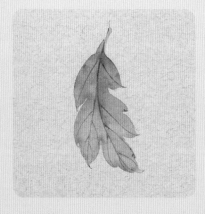

P080

扫码看教学视频

　　本节为对菊花叶片的练习。重点是对掌形叶缺口、卷边的造型处理，难点是用没骨技法表现其生动性。

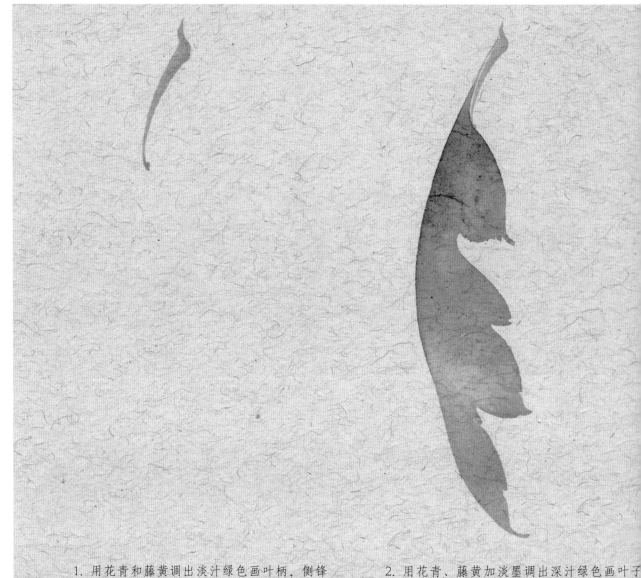

　　1. 用花青和藤黄调出淡汁绿色画叶柄，侧锋起笔稍按压笔锋，表现叶柄端的厚度，再收锋运笔。注意布局好叶柄与叶片正面衔接处。

　　2. 用花青、藤黄加淡墨调出深汁绿色画叶子的正面。这里为了强调菊叶的起伏特征，以主叶脉为分界线，先平涂底色，再撞水撞色增加其层次变化。

画叶法

　　菊叶亦有尖圆、长短、阔窄、肥瘦之不同，然五歧而四缺最难描写。恐叶叶相同，似乎印板。须用反、正、卷、折法，叶面为正，背为反。正面之下，见反叶为折；反面之上，露正叶为卷。画叶得此四法，加以掩映勾筋，自不雷同而多致。更须知花头下所衬之叶，宜肥大而色深润，以力尽具于此。枝上新叶，宜柔嫩带轻清之色；根下坠叶，宜苍老带枯焦之色。正叶色宜深，反叶色宜淡，则菊叶之全法具矣。

　　　　　　　　　　——《芥子园画传》

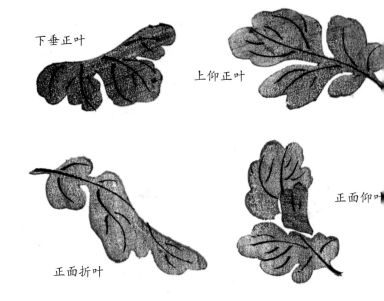

下垂正叶

上仰正叶

正面仰叶

正面折叶

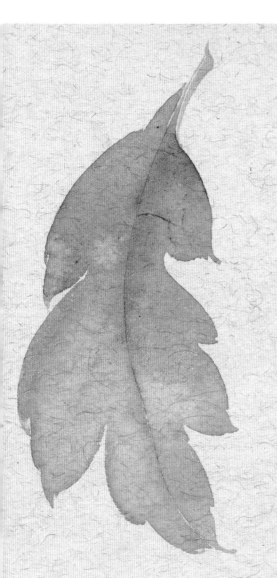

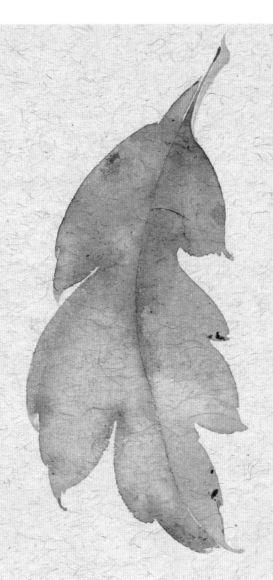

3. 以同样方法画出叶子的另一半。

4. 趁湿撞水，并在局部结构转折处撞入较深的花青，以强化叶面的起伏变化。

5. 调稍深的墨花青色勾叶脉，注意线条需有弹性和力度，主次叶脉需有粗细变化。

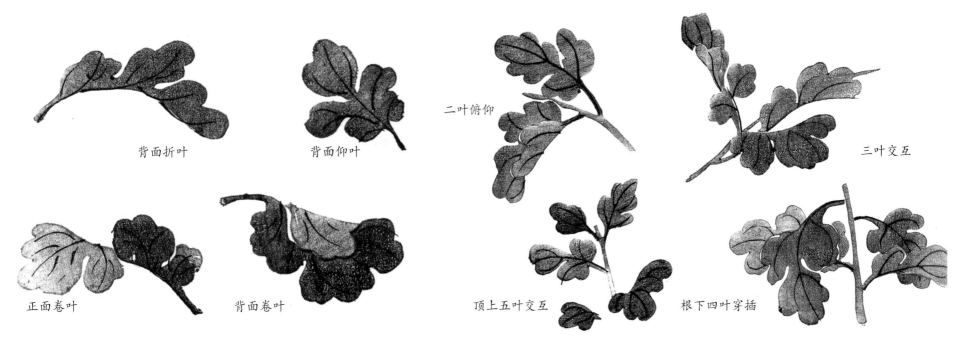

背面折叶

背面仰叶

二叶俯仰

三叶交互

正面卷叶

背面卷叶

顶上五叶交互

根下四叶穿插

P125

P081

扫码看教学视频

正面叶子的结构特征比较清晰，难点是将叶片画得生动而不概念化，解决这一难题的关键是多观察、多写生。

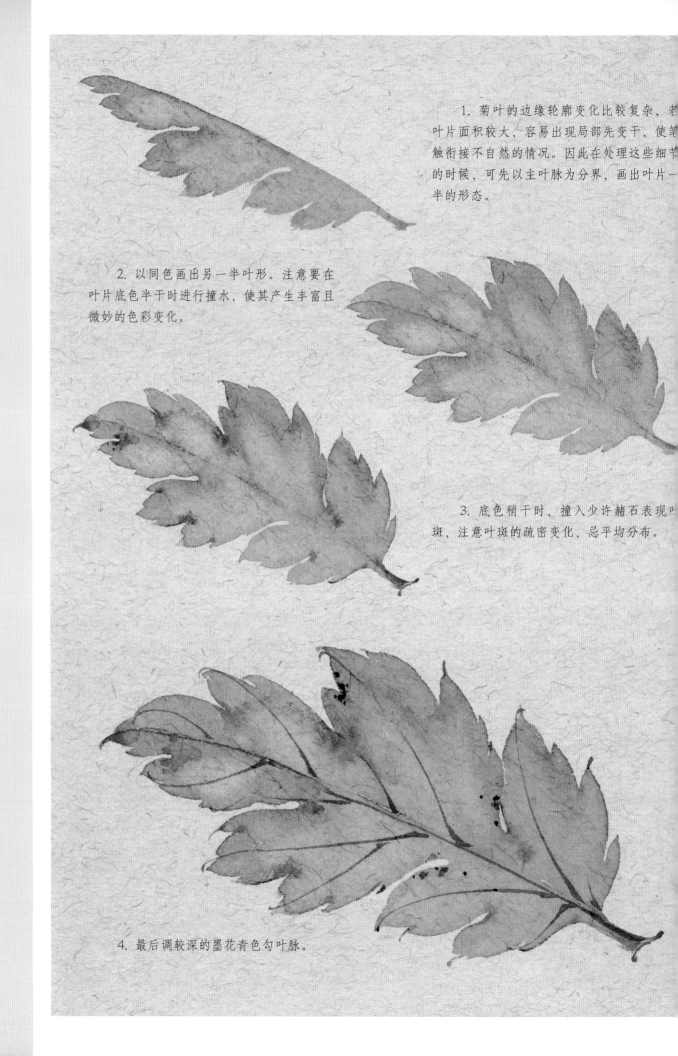

1. 菊叶的边缘轮廓变化比较复杂，若叶片面积较大，容易出现局部先变干，使笔触衔接不自然的情况。因此在处理这些细节的时候，可先以主叶脉为分界，画出叶片一半的形态。

2. 以同色画出另一半叶形。注意要在叶片底色半干时进行撞水，使其产生丰富且微妙的色彩变化。

3. 底色稍干时，撞入少许赭石表现叶斑，注意叶斑的疏密变化，忌平均分布。

4. 最后调较深的墨花青色勾叶脉。

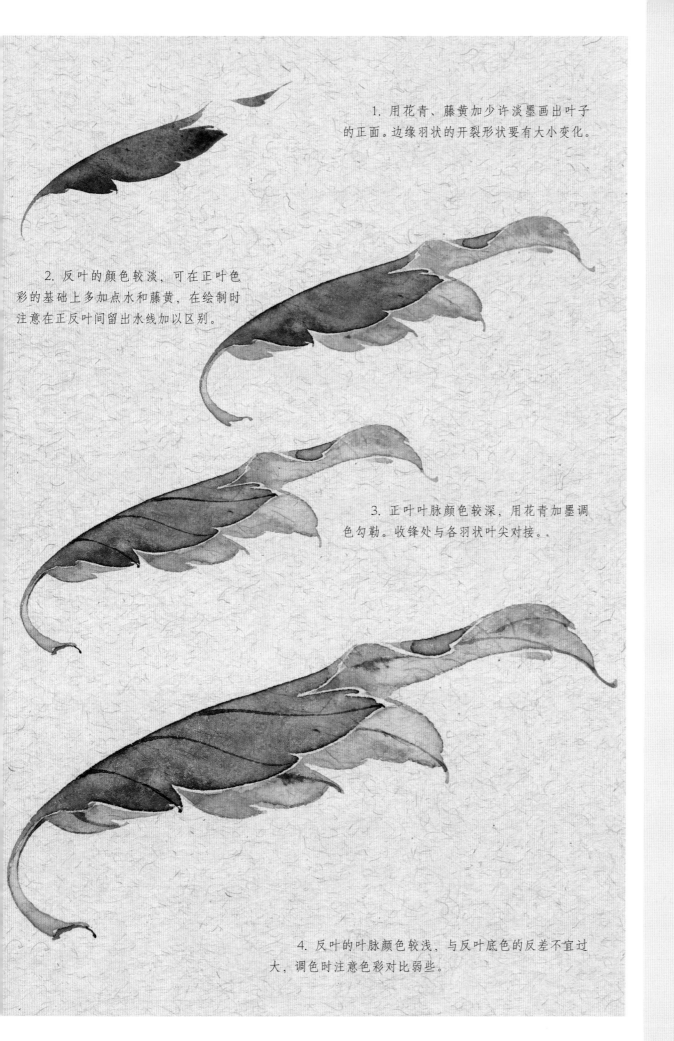

1. 用花青、藤黄加少许淡墨画出叶子的正面。边缘羽状的开裂形状要有大小变化。

2. 反叶的颜色较淡，可在正叶色彩的基础上多加点水和藤黄，在绘制时注意在正反叶间留出水线加以区别。

3. 正叶叶脉颜色较深，用花青加墨调色勾勒。收锋处与各羽状叶尖对接。

4. 反叶的叶脉颜色较浅，与反叶底色的反差不宜过大，调色时注意色彩对比弱些。

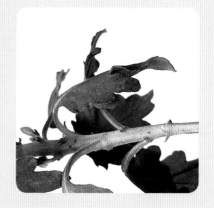

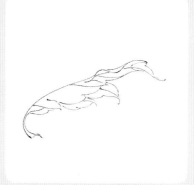

P127

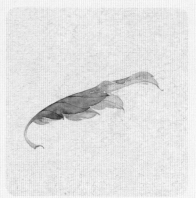

P082

扫码看教学视频

此图练习绘制侧面平视的叶子。重点在于表现叶片正面与反面的透视关系，难点在于对叶片的动势安排及叶尖的微妙变化。

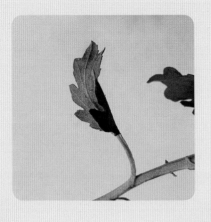

P129

P083

扫码看教学视频

此节为对多角度翻转的叶片的练习。在完整的作品中，多形态的叶片布局生动与否是决定画面生动与否的重要因素。学友们在初学研习时须加强训练。

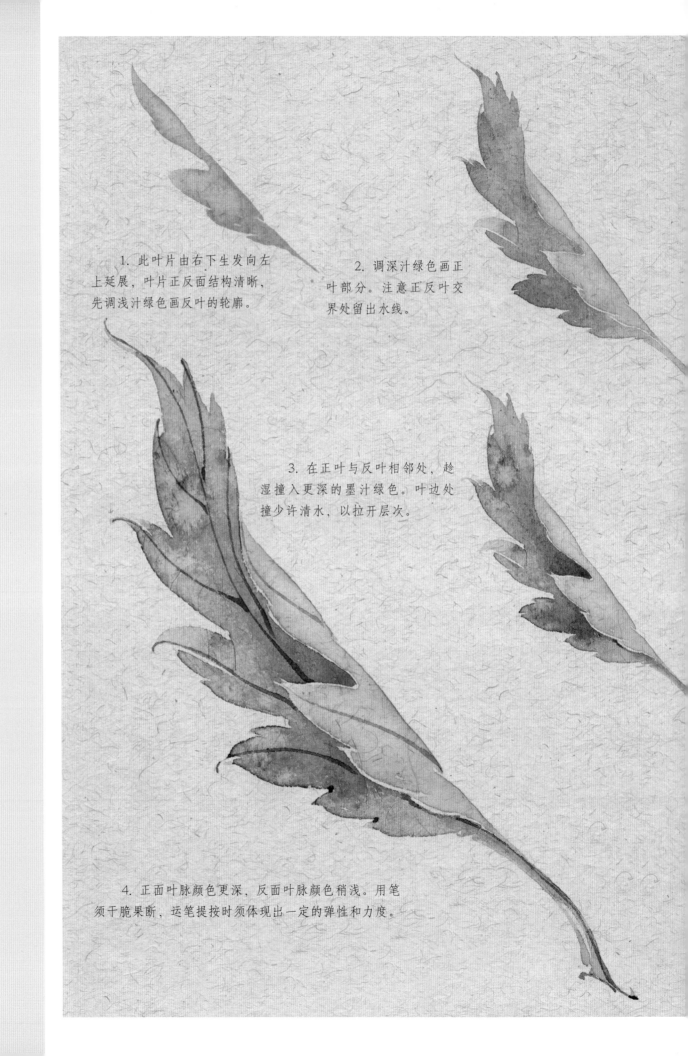

1. 此叶片由右下生发向左上延展，叶片正反面结构清晰，先调浅汁绿色画反叶的轮廓。

2. 调深汁绿色画正叶部分。注意正反叶交界处留出水线。

3. 在正叶与反叶相邻处，趁湿撞入更深的墨汁绿色。叶边处撞少许清水，以拉开层次。

4. 正面叶脉颜色更深，反面叶脉颜色稍浅。用笔须干脆果断，运笔提按时须体现出一定的弹性和力度。

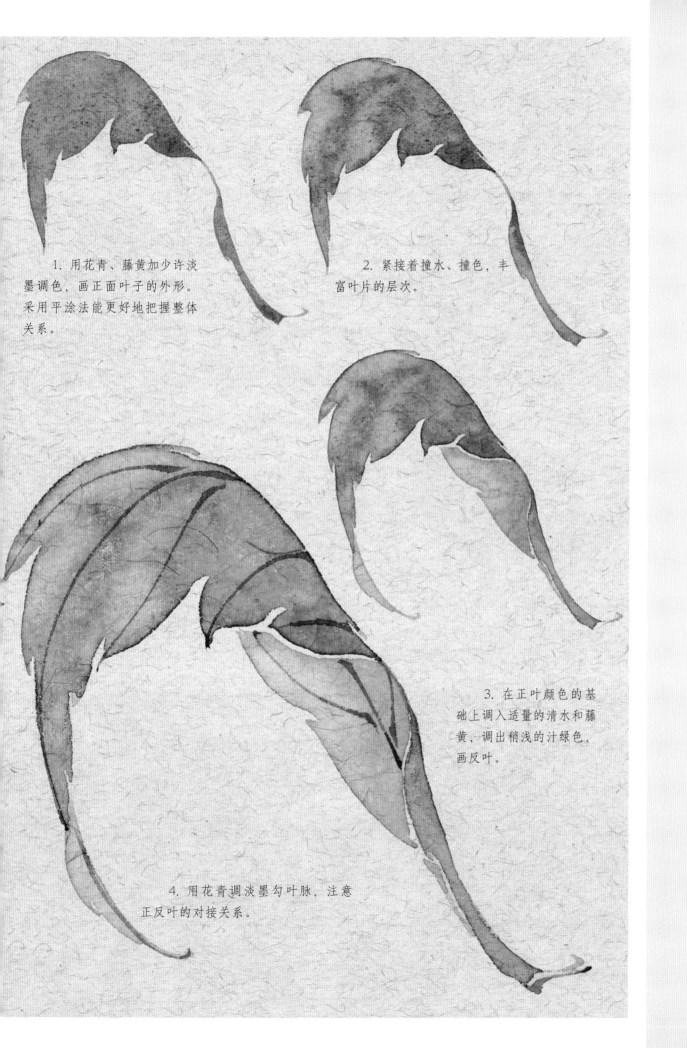

1. 用花青、藤黄加少许淡墨调色，画正面叶子的外形。采用平涂法能更好地把握整体关系。

2. 紧接着撞水、撞色，丰富叶片的层次。

3. 在正叶颜色的基础上调入适量的清水和藤黄，调出稍浅的汁绿色，画反叶。

4. 用花青调淡墨勾叶脉，注意正反叶的对接关系。

P131

P084

扫码看教学视频

此片叶子的视角比较独特，在写生时可适当地根据画面需要，主观调整叶片的外形和角度，以适应整体的动势需求。

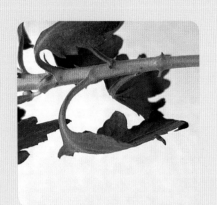

P133

P085

扫码看教学视频

此叶形态比较妖娆，叶柄及多处小叶尖的笔触变化很微妙，类似这种流线形的形态可通过捻动笔管画出。

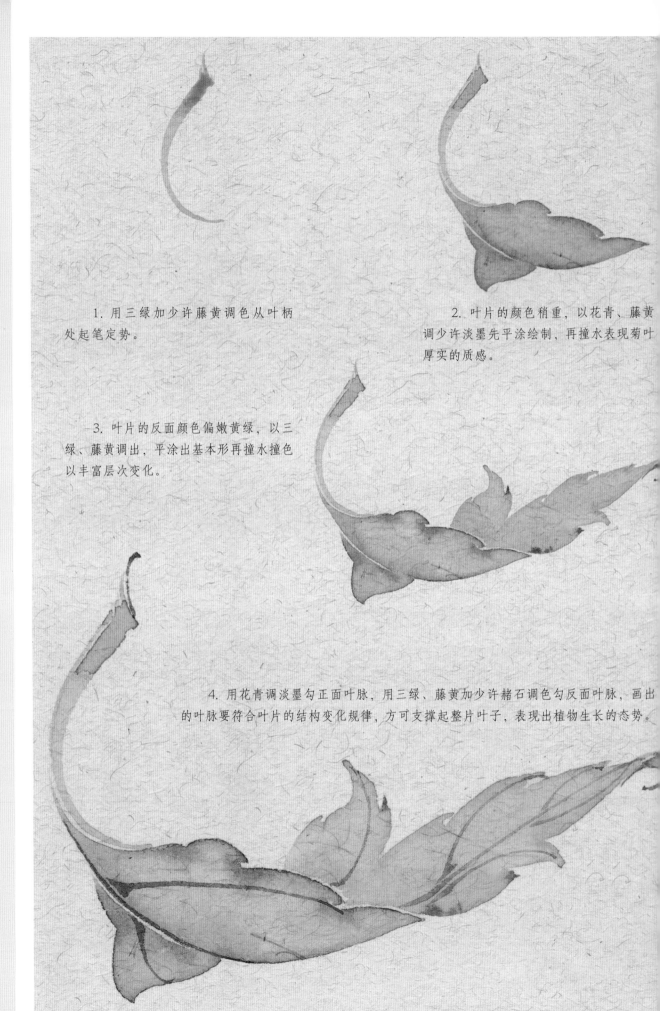

1. 用三绿加少许藤黄调色从叶柄处起笔定势。

2. 叶片的颜色稍重，以花青、藤黄调少许淡墨先平涂绘制，再撞水表现菊叶厚实的质感。

3. 叶片的反面颜色偏嫩黄绿，以三绿、藤黄调出，平涂出基本形再撞水撞色以丰富层次变化。

4. 用花青调淡墨勾正面叶脉，用三绿、藤黄加少许赭石调色勾反面叶脉，画出的叶脉要符合叶片的结构变化规律，方可支撑起整片叶子，表现出植物生长的态势。

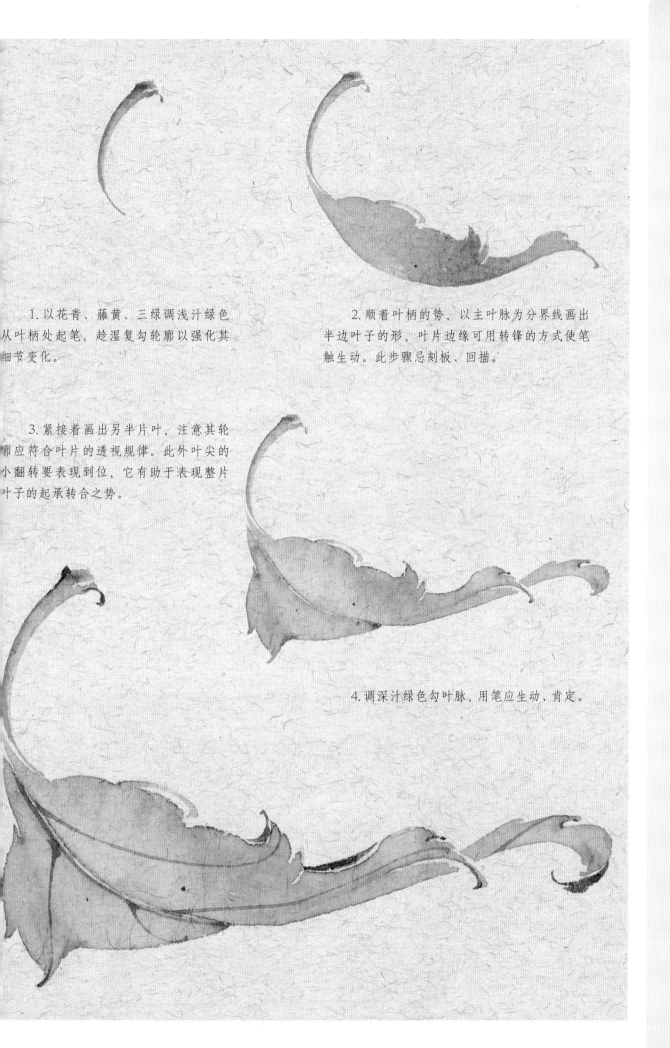

1. 以花青、藤黄、三绿调浅汁绿色从叶柄处起笔，趁湿复勾轮廓以强化其细节变化。

2. 顺着叶柄的势，以主叶脉为分界线画出半边叶子的形，叶片边缘可用转锋的方式使笔触生动。此步骤忌刻板、回描。

3. 紧接着画出另半片叶，注意其轮廓应符合叶片的透视规律。此外叶尖的小翻转要表现到位，它有助于表现整片叶子的起承转合之势。

4. 调深汁绿色勾叶脉，用笔应生动、肯定。

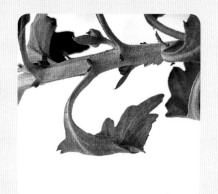

P135

P086

扫码看教学视频

对同一形态的叶片进行多角度练习有助于对叶片结构的深入研究。此叶的翻转结构非常典型，难点在于通过勾勒叶片正反面叶脉来表现叶片的透视关系，在练习时要仔细体会。

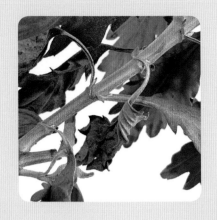

P137

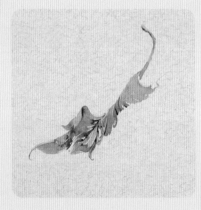

P087

扫码看教学视频

此幅以没骨法表现枯叶，难点为对叶片卷曲形态的表现及对色彩灰度的把握。

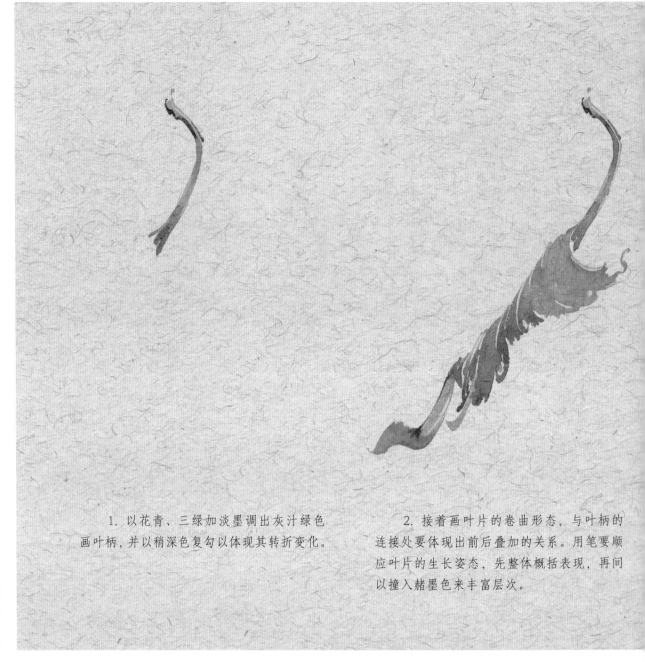

1. 以花青、三绿加淡墨调出灰汁绿色画叶柄，并以稍深色复勾以体现其转折变化。

2. 接着画叶片的卷曲形态，与叶柄的连接处要体现出前后叠加的关系。用笔要顺应叶片的生长姿态，先整体概括表现，再间以撞入赭墨色来丰富层次。

画叶诀

画叶之法，必由枝生。五歧四缺，反正分明。叶承花下，花乃有情。稀处补枝，密处缀英。花叶交善，方合乎根。

——《芥子园画传》

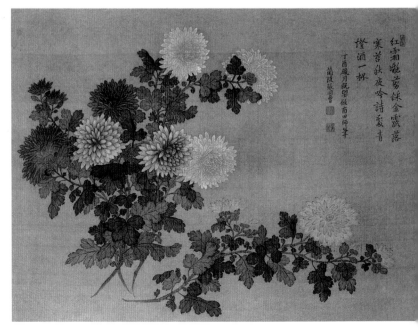

菊花图　张同曾

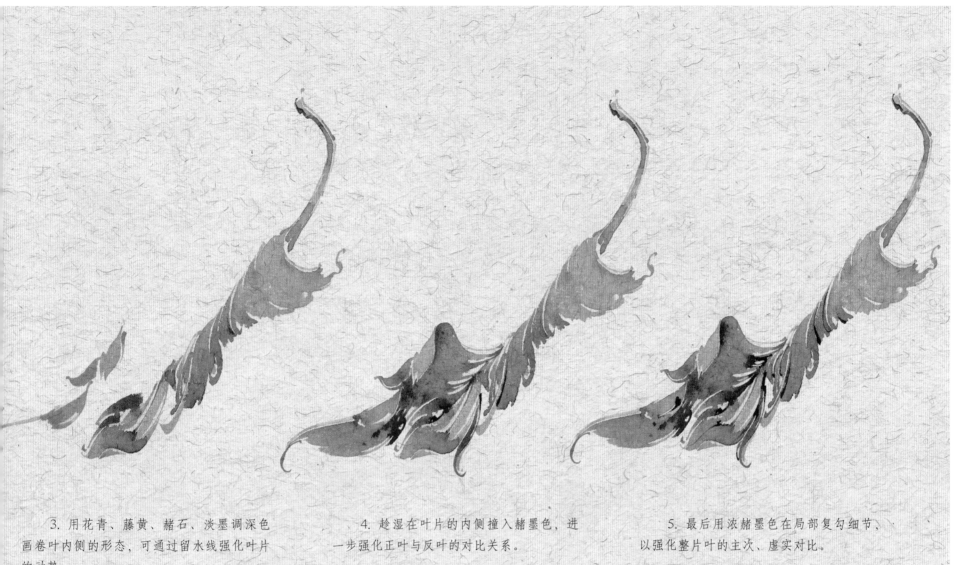

3. 用花青、藤黄、赭石、淡墨调深色画卷叶内侧的形态，可通过留水线强化叶片的动势。

4. 趁湿在叶片的内侧撞入赭墨色，进一步强化正叶与反叶的对比关系。

5. 最后用浓赭墨色在局部复勾细节，以强化整片叶的主次、虚实对比。

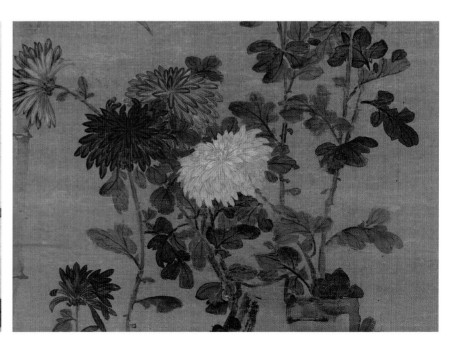

（左图）
菊花图（局部）　项圣谟

（右图）
石畔秋英图（局部）　李鱓

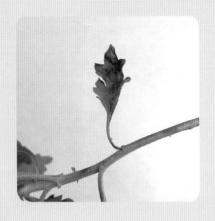

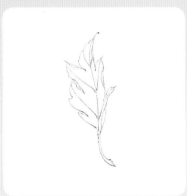

P139

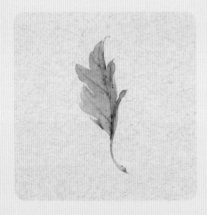

P088

扫码看教学视频

此节以没骨法表现枯黄叶，难点在于调和色彩。这种叶子处于半脱水的状态，赭黄色中隐隐地透出些许三绿，对这种色彩的协调把握要在练习中好好体会。

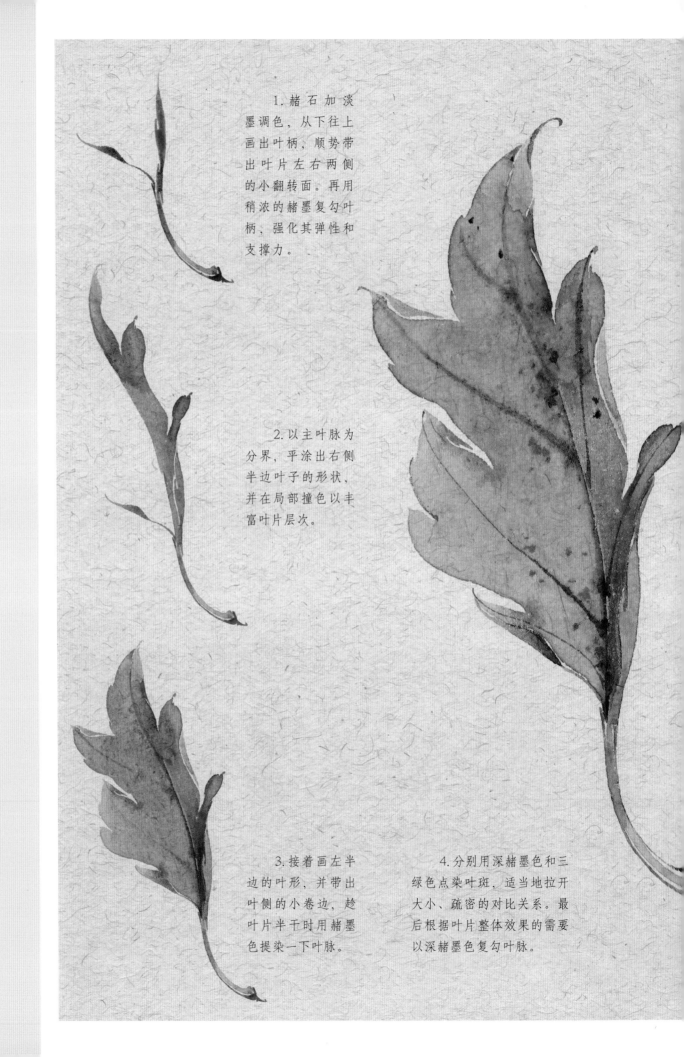

1. 赭石加淡墨调色，从下往上画出叶柄，顺势带出叶片左右两侧的小翻转面。再用稍浓的赭墨复勾叶柄，强化其弹性和支撑力。

2. 以主叶脉为分界，平涂出右侧半边叶子的形状，并在局部撞色以丰富叶片层次。

3. 接着画左半边的叶形，并带出叶侧的小卷边，趁叶片半干时用赭墨色提染一下叶脉。

4. 分别用深赭墨色和三绿色点染叶斑，适当地拉开大小、疏密的对比关系。最后根据叶片整体效果的需要以深赭墨色复勾叶脉。

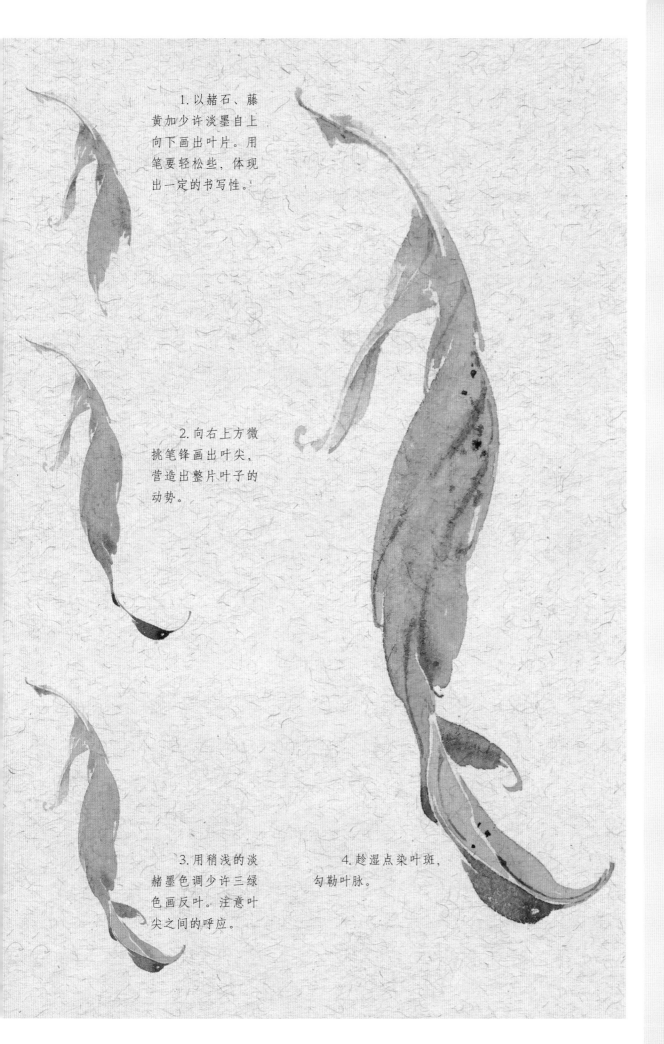

1. 以赭石、藤黄加少许淡墨自上向下画出叶片。用笔要轻松些，体现出一定的书写性。

2. 向右上方微挑笔锋画出叶尖，营造出整片叶子的动势。

3. 用稍浅的淡赭墨色调少许三绿色画反叶。注意叶尖之间的呼应。

4. 趁湿点染叶斑，勾勒叶脉。

P141

P089

扫码看教学视频

半干燥的叶片由于水分的流失而形成卷曲多变的形态。这些卷曲的形态的积累对日后的创作具有重要的参考价值。

【菊枝画法】

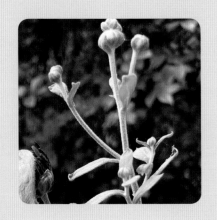

P143

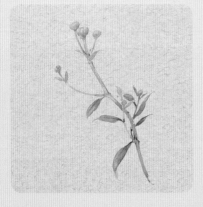

P090

扫码看教学视频

菊枝的姿态很多，此节学画刚萌芽的小花蕾，须理解其基本的结构形态和没骨表现技法。

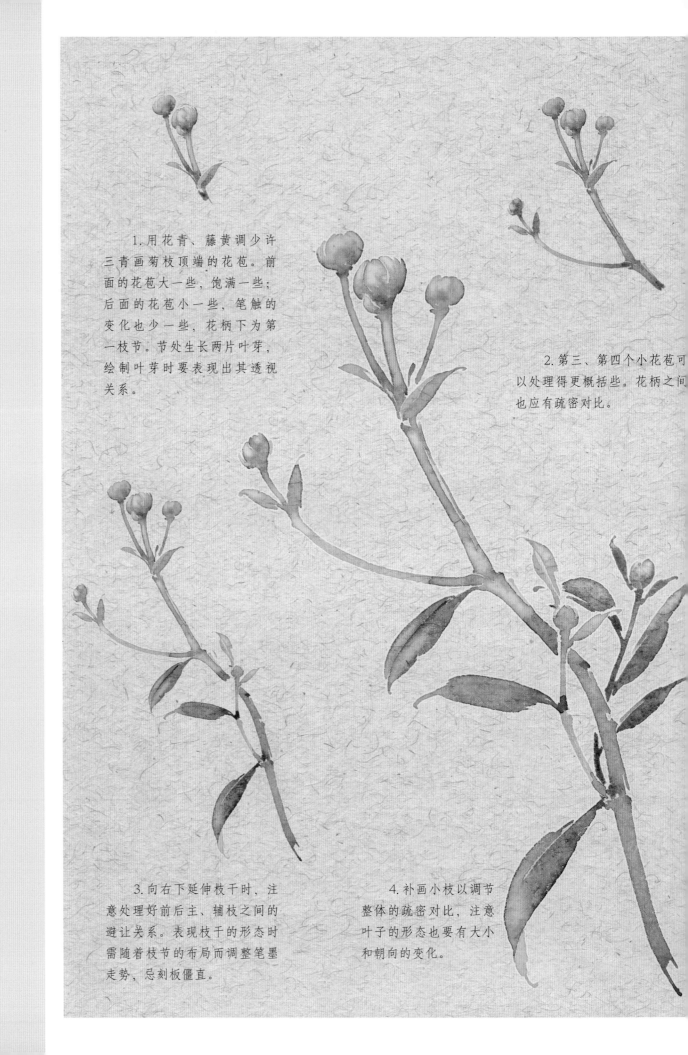

1.用花青、藤黄调少许三青画菊枝顶端的花苞。前面的花苞大一些，饱满一些；后面的花苞小一些，笔触的变化也少一些，花柄下为第一枝节。节处生长两片叶芽，绘制叶芽时要表现出其透视关系。

2.第三、第四个小花苞可以处理得更概括些。花柄之间也应有疏密对比。

3.向右下延伸枝干时，注意处理好前后主、辅枝之间的避让关系。表现枝干的形态时需随着枝节的布局而调整笔墨走势，忌刻板僵直。

4.补画小枝以调节整体的疏密对比，注意叶子的形态也要有大小和朝向的变化。

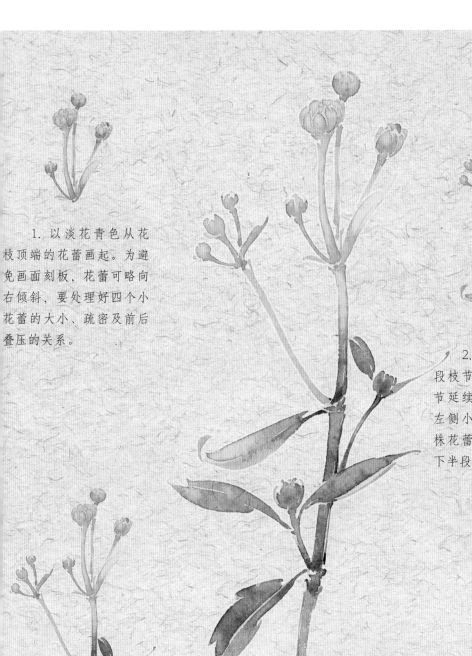

1. 以淡花青色从花枝顶端的花蕾画起。为避免画面刻板，花蕾可略向右倾斜，要处理好四个小花蕾的大小、疏密及前后叠压的关系。

2. 向下画出主枝，第一段枝节向左运笔，第三段枝节延续第二段枝节的走势。左侧小分枝可概括处理，此株花蕾的刻画重点在整枝的下半段。

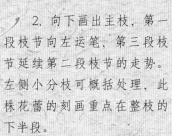

3. 第三段枝节稍向右调，调色时在原有颜色基础上加花青、淡墨，略深的颜色使画面显得更沉稳。

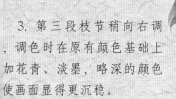

4. 末节枝干向右倾行笔，枝底端以回锋之势左转上挑，这样整枝花蕾的起承转合之态便表现完整。底端菊叶正面展开，呈掌形，且色彩浓重饱和。叶脉须勾勒清晰，线条应果断、肯定。

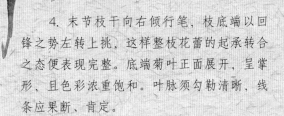

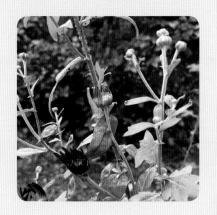

P145

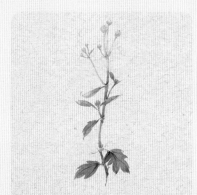

P091

扫码看教学视频

在画相对挺直的菊枝时，要体现其生动性，关键在于描绘出其微妙动势。本节难点是对菊枝枝节转折处曲度的刻画。

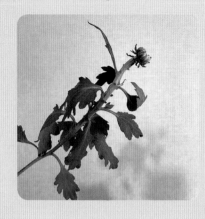

P147

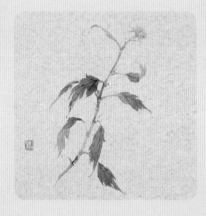

P092

扫码看教学视频

在选取写生素材时，要挑选姿态适宜入画的，这样才能起到事半功倍的效果。当然创作时也不能原样照搬素材，针对素材中不太好的形态或疏密节奏不协调之处要进行一些主观处理。

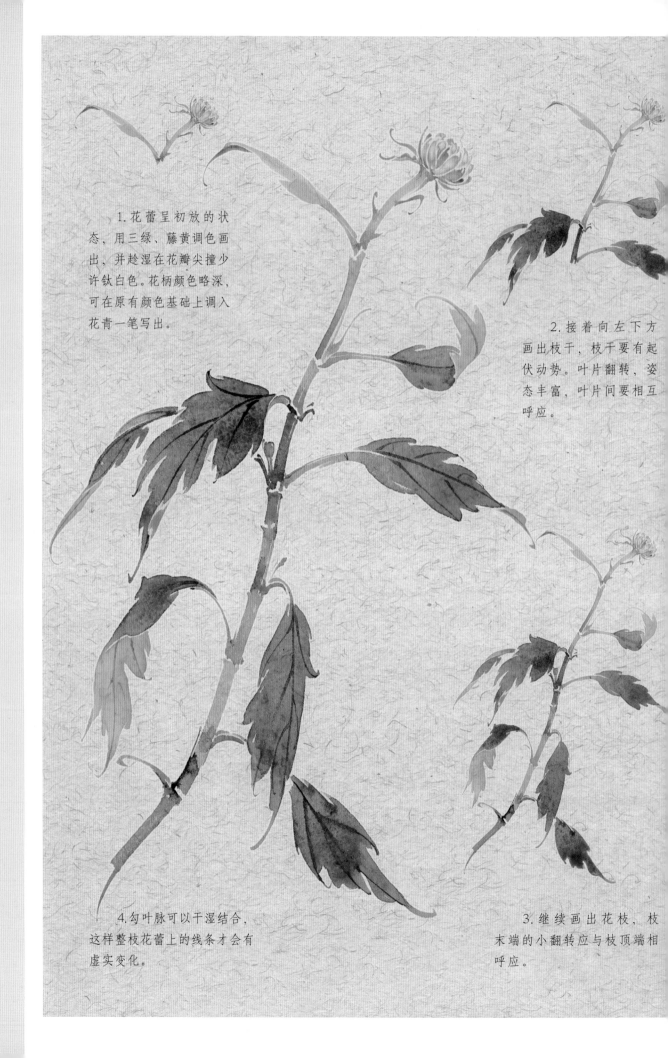

1.花蕾呈初放的状态，用三绿、藤黄调色画出，并趁湿在花瓣尖撞少许钛白色。花柄颜色略深，可在原有颜色基础上调入花青一笔写出。

2.接着向左下方画出枝干，枝干要有起伏动势。叶片翻转，姿态丰富，叶片间要相互呼应。

4.勾叶脉可以干湿结合，这样整枝花蕾上的线条才会有虚实变化。

3.继续画出花枝，枝末端的小翻转应与枝顶端相呼应。

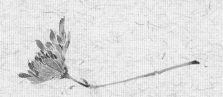

1. 从画面最前面的菊花画起。用胭脂加少许花青画花头，内侧颜色浓，外侧颜色淡。

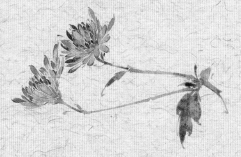

2. 接着画其上方的菊花，花头朝向可略正些，与第一朵花紧密相邻，绘制时须用写意性的笔法。

3. 绘制上方侧面绽放的菊花，它的位置与前两朵花相隔稍远，花柄同前两朵一起朝向画面右下方。

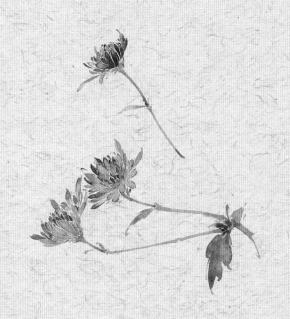

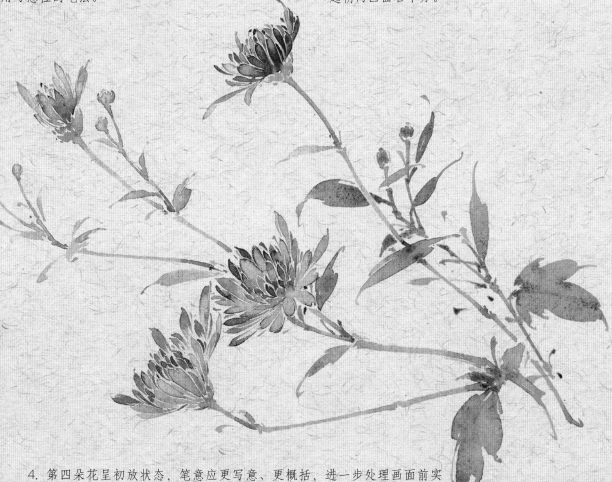

4. 第四朵花呈初放状态，笔意应更写意、更概括，进一步处理画面前实后虚的空间感。添辅枝时应注意主次疏密，叶片应大小错落，用笔应点染与复勾相结合。刻画具体细节时，要注意画面整体的虚实关系，避免喧宾夺主。

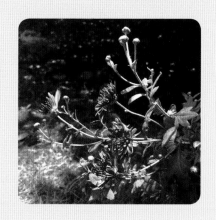

P149

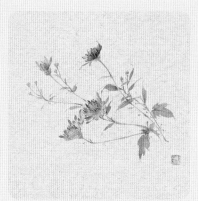

P093

扫码看教学视频

此节学画绽放的菊花，难点在于对菊花形态的处理和画面的布局。枝干的走势要在统一中求变化，穿插和叠加叶片时可主观地拉开疏密对比。

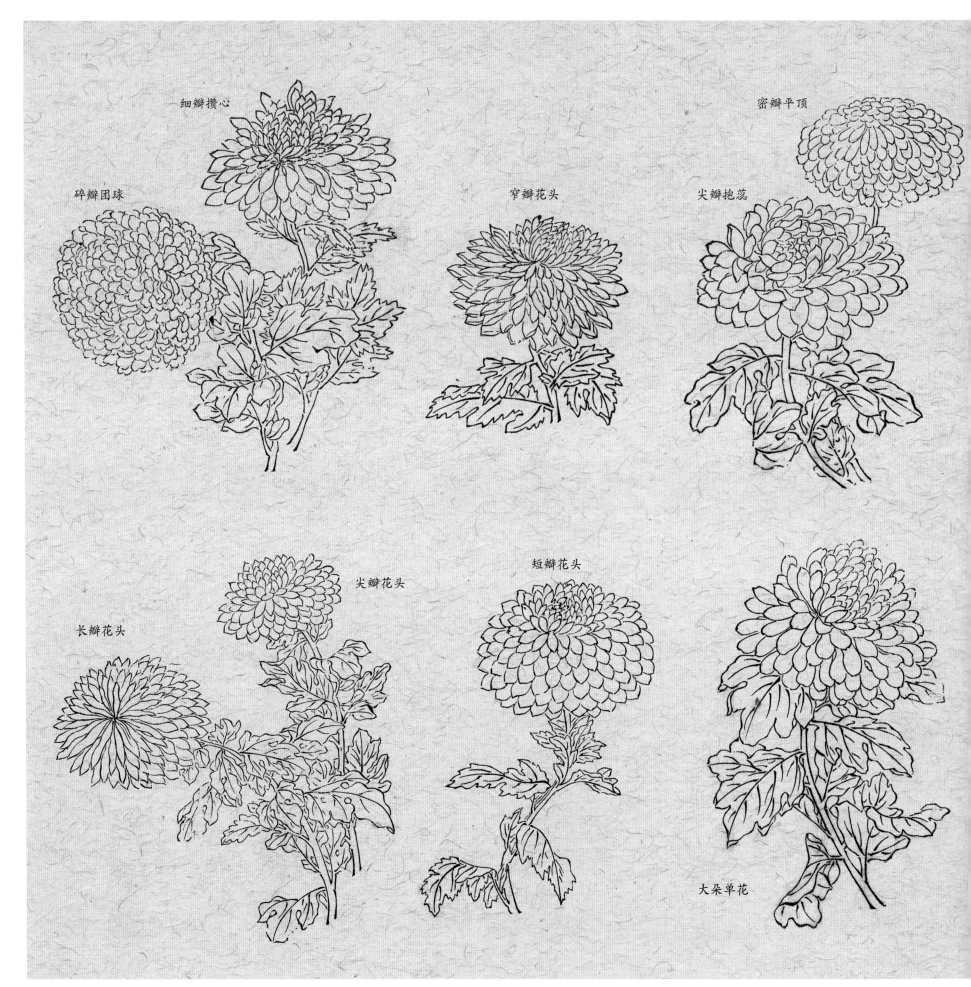

细瓣攒心

密瓣平顶

碎瓣团球

窄瓣花头

尖瓣抱蕊

长瓣花头

尖瓣花头

短瓣花头

大朵单花

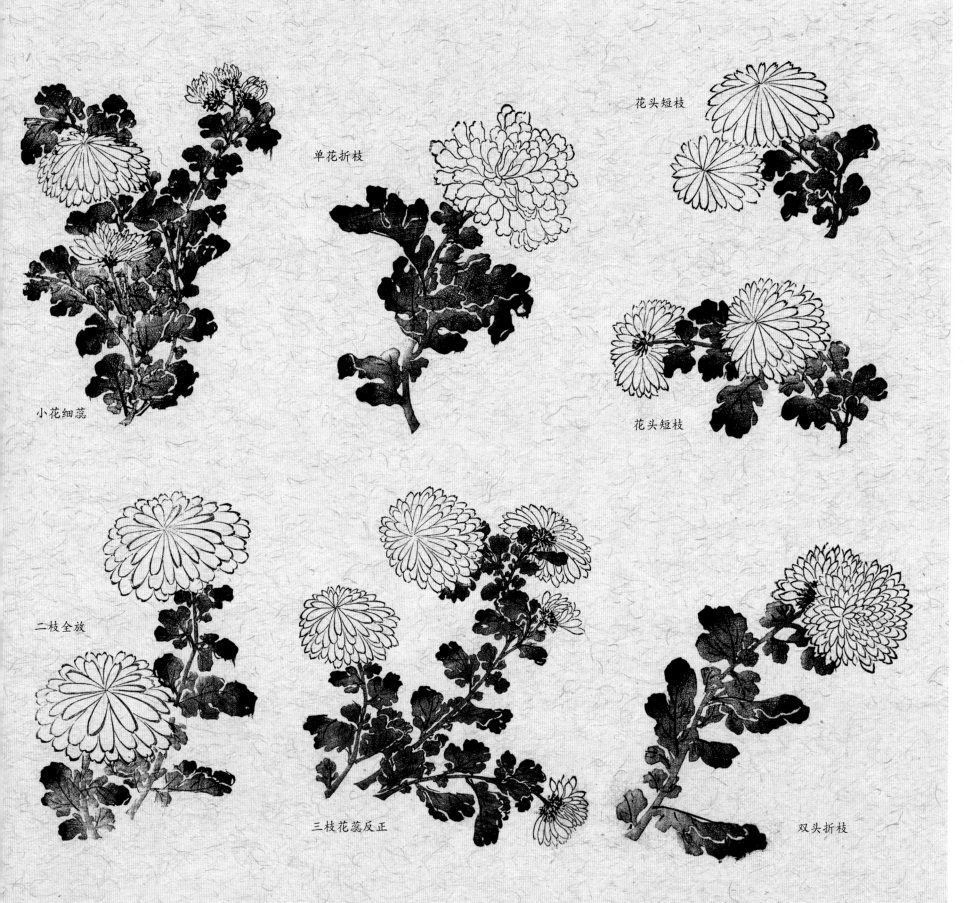

花头短枝

单花折枝

小花细蕊

花头短枝

二枝全放

三枝花蕊反正

双头折枝

王延格，清代画家，字青霞。擅画山水、花卉、尤其擅长摹古。

《菊谱》册页是清乾隆时期画菊大家王延格的作品，为绢本设色，共4函13册，图文对开，各纵40.5厘米，横32.5厘米，共计266开。其中绘画作品121开，书法145开。

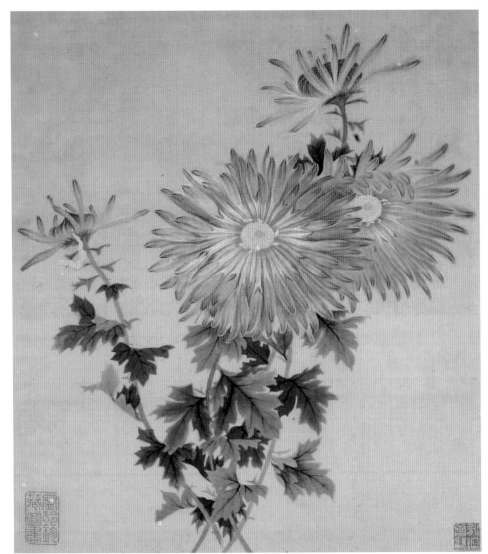

國色天香

瓣長三寸本瘦末肥夐成箭三之二箭
孔內間飛細瓣如耳毫瓣稀叠裁二三層
色紅如桃花皆近心淡青而攢抱黃采心陸
離成采花鄭重軒，如珪璋大器平易坦
直無有隱曲蓓蕾握火珠外托長瓣如
餤洶稱神品

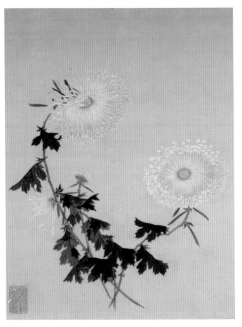

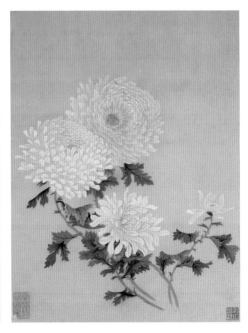

雪蓮臺

心大如栗葺，簇碎黃蕊外布群瓣
層叠周環碎瓣本一二分頗細雙攙成
箭末則平舒廣潤有尖羡頹細衣
挾長而小蓓箭初坼勾籤內裏外綻
五七瓣伸縮如蘭色純白晶，蛻
不雪冰骰之荷使植香水海中當
見光明蕊香幢成葦藏古界花絕
大衰輪且七寸

七寶籃

瓣皆成管纖裹柔舂至末乃開廣而
露孔露孔橐微翹上如籃色土黃潤
以紅白比羊腦其本著微綠周抱心
心砌碎金栗薄黃沉光浮景五色交
躲朗而潔縛而不縈恍惚張翠蕤霞
金幢接夼光于琼璃屏上

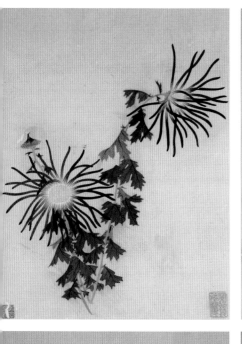

紫龍鬚
黄蕊圓簇大逾五銖錢蕊周布
單瓣頗長洞中如管三末露微
孔管色淺紫又濃柃管近
蒂則飛淡白花証五六寸姜蘂
絲披如紫緩如粤胡纓渾而中
虛散而整羅三而疎致趣夷簡
間色匪下已

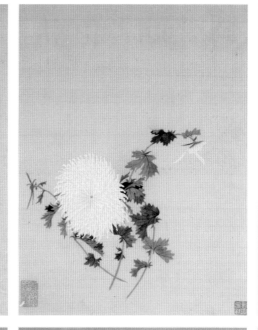

粉鶴翎
瓣細長三寸許近本作管裁十之
一簇中內抱略不見管瓣末翹上
如鷹爪色精潔白膏紅裡浸溪溪
入媚而不豔整而不窕有多宿帝
郊誰須雲際之致花滿坼始露
黄米心大比豆
湛富謹書

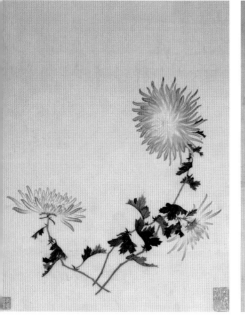

珊瑚枝
清艷如出水之蓮瓣
寬而紅有粉色一痕趺
柃瓣根至末而微纖
超類呈奇較大紅一種
邈然遠矣

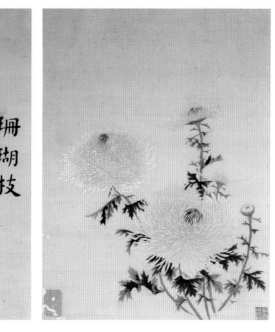

金膏水碧
瓣尖細金英句屈迭次以理瓣
皆細篛了不可見花寂大贏七
寸色正黄心沈碧如杰水珠圓
渾飽湛杰松子眼水珠碧西王母
享穆天子黄金之膏疑二寶和
合鑄成此品
湛富謹書

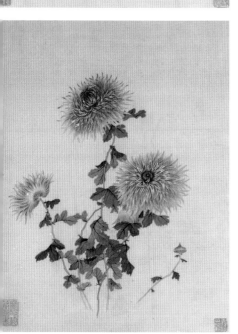

天孫錦
心抱圓球疊瓣抱心瓣尖
穎紫密萼承柎接色紅如
朱槿而倚篸勝密點以黄
斑斓歸紫霓裳蒙金縷衣
蘋斑相絢底瓣純紅近本
多白花証四寸餘

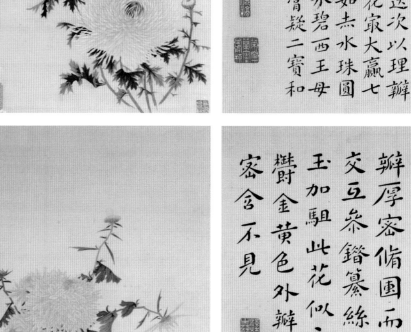

金剪絨
瓣厚密偪圓而微有丫
交互杂鐕篆絲加組鏤
玉加駬此花似之近心
斟酌金黄色外瓣正黄心
密会不見

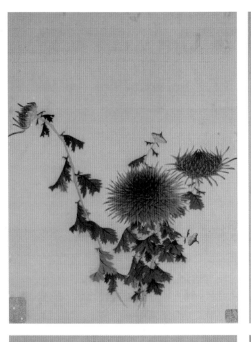

紫羅襦

雩如玫瑰紫背而淺絕艷異
持心殊密不露蕊瓣廣潤大于
蕋雩宏後底瓣鈍本銳末修穎
如錐而稍三上卷以紅蝕藍以瘦
協豐色與態交相絢也借蕾未
坼者尤紫密底瓣張弛乎外周
爛如火鳳洵稱異品

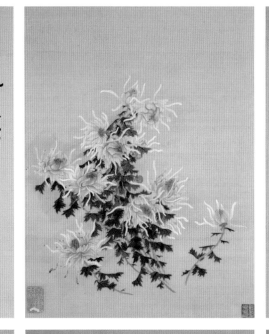

粉蝴蜨

花如薔薇差瘦絕不類菊復有小長瓣
層累與大瓣錯而屈曲作勢大瓣色如桃
花小瓣如雪絳紗蒙白羅嬌冶欲絕
心作小黃蕊比金粟蘊香於中集眾妙
標持異翩如翻如不可端倪矣中葉細碎尖而
長淺碧香持清甘與花爭勝

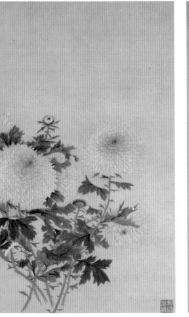

楊妃晚裝

瓣頰薄綃曲而委心促邊緩大
於木芙蓉色赤如之白膚未
理側印紅絲當風愁摧當雨
愁墮天如裊如輕婷婀娜擬諸
玉環固其匹也葉淡碧便始入
嬌點與花稱

銀槭線

瓣細瘦而長比胡繩纏三或折
或伸色正白霄裡微孕紅影
潔而妍靜而睇絲純而縈繞
窈然自擢而託於綿藐者然
花逛四寸餘不露蕊

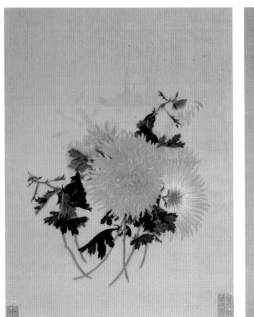

杏黃球

黃為花之本色若鈴若羅
若飛栗若鵝翎獸杏黃溪
而近赤為寰貴是花邊起粉
輪大幾盈尺結攜精巧雲詭
波譎如孋身鳳凰擬之神
品信非靈譽

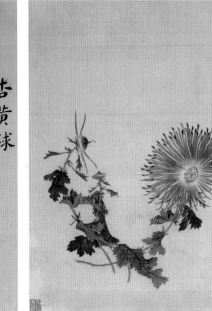

紫霞觴

雩管作青紫色纖長而勁
長三寸強末微有孔翹如
蟹爪中苞綠心有細瓣擁
之狀同杯杓可當瓊島神
仙之延年飲也與前譜鬥
紅逞艷者均有儗格

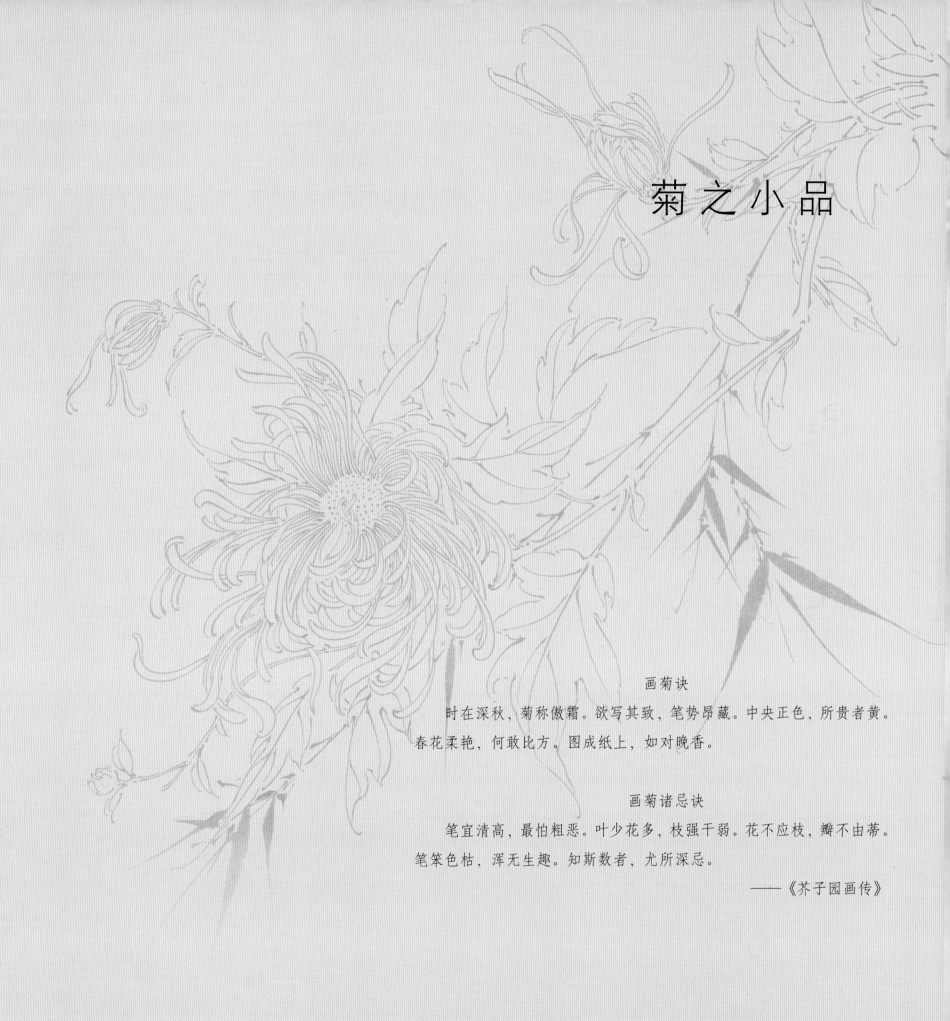

菊 之 小 品

画菊诀

时在深秋，菊称傲霜。欲写其致，笔势昂藏。中央正色，所贵者黄。春花柔艳，何敢比方。图成纸上，如对晚香。

画菊诸忌诀

笔宜清高，最怕粗恶。叶少花多，枝强干弱。花不应枝，瓣不由蒂。笔笨色枯，浑无生趣。知斯数者，尤所深忌。

——《芥子园画传》

【双　　清】

P151

P094

虚竹垂叶、秋菊傲霜，竹枝与菊丛的搭配是国画小品常用的组合，此幅小品取菊花低垂之势，表现其谦卑之态，寓意为人处世的高境界。

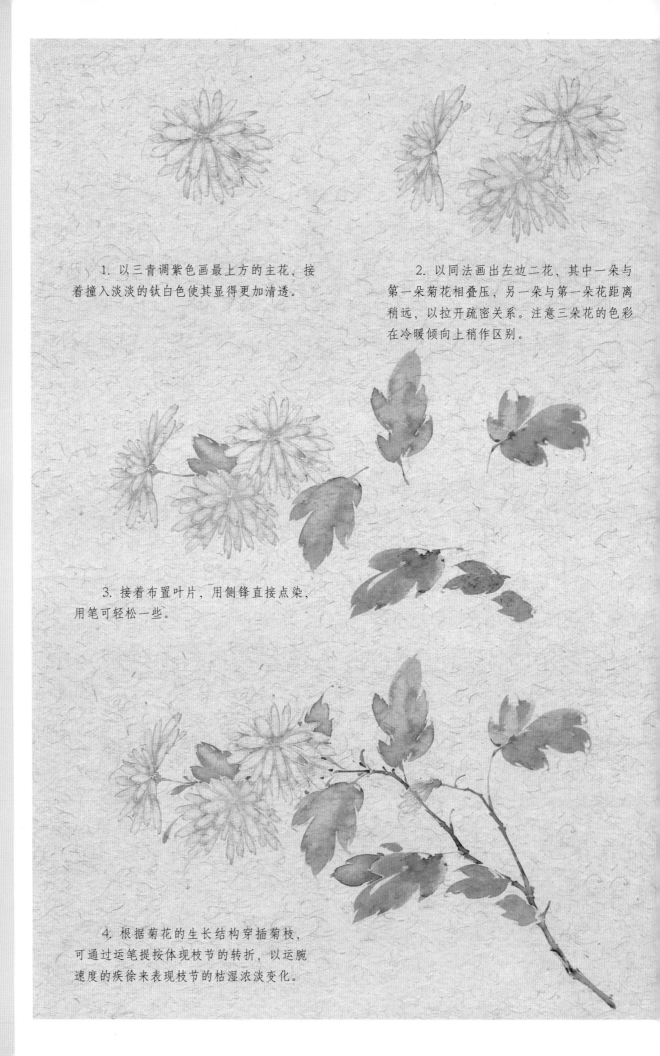

1. 以三青调紫色画最上方的主花，接着撞入淡淡的钛白色使其显得更加清透。

2. 以同法画出左边二花，其中一朵与第一朵菊花相叠压，另一朵与第一朵花距离稍远，以拉开疏密关系。注意三朵花的色彩在冷暖倾向上稍作区别。

3. 接着布置叶片，用侧锋直接点染，用笔可轻松一些。

4. 根据菊花的生长结构穿插菊枝，可通过运笔提按体现枝节的转折，以运腕速度的疾徐来表现枝节的枯湿浓淡变化。

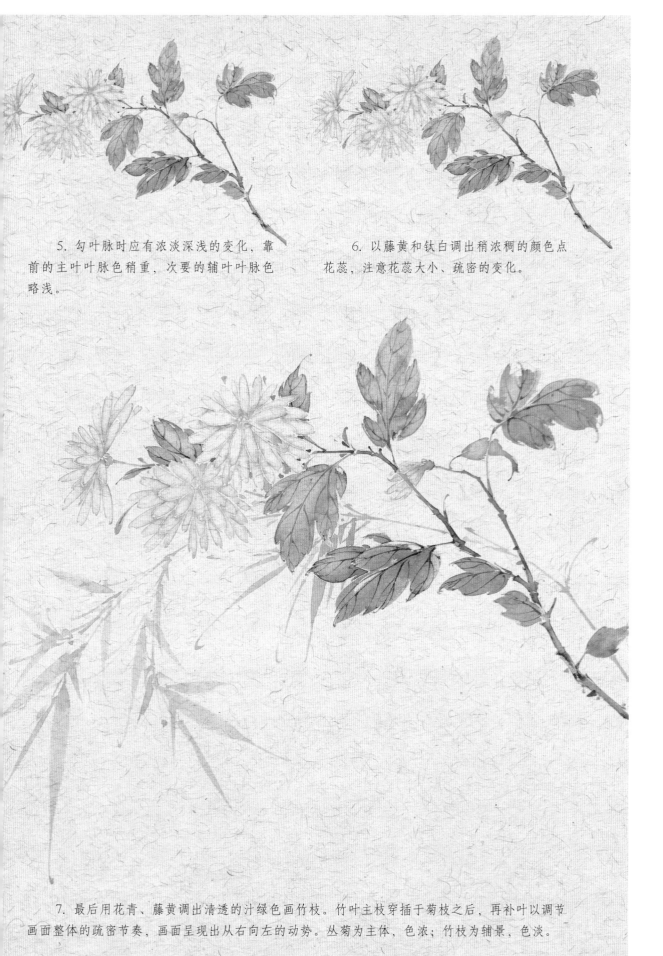

5. 勾叶脉时应有浓淡深浅的变化，靠前的主叶叶脉色稍重，次要的辅叶叶脉色略浅。

6. 以藤黄和钛白调出稍浓稠的颜色点花蕊，注意花蕊大小、疏密的变化。

7. 最后用花青、藤黄调出清透的汁绿色画竹枝。竹叶主枝穿插于菊枝之后，再补叶以调节画面整体的疏密节奏，画面呈现出从右向左的动势。丛菊为主体，色浓；竹枝为辅景，色淡。

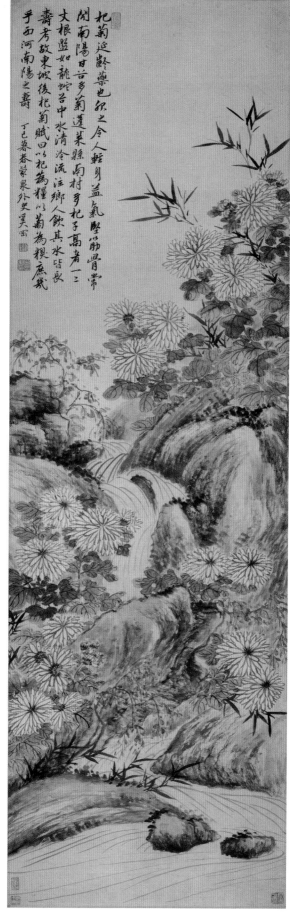

竹菊图　奚冈　纸本
纵 136.4 厘米　横 37.9 厘米
辽宁省博物馆藏

【南山倚菊】

P153

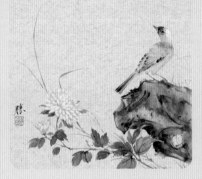

P095

"不是花中偏爱菊，此花开尽更无花。"此幅小品创作重在托物寄情，表达作者的高洁、豁达之品。图中一丛霜菊色彩清浅，与野草、孤鸟相伴，于秋风中俏立。菊花展现的对名利的淡泊之态正是文人墨客想要表达之意。

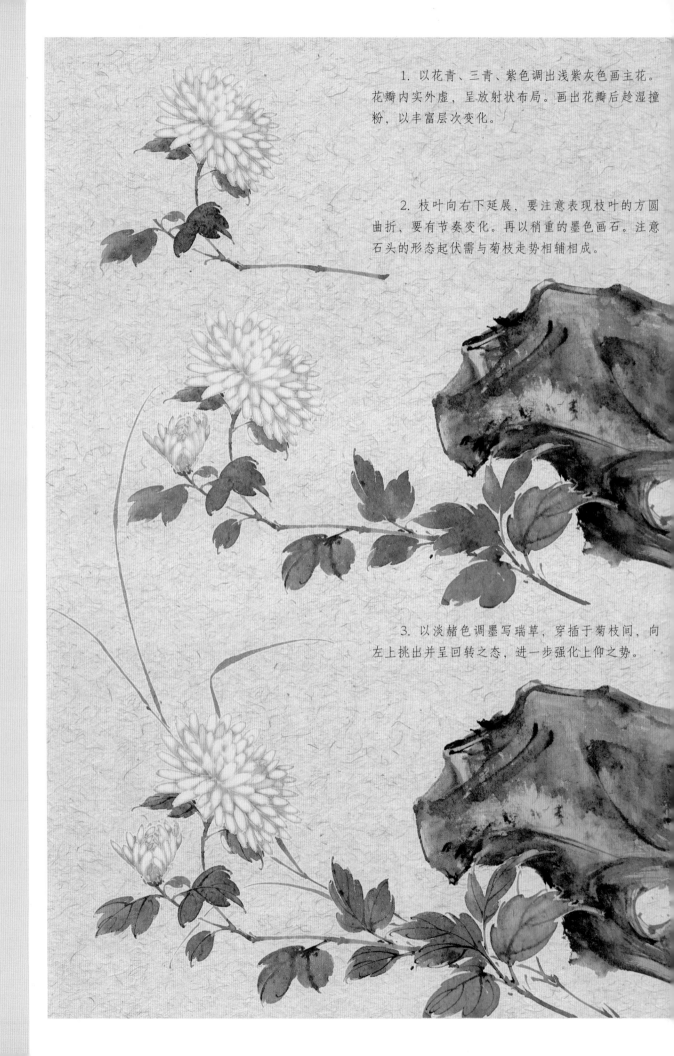

1. 以花青、三青、紫色调出浅紫灰色画主花。花瓣内实外虚，呈放射状布局。画出花瓣后趁湿撞粉，以丰富层次变化。

2. 枝叶向右下延展，要注意表现枝叶的方圆曲折，要有节奏变化。再以稍重的墨色画石。注意石头的形态起伏需与菊枝走势相辅相成。

3. 以淡赭色调墨写瑞草，穿插于菊枝间，向左上挑出并呈回转之态，进一步强化上仰之势。

4. 用三绿调少许淡墨统染石块，使画面整体色调协调，并以稍浓的三绿色点石苔，以藤黄调钛白点花蕊。以没骨法画鸟，其动态与菊花、瑞草的动势相呼应。鸟目视左上方，以示画外有画。

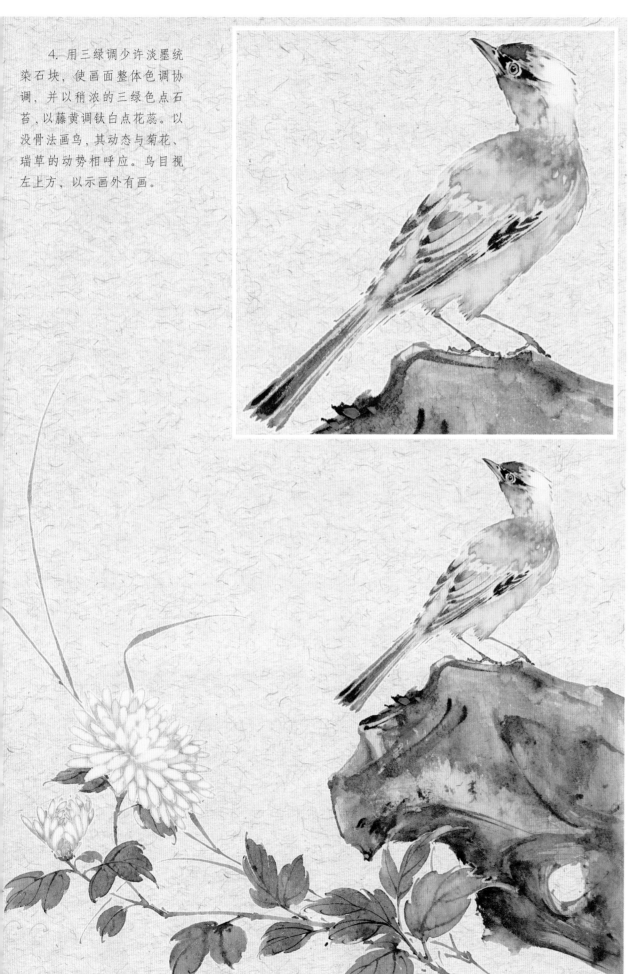

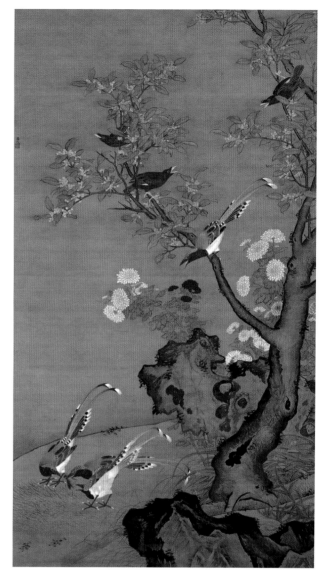

桂菊山禽图　吕纪　绢本
纵 192 厘米　横 107 厘米
故宫博物院藏

　　吕纪，生卒年不详，字廷振，号乐愚、鄞县（今浙江宁波）人。曾为宫廷作画。擅画花鸟，近学边景昭、远宗南宋院体画，延续了黄筌工整细致的画风及勾勒笔法，并予以发扬。其绘画题材多为凤凰、仙鹤、孔雀、鸳鸯之类的鸣禽，杂以浓郁花树，画面灿烂、绚丽。

【秋　阳】

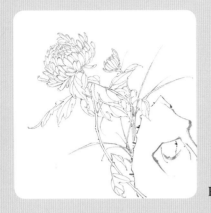

P155

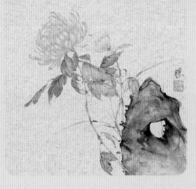

P096

此小品中菊石相搭配，难点在于菊花与石块的动势安排。练习时除了要注意花朵、叶片、石头位置的高低错落关系之外，还应留意各元素面积的对比关系。

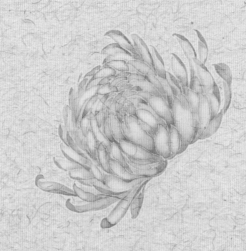

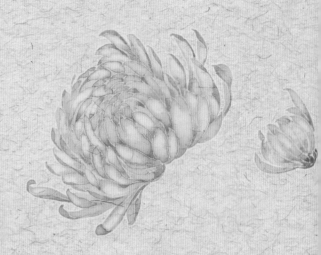

1. 画黄色菊花忌艳俗，这里用花青、三绿、藤黄、土黄调色画花头，并间以撞水、撞粉的技法，降低其饱和度。画主花头时，注意花头动势略向左倾，似向阳而生。

2. 右侧补一小花，呈半开状。用笔概括些，拉开画面主次关系。

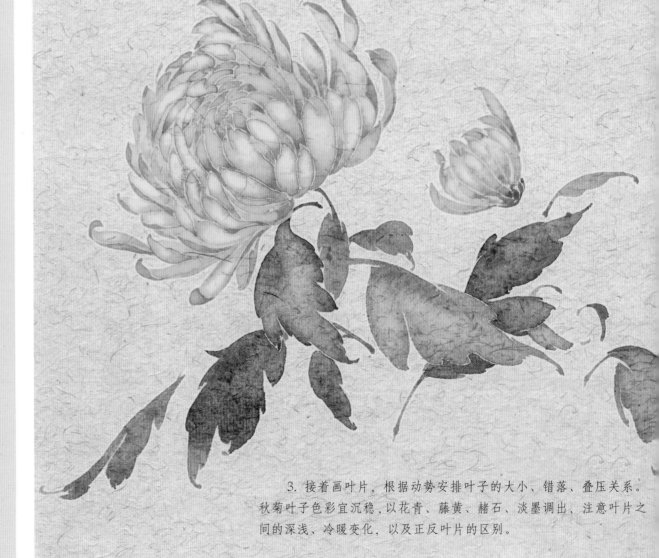

3. 接着画叶片，根据动势安排叶子的大小、错落、叠压关系。秋菊叶子色彩宜沉稳，以花青、藤黄、赭石、淡墨调出，注意叶片之间的深浅、冷暖变化，以及正反叶片的区别。

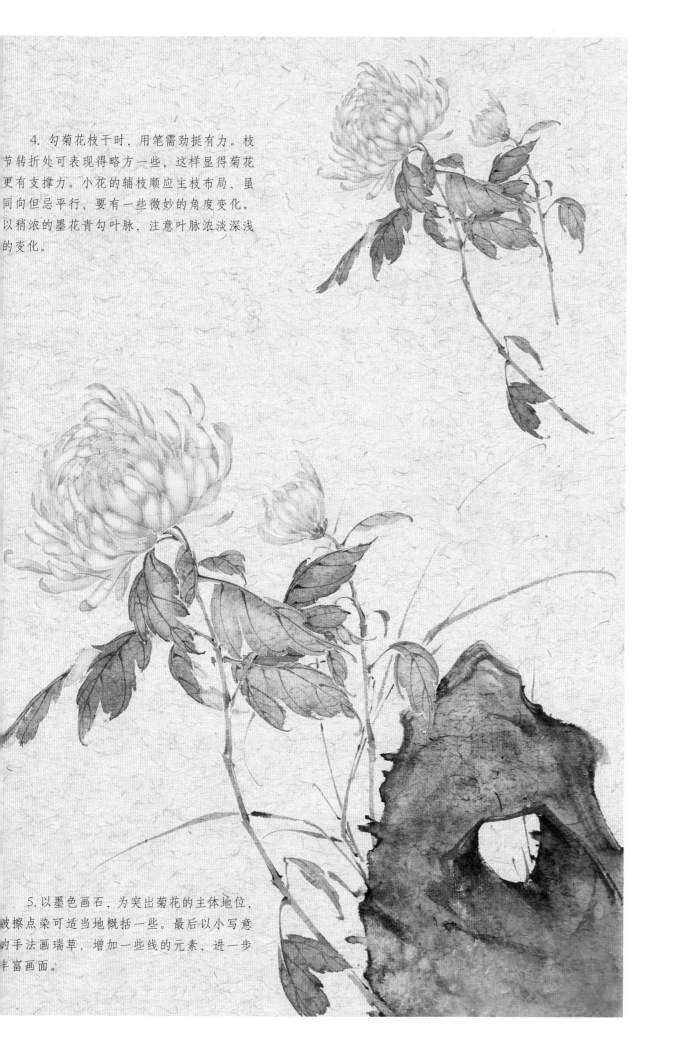

4. 勾菊花枝干时，用笔需劲挺有力。枝节转折处可表现得略方一些，这样显得菊花更有支撑力。小花的辅枝顺应主枝布局，虽同向但忌平行，要有一些微妙的角度变化。以稍浓的墨花青勾叶脉，注意叶脉浓淡深浅的变化。

5. 以墨色画石，为突出菊花的主体地位，波擦点染可适当地概括一些。最后以小写意的手法画瑞草，增加一些线的元素，进一步丰富画面。

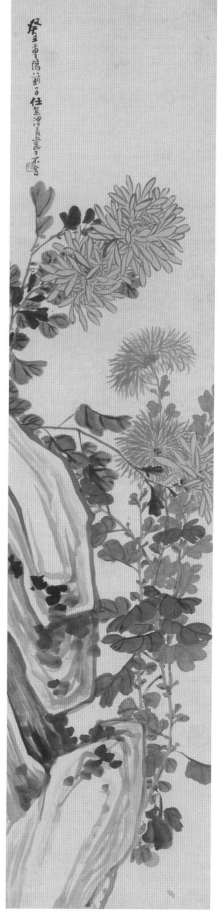

菊石图　任熊　纸本
纵 140.7 厘米　横 32.7 厘米
故宫博物院藏

【冰 心 玉 壶】

P157

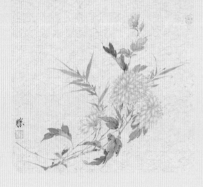

P097

"冰心"喻纯洁，"玉壶"喻正直。此小品以菊和竹抒胸意，表达对高尚品德的追求。"冰心玉壶"被用来形容追求完美的品格、心纯无瑕的人。

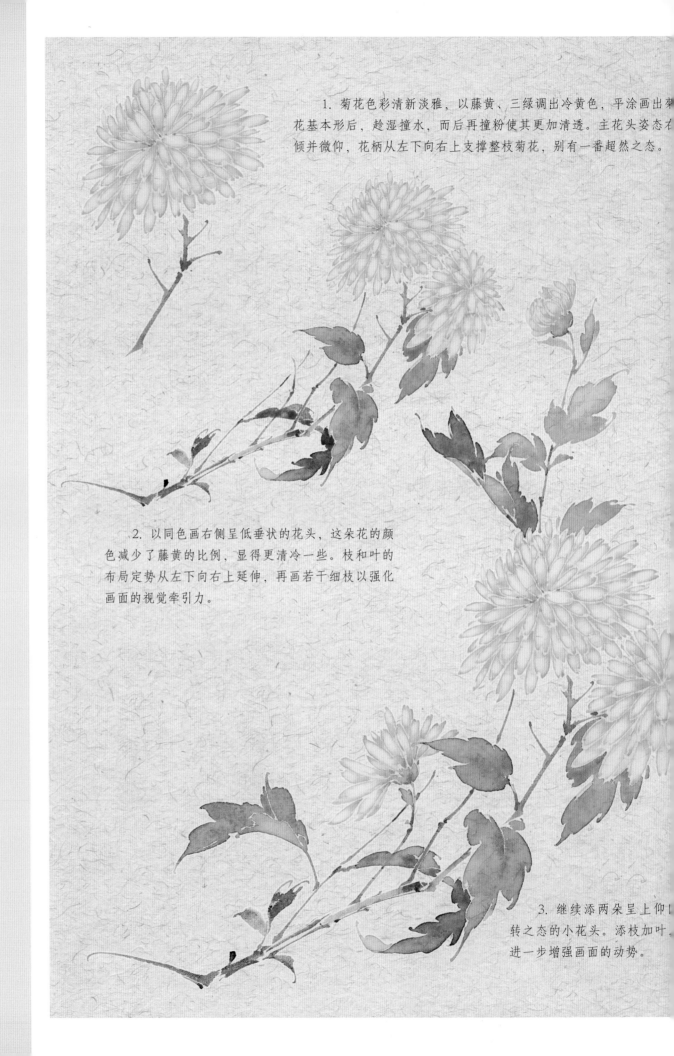

1. 菊花色彩清新淡雅，以藤黄、三绿调出冷黄色，平涂画出菊花基本形后，趁湿撞水，而后再撞粉使其更加清透。主花头姿态右倾并微仰，花柄从左下向右上支撑整枝菊花，别有一番超然之态。

2. 以同色画右侧呈低垂状的花头，这朵花的颜色减少了藤黄的比例，显得更清冷一些。枝和叶的布局定势从左下向右上延伸，再画若干细枝以强化画面的视觉牵引力。

3. 继续添两朵呈上仰回转之态的小花头。添枝加叶，进一步增强画面的动势。

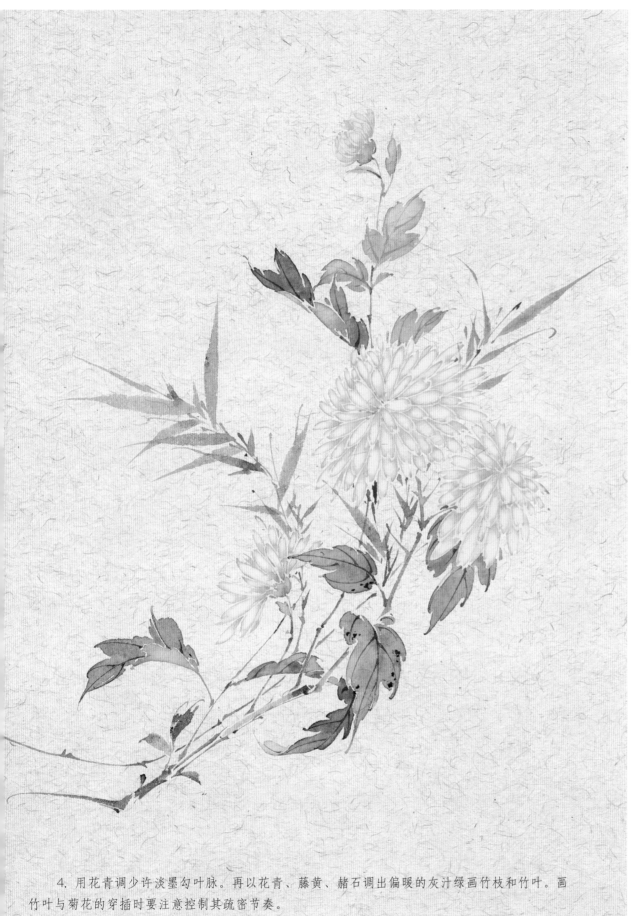

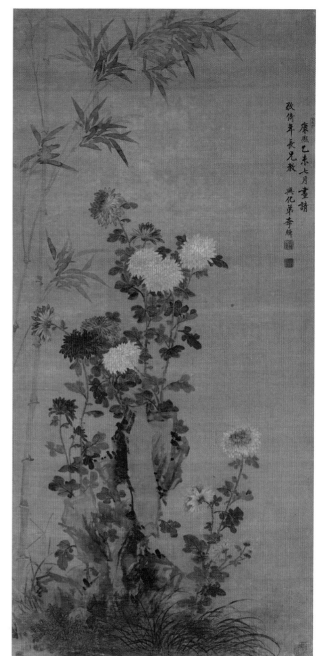

石畔秋英图 李鱓 绢本
纵 118 厘米 横 56 厘米
南京博物院藏

4. 用花青调少许淡墨勾叶脉。再以花青、藤黄、赭石调出偏暖的灰汁绿画竹枝和竹叶。画竹叶与菊花的穿插时要注意控制其疏密节奏。

李鱓（1686～1762），清代书画家。字宗扬，号复堂、懊道人，江苏兴化人。曾为宫廷作画，后任滕县知县，为官清廉。为"扬州八怪"之一。擅画花卉虫鸟，初师蒋廷锡，后又师高其佩，并取法林良、徐渭、朱耷。

【东篱翠玉】

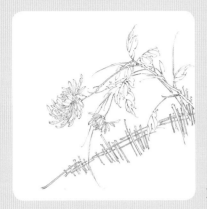

P159

P098

"采菊东篱下,悠然见南山"语出陶渊明《饮酒》,诗人归隐田园,过着心无挂碍、悠然自得的生活。作者以此小品表达对田园生活的憧憬,画中力求传达陶诗中的"平淡"之味。

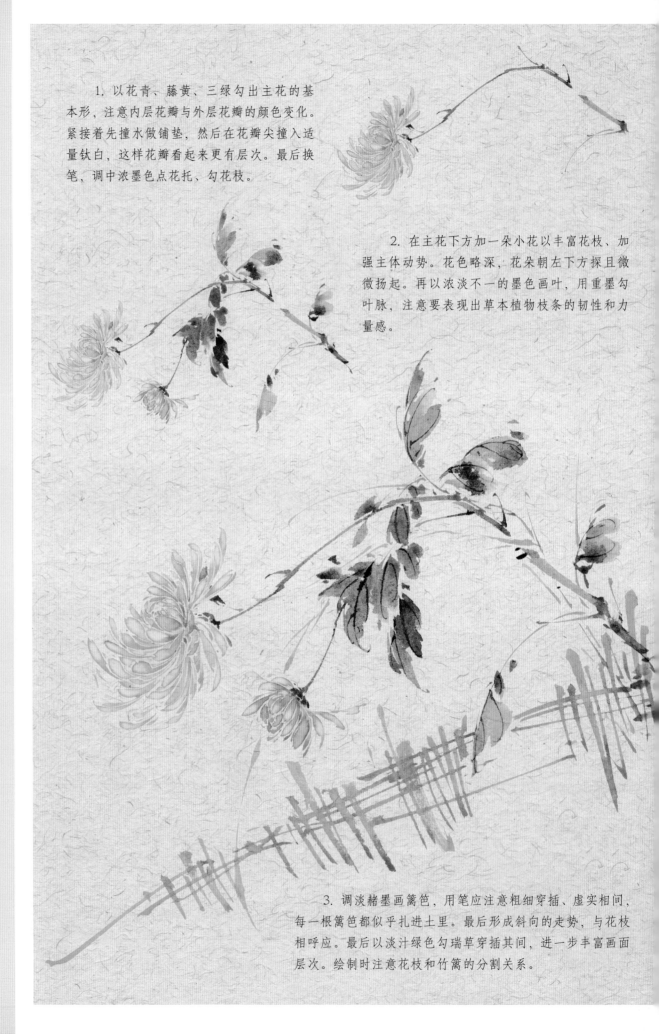

1. 以花青、藤黄、三绿勾出主花的基本形,注意内层花瓣与外层花瓣的颜色变化。紧接着先撞水做铺垫,然后在花瓣尖撞入适量钛白,这样花瓣看起来更有层次。最后换笔,调中浓墨色点花托、勾花枝。

2. 在主花下方加一朵小花以丰富花枝、加强主体动势。花色略深,花朵朝左下方探且微微扬起。再以浓淡不一的墨色画叶,用重墨勾叶脉,注意要表现出草本植物枝条的韧性和力量感。

3. 调淡赭墨画篱笆,用笔应注意粗细穿插、虚实相间,每一根篱笆都似乎扎进土里。最后形成斜向的走势,与花枝相呼应。最后以淡汁绿色勾瑞草穿插其间,进一步丰富画面层次。绘制时注意花枝和竹篱的分割关系。

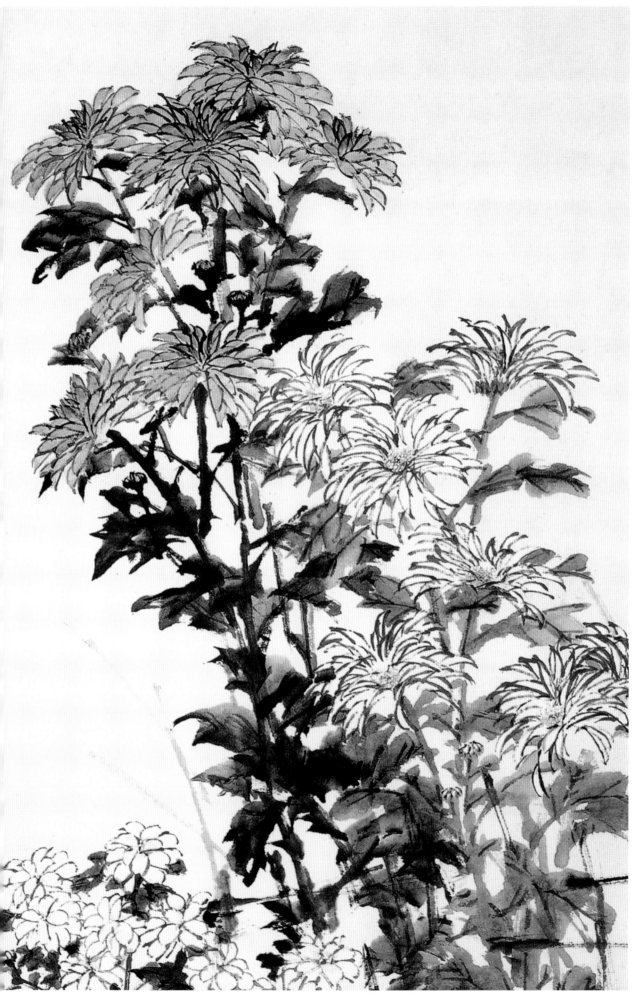

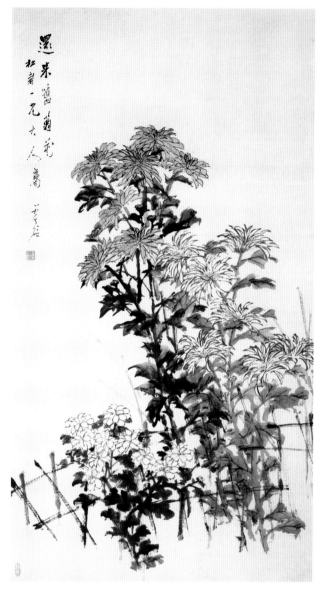

菊花图　虚谷　纸本
纵 145.1 厘米　横 80.9 厘米
上海博物馆藏

虚谷（1823～1896），清代画家。俗姓朱，名怀仁，号紫阳山人，原籍新安（今安徽歙县）人。曾为湘军军官，后出家为僧。工花鸟、蔬果、松鼠、金鱼等题材。善用破笔，笔法生动超逸，作品风格新奇，别具一格。

【清秋和风】

P161

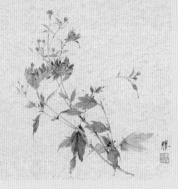

P099

小品大致可分两类，一种为主题
思想相对明确的作品，另一种为记录性
的写生作品。此幅小品明显属于后者，
画面中花朵和花枝的生长结构合理、穿
插布局舒展。这种构图相对完整的写生
小品，在造型训练中不可或缺。

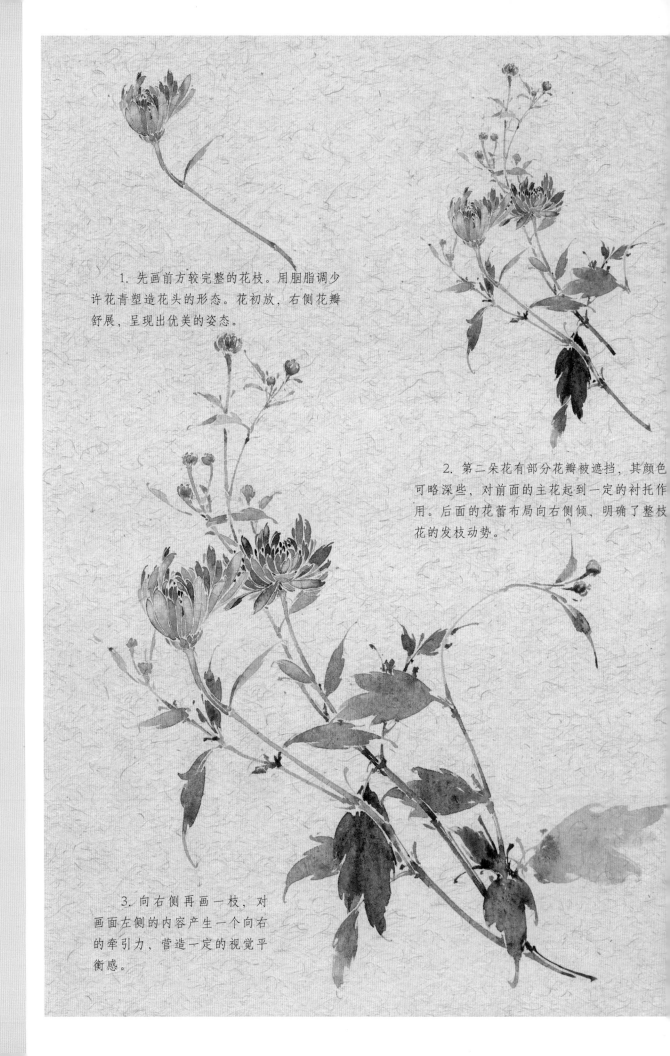

1. 先画前方较完整的花枝。用胭脂调少
许花青塑造花头的形态。花初放，右侧花瓣
舒展，呈现出优美的姿态。

2. 第二朵花有部分花瓣被遮挡，其颜色
可略深些，对前面的主花起到一定的衬托作
用。后面的花蕾布局向右侧倾，明确了整枝
花的发枝动势。

3. 向右侧再画一枝，对
画面左侧的内容产生一个向右
的牵引力，营造一定的视觉平
衡感。

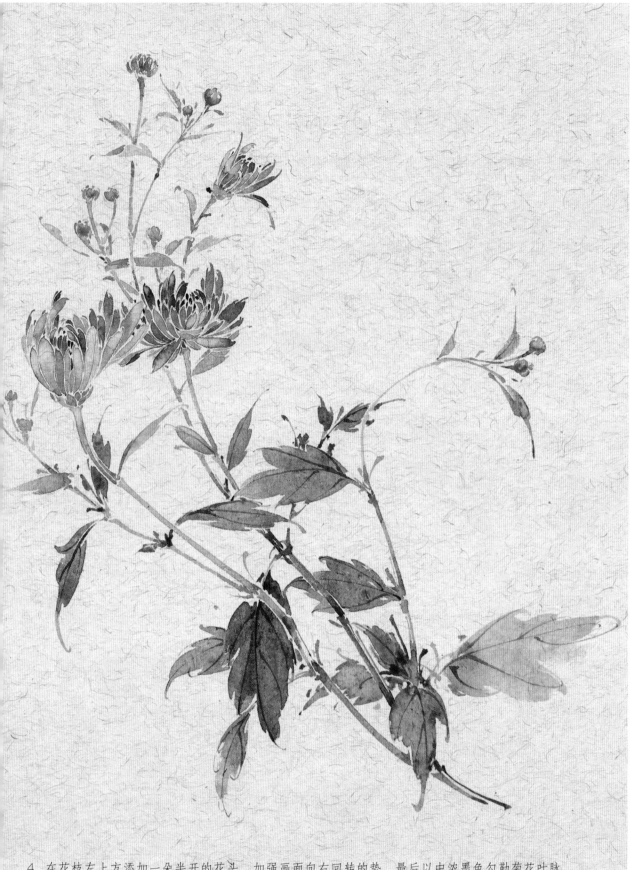

4. 在花枝左上方添加一朵半开的花头，加强画面向右回转的势。最后以中浓墨色勾勒菊花叶脉。

此幅小品的叶片布局除了要注意疏密关系，还应斟酌其摆放的角度、叶尖的指向。其目的在于加强叶与叶、叶与花、叶与枝的互动，使它们之间产生一种呼应，最终服务于画面整体的"势"。

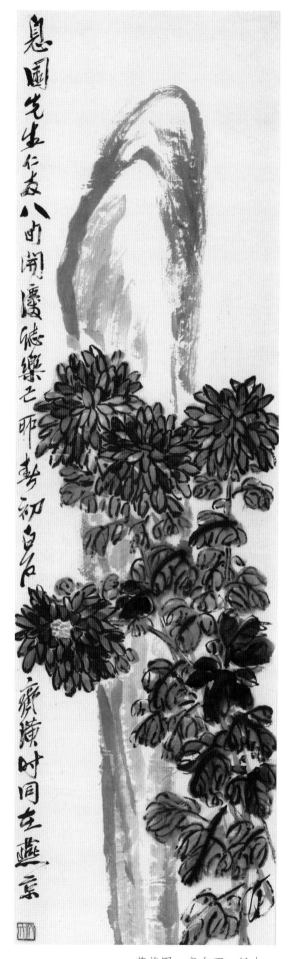

菊花图　齐白石　纸本
纵 129 厘米　横 34 厘米

【若 如 初 见】

P163

P100

"花开不并百花丛",菊花开在秋天,从不与百花争春。它坚强而孤傲的品格最是令人动容的。此节学用水墨画一张菊花写生小品,突出表现菊花的孤高之感。

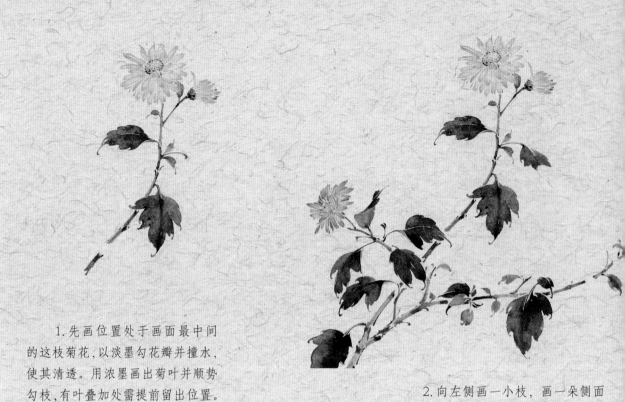

1.先画位置处于画面最中间的这枝菊花,以淡墨勾花瓣并撞水,使其清透。用浓墨画出菊叶并顺势勾枝,有叶叠加处需提前留出位置。

2.向左侧画一小枝,画一朵侧面绽放后花头,以使画面均衡。

3.右侧枝叶可画得轻松些,正叶浓,反叶淡,运笔要表现出叶片的翻转变化。

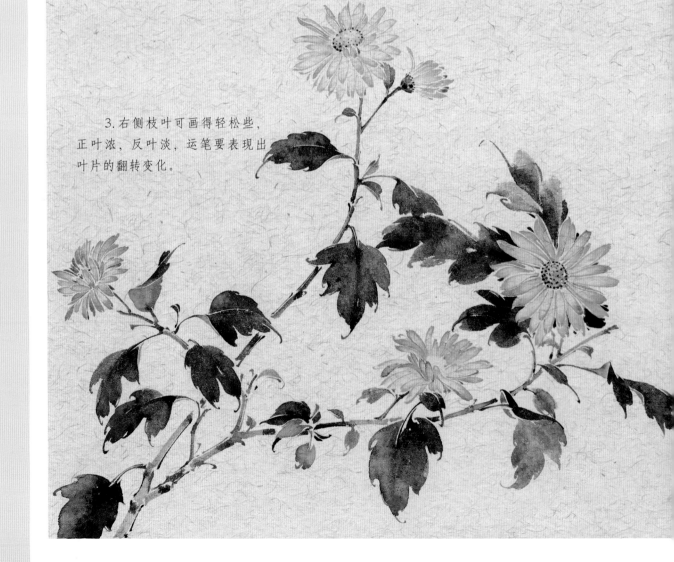

4. 右侧补画若干花朵，在浓叶的衬托下形成团块感。

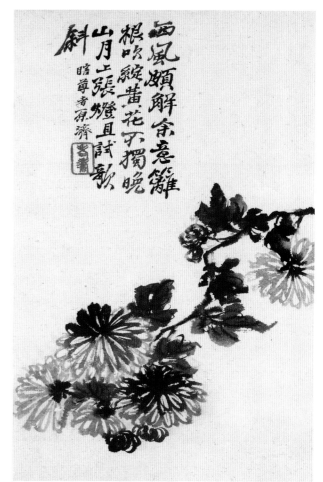

墨菊图　石涛　纸本
纵 37.5 厘米　横 25 厘米

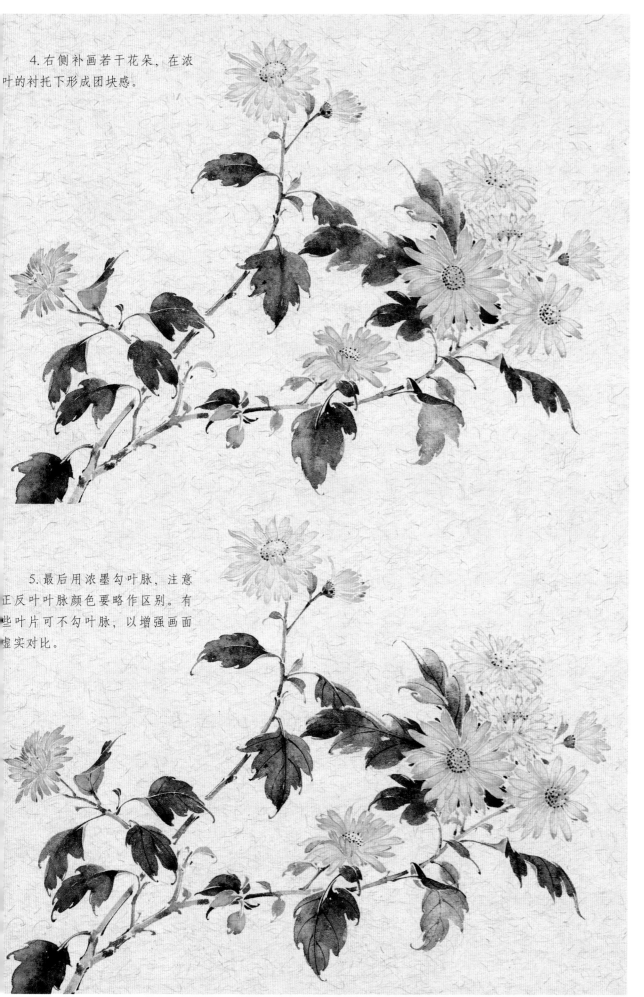

5. 最后用浓墨勾叶脉，注意正反叶叶脉颜色要略作区别。有些叶片可不勾叶脉，以增强画面虚实对比。

石涛（1641～1718），清初画家。原姓朱、名若极、字石涛、号大涤子、清湘陈人、苦瓜和尚，法号原济，亦作元济。本籍桂林（今属广西）。与弘仁、髡残、朱耷合称"清初四僧"。石涛是中国绘画史上一位十分重要的人物，他既是绘画实践的探索者、革新者，又是艺术理论家。

【临　霜】

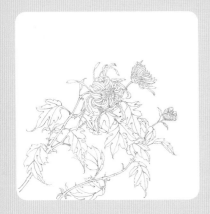

P165

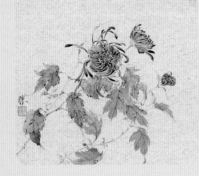

P101

秋将尽，冷月如霜。水墨菊花小品似乎多了几分凄凉、萧瑟之感。

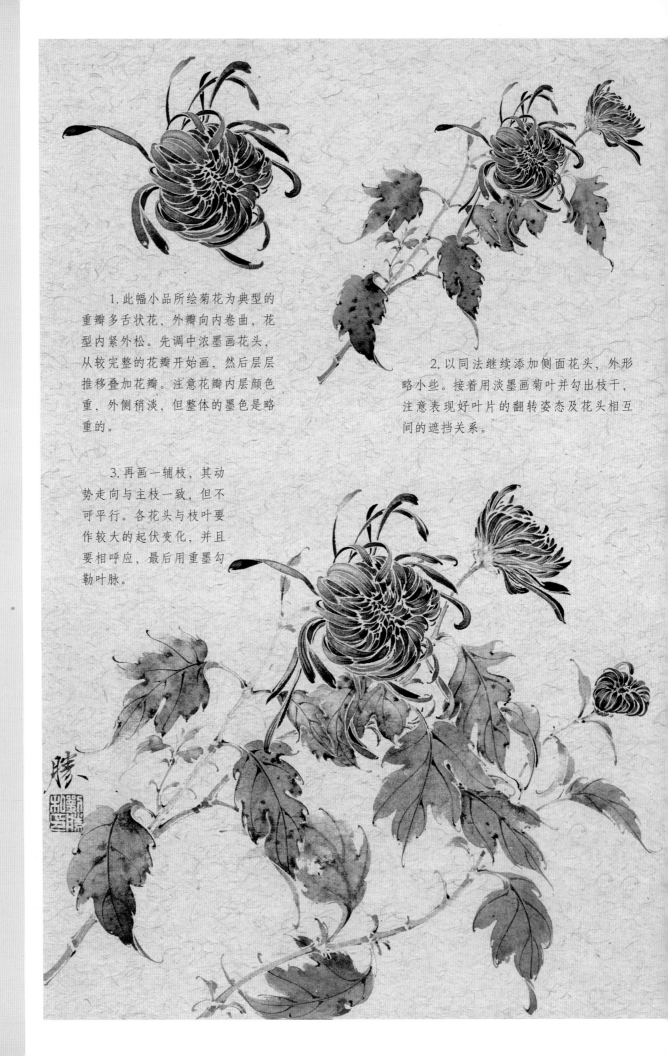

1. 此幅小品所绘菊花为典型的重瓣多舌状花，外瓣向内卷曲，花型内紧外松。先调中浓墨画花头，从较完整的花瓣开始画，然后层层推移叠加花瓣。注意花瓣内层颜色重，外侧稍淡，但整体的墨色是略重的。

2. 以同法继续添加侧面花头，外形略小些。接着用淡墨画菊叶并勾出枝干，注意表现好叶片的翻转姿态及花头相互间的遮挡关系。

3. 再画一辅枝，其动势走向与主枝一致，但不可平行。各花头与枝叶要作较大的起伏变化，并且要相呼应，最后用重墨勾勒叶脉。

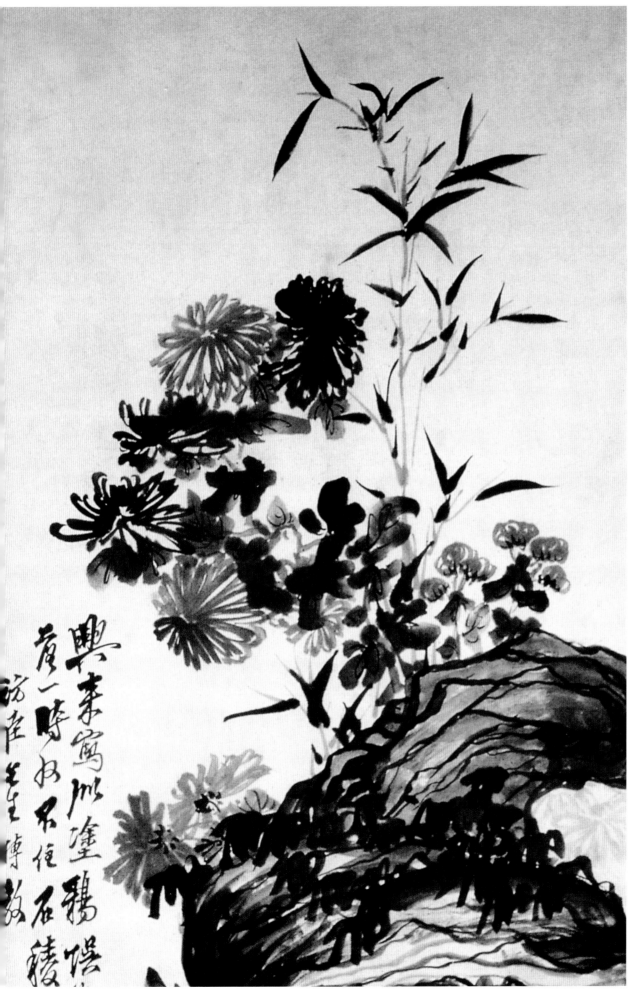

竹石菊图　石涛　纸本
纵 114.3 厘米　横 46.8 厘米
故宫博物院藏

P167

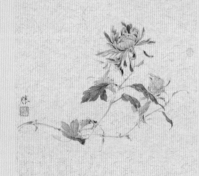

P102

小品创作可繁可简，这里示范一张画面相对简洁的菊花小品。花头一主一辅，枝叶的动势和形态须主观处理出强烈的扭动起伏之势。

1. 以胭脂调浓曙红画花瓣内侧，淡曙红色画花瓣外侧。重瓣菊内侧紧裹，呈团块状，外侧花瓣则自由伸展开，极富动感。

2. 叶片颜色须处理得稍微沉稳些，正叶以花青调中浓墨画出，反叶以花青调藤黄画出，从而使正反叶片形成鲜明对比。

3. 在画面右下方添一辅枝，花头向左上回转与主花相呼应。主枝向左上方延展，起伏动势婀娜。叶片的形态也可适当地夸张一些，与花朵组合成一幅比较活泼生动的画面。

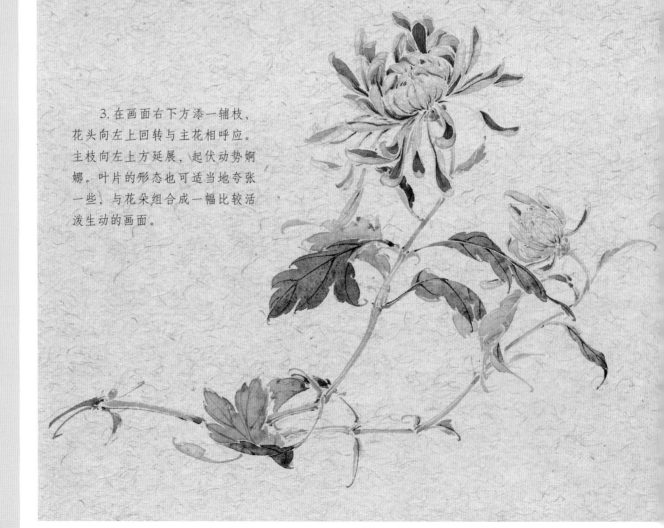

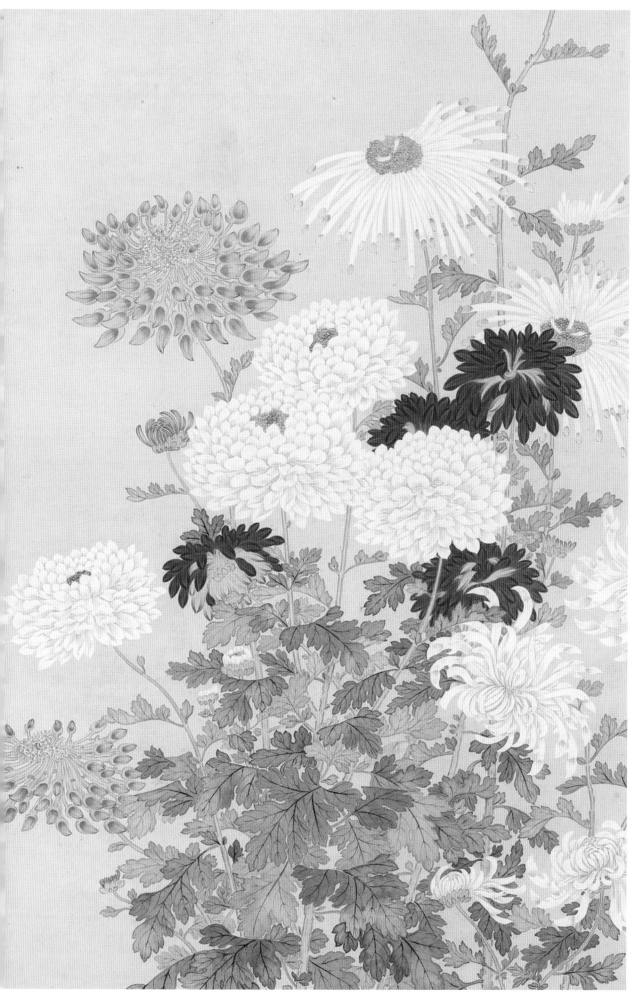

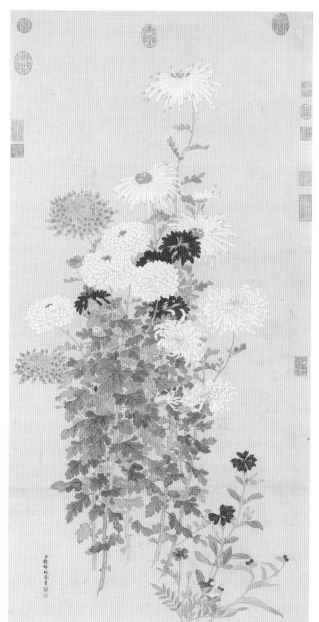

洋菊轴　钱维城　纸本
纵 112.7 厘米　横 57.5 厘米
台北故宫博物院藏

钱维城（1720～1772），初名辛来，字宗磬，号茶山、纫庵、晚号稼轩，江苏武进人。自幼喜画，出笔老到，后得董邦达指导，艺事精进。

【幽　寂】

P169

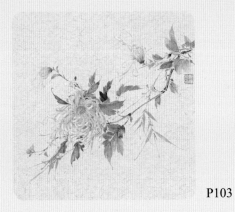

P103

把写生的素材进行重构和组合，再通过苦心经营，会成为全新的一幅作品。素材因是写生所得，故显得自然生动。

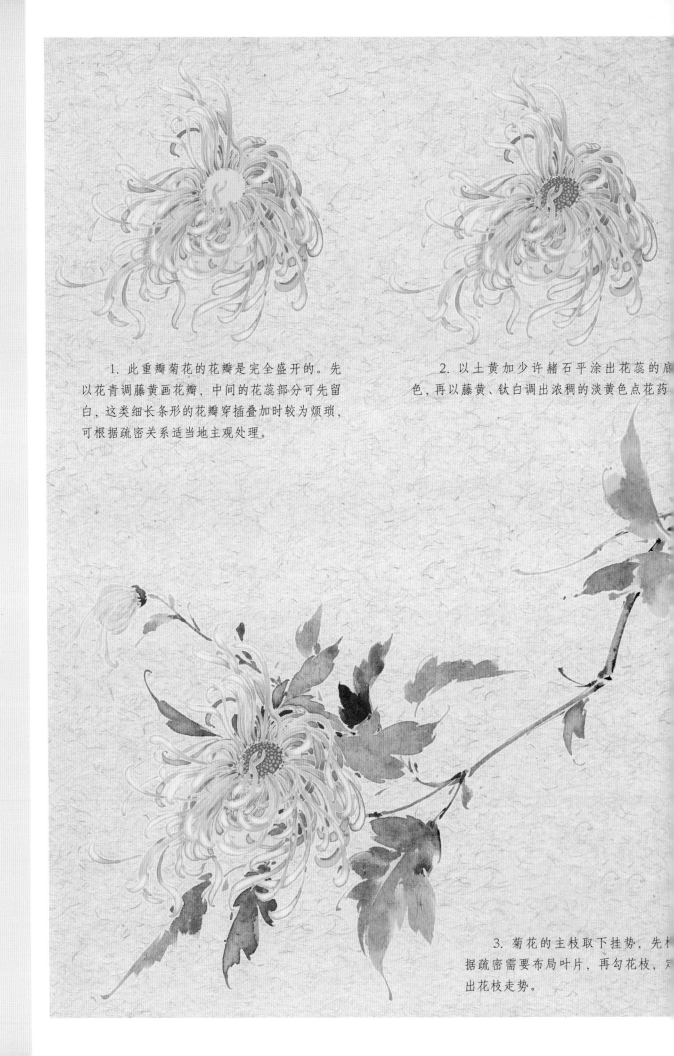

1. 此重瓣菊花的花瓣是完全盛开的。先以花青调藤黄画花瓣，中间的花蕊部分可先留白，这类细长条形的花瓣穿插叠加时较为烦琐，可根据疏密关系适当地主观处理。

2. 以土黄加少许赭石平涂出花蕊的底色，再以藤黄、钛白调出浓稠的淡黄色点花药

3. 菊花的主枝取下挂势，先根据疏密需要布局叶片，再勾花枝，定出花枝走势。

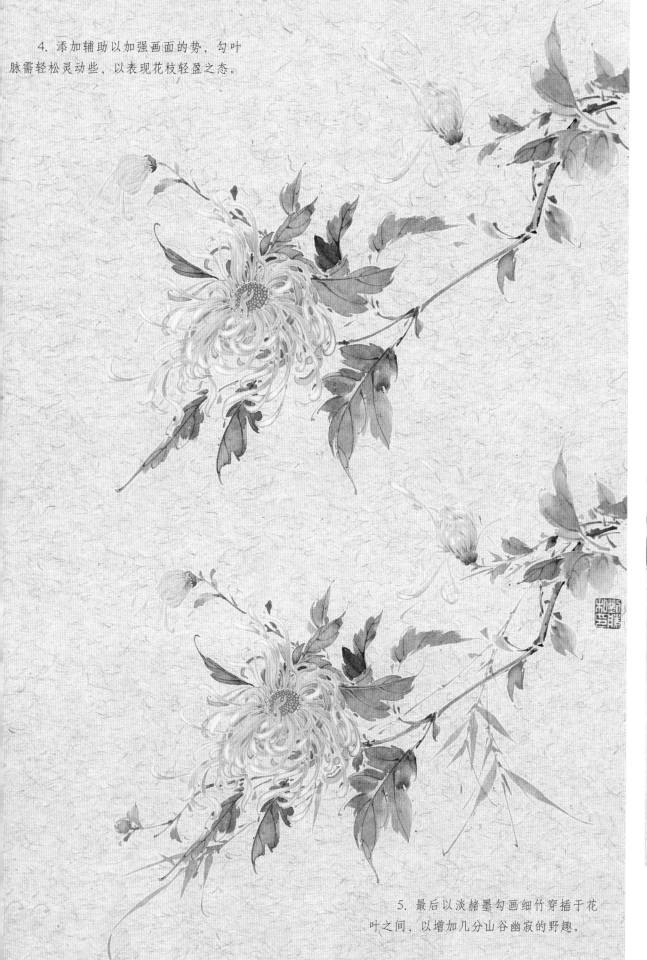

4. 添加辅助以加强画面的势、勾叶脉需轻松灵动些，以表现花枝轻盈之态。

5. 最后以淡赭墨勾画细竹穿插于花叶之间，以增加几分山谷幽寂的野趣。

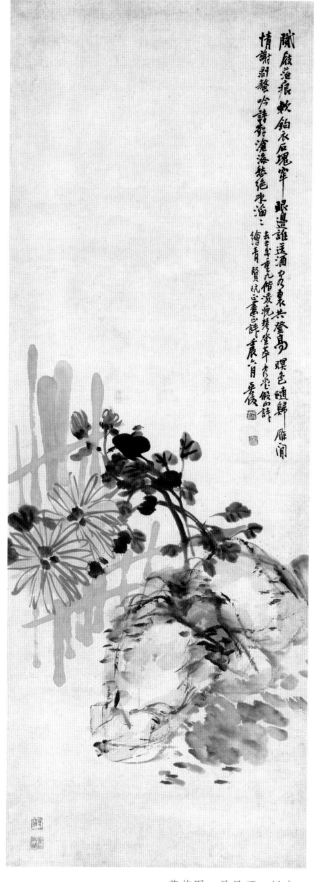

菊花图　吴昌硕　纸本
纵 131 厘米　横 47 厘米

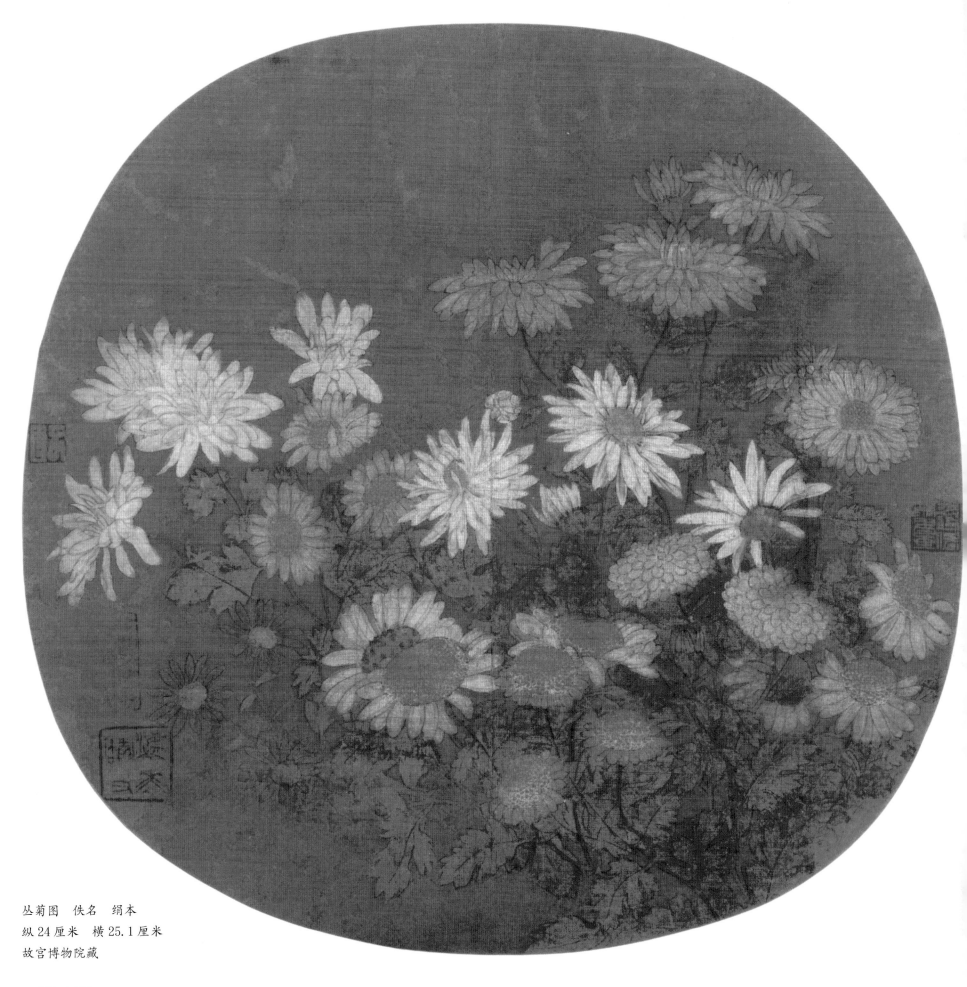

丛菊图　佚名　绢本
纵 24 厘米　横 25.1 厘米
故宫博物院藏

菊 之 题 画

娱闲新趣、爱此秋华，坐想丛苔，以资吟啸。

——《南田画跋》

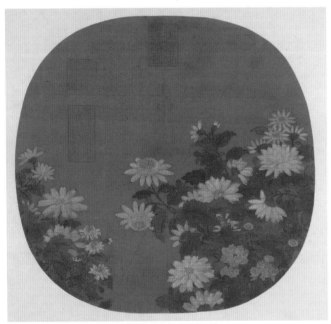

秋晴丛菊图　林椿　绢本
纵 25 厘米　横 26.5 厘米
台北故宫博物院藏

　　林椿，生卒年不详，南宋画家，钱塘（今浙江杭州）人，曾为画院待诏。绘画师法赵昌，工花鸟、草虫、果品等题材，存世作品有《果熟来禽图》《葡萄草虫图》等。

二 字

澹艳　霜英　晚蕊　寒英　傲霜

三 字

映朝露　傲霜枝　含玉露　舞金凤　娇秋日　媚晚霞

四 字

暗香盈袖　餐英鹤发　陶令篱边　寒花晚节　孤标傲世　子美诗情
仪凤舞鸾　飞英散叶　东篱余兴　色染新霜　香垂潭影　秋耀金华
南山真想

五 字

采菊东篱下　黄花不负秋　金飙拂素英　老菊灿若霞　冷香着秋水
南山悠然趣　秋菊能傲霜　秋菊有佳色　人比黄花瘦　晚艳出荒篱
细雨菊花天　岩前菊蕊黄　野菊日烂漫　野香盈客袖

七 字

东篱把酒黄昏后　独傲西风不占春　金菊寒花满院香
菊残犹有傲霜枝　菊花开尽更无花　菊花烂漫艳秋光
菊花天气近新霜　菊为重阳冒雨开　露浥清香悦道心
满城尽带黄金甲　满地风霜菊绽金　莫负东篱菊蕊黄
且看黄花晚节香　秋光如水篱菊开　蕊寒香冷蝶难来
寺根菊花好沽酒　晚节清香天下闻　无艳无妖别有香
西风重九菊花天　羞与春花艳冶同　野菊西风满路香
紫艳半开篱菊静

灵菊植幽崖，擢颖陵寒飙。春露不染色，秋霜不改条。　　　——晋·袁崧《咏菊》

结庐在人境，而无车马喧。问君何能尔，心远地自偏。采菊东篱下，悠然见南山。
山气日夕佳，飞鸟相与还。此中有真意，欲辩已忘言。
　　　　　　　　　　　　　　　　　　　　　——晋·陶渊明《饮酒》

秋菊有佳色，裛露掇其英。泛此忘忧物，远我遗世情。一觞虽独进，杯尽壶自倾。
日入群动息，归鸟趋林鸣。啸傲东轩下，聊复得此生。
　　　　　　　　　　　　　　　　　　　　　——晋·陶渊明《饮酒》

酒出野田稻，菊生高冈草。味貌复何奇，能令君倾倒。——南朝·鲍照《答休上人菊诗》

涧松寒转直，山菊秋自香。　　　　　　　　　　　——唐·王绩《赠李征君大寿》

可叹东篱菊，茎疏叶且微。虽言异兰蕙，亦自有芳菲。未泛盈樽酒，徒沾清露辉。
当荣君不采，飘落欲何依。
　　　　　　　　　　　　　　　　　　　　　　——唐·李白《感遇》

庭前甘菊移时晚，青蕊重阳不堪摘。明日萧条醉尽醒，残花烂漫开何益。篱边野外
多众芳，采撷细琐升中堂。念兹空长大枝叶，结根失所缠风霜。
　　　　　　　　　　　　　　　　　　——唐·杜甫《叹庭前甘菊花》

霜露悴百草，时菊独妍华。物性有如此，寒暑其奈何。掇英泛浊醪，日入会田家。
尽醉茅檐下，一生岂在多。
　　　　　　　　　　　　　　　　　　　——唐·韦应物《效陶彭泽》

愿比三花秀，非同百卉秋。金英分蕊细，玉露结房稠。　　——唐·卢纶《咏菊》

众芳春竞发，寒菊露偏滋。受气何曾异，开花独自迟。
　　　　　　　　　　——唐·朱湾《秋夜宴王郎中宅赋得露中菊》

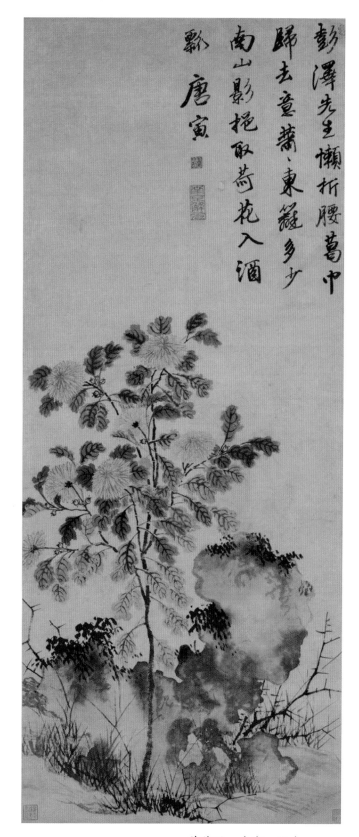

菊花图　唐寅　纸本

纵 138 厘米　横 55.5 厘米

唐寅（1470～1524），字伯虎，一字子畏，号
六如居士、桃花庵主、逃禅仙吏等，吴县（今江苏苏州）
人，明代著名画家、书法家、文学家。与沈周、文徵明、
仇英并称"明四家"；又与祝允明、文徵明、徐祯卿
并称"吴中四才子"。

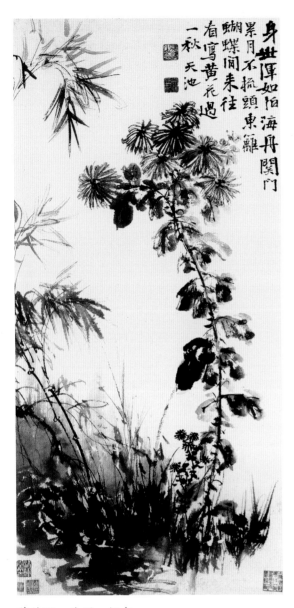

菊竹图　徐渭　纸本
纵 90.4 厘米　横 44.4 厘米
辽宁省博物馆藏

徐渭（1521～1593），明代文学家、书画家、戏曲家、军事家。初字文清，后改字文长，号青藤道士、天池山人、田水月。山阴（今浙江绍兴）人。是"青藤画派"之鼻祖。

满园花菊郁金黄，中有孤丛色似霜。还似今朝歌酒席，白头翁入少年场。

——唐·白居易《重阳席上赋白菊》

素萼迎寒秀，金英带露香。繁华照旌钺，荣盛对银黄。　　——唐·刘禹锡《白菊花》

秋丛绕舍似陶家，遍绕篱边日渐斜。不是花中偏爱菊，此花开尽更无花。

——唐·元稹《菊花》

别后东篱数枝菊，不知闲醉与谁同。　　　　　　　　　——唐·杜牧《菊花》

暗暗淡淡紫，融融冶冶黄。陶令篱边色，罗含宅里香。几时禁重露，实是怯残阳。愿泛金鹦鹉，升君白玉堂。

——唐·李商隐《菊》

苦竹园南椒坞边，微香冉冉泪涓涓。已悲节物同寒雁，忍委芳心与暮蝉。

——唐·李商隐《野菊》

我怜贞白重寒芳，前后丛生夹小堂。月朵暮开无绝艳，风茎时动有奇香。

——唐·陆龟蒙《重忆白菊》

飒飒西风满院栽，蕊寒香冷蝶难来。他年我若为青帝，移共桃花一处开。——唐·黄巢《题菊花》

待到秋来九月八，我花开后百花杀。冲天香阵透长安，满城尽带黄金甲。

——唐·黄巢《不第后赋菊》

所尚雪霜姿，非关落帽期。香飘风外别，影到月中疑。发在林凋后，繁当露冷时。人间稀有此，自古乃无诗。

——唐·许棠《白菊》

日日池边载酒行，黄昏犹自绕黄英。重阳过后频来此，甚觉多情胜薄情。　　——唐·郑谷《菊》

自知佳节终堪赏，为惜流光未忍开。 ——南唐·徐铉《和张少监晚菊》

鬓头插蕊惜光辉，酒面浮英爱芬馥。 ——宋·梅尧臣《咏枯菊》

零落黄金蕊，虽枯不改香。深丛隐孤秀，犹得奉清觞。 ——宋·梅尧臣《残菊》

黄金碎剪千万层，小树婆娑嘉趣足。 ——宋·梅尧臣《咏枯菊》

桃李三春虽可羡，莺来蝶去芳心乱。争似仙潭秋水岸，香不断，年年自作茱萸伴。
——宋·欧阳修《渔家傲》

共坐栏边日欲斜，更将金蕊泛流霞。欲知却老延龄药，百草摧时始见花。 ——宋·欧阳修《菊》

黄花漠漠弄秋晖，无数蜜蜂花上飞。不忍独醒孤尔去，殷勤为折一枝归。
——宋·王安石《城东寺菊》

院落秋深数菊丛，绿花错莫两三蜂。蜜房岁晚能多少，酒盏重阳自不供。
——宋·王安石《咏菊》

物性从来各一家，谁贪寒瘦厌年华。菊花自择风霜国，不是春光外菊花。
——宋·杨万里《咏菊》

但按青蕊浮新酒，何必黄金铸小钱。半醉嚼香霜月底，一枝却老鬓丝边。
——宋·杨万里《九日菊未花》

莺样衣裳钱样裁，冷霜凉露溅秋埃。比他红紫开差晚，时节来时毕竟开。
——宋·杨万里《黄菊》

轻肌弱骨散幽葩，真是青裙两髻丫。便有佳名配黄菊，应缘霜后苦无花。
——宋·苏轼《赵昌寒菊》

野菊生秋涧，芳心空自知。无人惊岁晚，惟有暗蛩悲。 ——宋·苏轼《和子由》

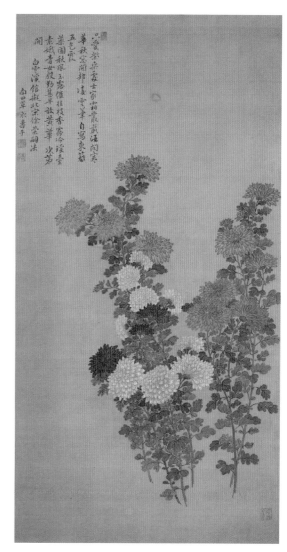

菊花轴　恽寿平　绢本
纵 90.4 厘米　横 47.5 厘米
台北故宫博物院藏

恽寿平（1633～1690），清初书画家。初名格，后以字行，改字正叔，号南田，武进（今江苏常州）人，晚年居城东，号东园客、草衣生，迁白云渡，又号白云外史。能诗，精行楷书，擅山水、花鸟。后人把他与王时敏、王鉴、王翚、王原祁、吴历合称"清六家"。

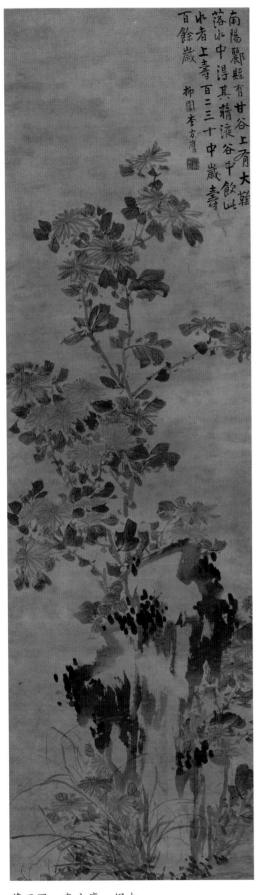

南陽酈縣有甘谷上有大菊落水中得其精渡谷中飲此水者上壽百二三十中歲壽百餘歲

柳園李方膺

菊石图　李方膺　绢本
纵 161 厘米　横 45.5 厘米
浙江省博物馆藏

粲粲秋菊花，卓为霜中英。萸槃照重九，缬蕊两鲜明。　　——宋·苏轼《次韵子由所居六咏》

谁将陶令黄金菊，幻作酴醿白玉花。小草真成有风味，东园添我老生涯。
——宋·黄庭坚《戏答王观复酴醿》

吕园未肯轻沽我，且寄田家砌下栽。他日秋光媚重九，清香知是故人来。　　——宋·黄庭坚《菊》

菊花如志士，过时有余香。眷言东篱下，数株弄秋光。　　——宋·陆游《晚菊》

撷我百结衣，为君采东篱。半日不盈掬，明朝还满枝。　　——宋·谢翱《采菊》

秋满篱根始见花，却从冷淡遇繁华。西风门径含香在，除却陶家到我家。　　——明·沈周《菊》

白霜被原隰，黄菊秋始花。余馨引遥袂，采撷初还家。秀色虽可玩，玩久不复华。入画清且古，
为诗正而葩。幽怀托挥写，庶用传无涯。持此问真幻，无言空自嗟。
——明·李东阳《墨菊二首》

画菊不画香，香空讵堪拘。画菊不画色，色似花已俗。都无色香在，安用此为菊。登堂见孤标，
入手宜可触。自非识菊者，但看桃李足。古色今不知，世人空有目。
——明·李东阳《墨菊》

不随群草出，能后百花荣。气为凌秋健，香缘饮露清。细开宜避世，独立每含情。可道蓬蒿地，
东篱万代名。　　——明·李梦阳《菊花》

清霜下篱落，佳色散花枝。载咏南山句，幽怀不自持。　　——明·陈淳《菊花》

六花时写黄花菊，正是尊开白日斜。陶潜老懒得成醉，太守流风自一家。——清·朱耷《题画菊石》

石骨瘦如此，秋花能瘦人。晓吟常对比，老圃未全贫。　　——清·恽寿平《题菊花》

菊花盘里是明珠，金碗红心翠叶铺。凉气未来霜未落，秋风富贵尽堪图。
——清·郑燮《题菊花图》

进又无能退又难，宦途踽踽不堪看。吾家颇有东篱菊，归去秋风耐岁寒。

<div align="right">——清·郑燮《画菊与某官留别》</div>

十日菊花看更黄，破篱芭外斗秋霜。不妨更看十余日，避得暖风禁得凉。——清·郑燮《十日菊》

莫笑田家老瓦盆，也分秋色到柴门。西风昨夜园林过，扶起霜花扣竹根。

<div align="right">——清·李方膺《题盆菊图》</div>

千红万紫尽飘流，开到寒花岁已周。晚节不嫌知己少，香心如为故人留。

<div align="right">——清·袁枚《晚菊》</div>

风花露叶费雕锼，最萧疏处最宜秋。　　　　　——清·宋翔凤《浣溪沙·桐仙咏菊写真》

泉明篱边，花大如斗；杯涉金英，延年益寿。　　　　　——近·吴昌硕《题篱菊图》

老菊灿霞红，扶筇立晚风。痴顽无伴侣，蟋蟀作吟朋。　　　　——现·齐白石《看菊》

半是倦家半画家，醉余烧鼎炼丹砂。丹砂误作胭脂用，化作人间益寿花。

<div align="right">——现·齐白石《红菊花》</div>

小技老生涯，挥毫欲自夸。翠去裁作叶，白玉截成花。　　　　——现·齐白石《画菊》

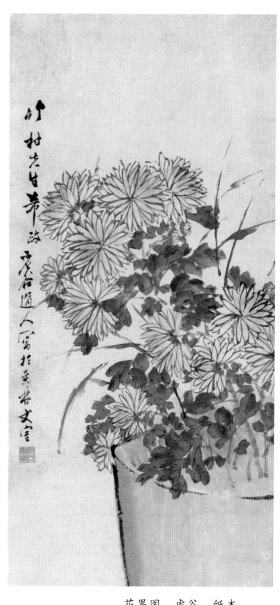

花果图　虚谷　纸本
纵 138.4 厘米　横 40 厘米
旅顺博物馆藏

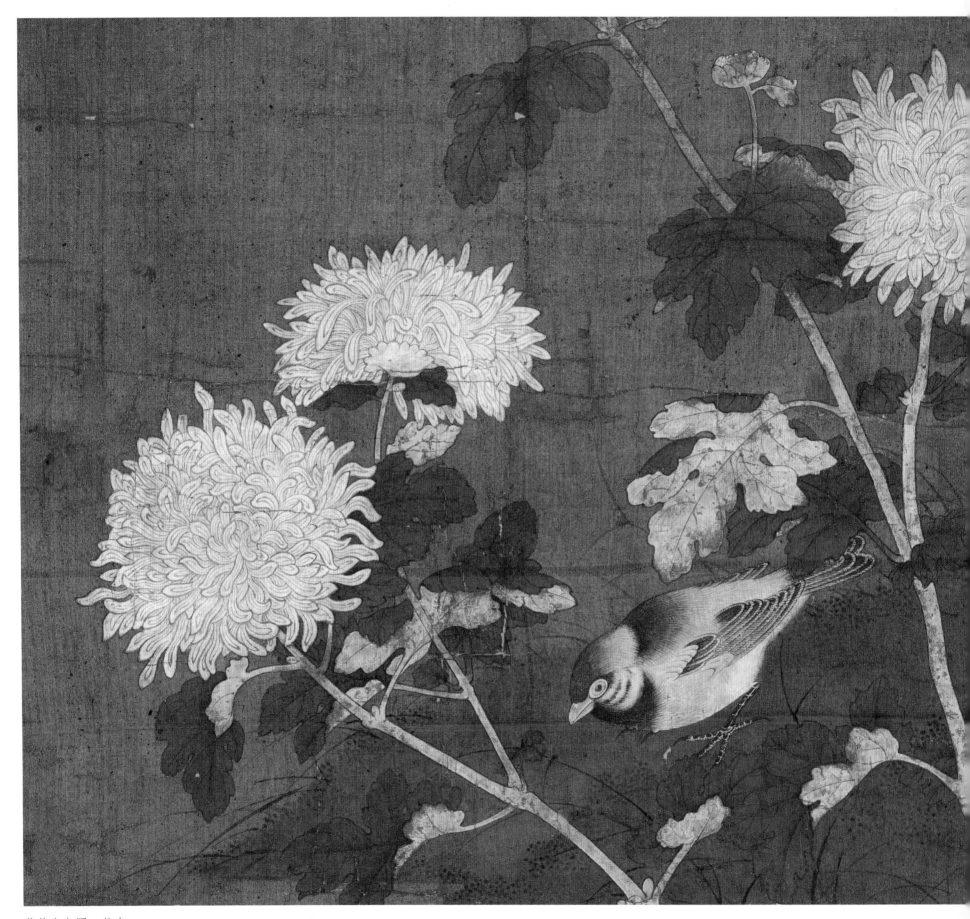

菊花小鸟图　佚名

教 学 课 稿

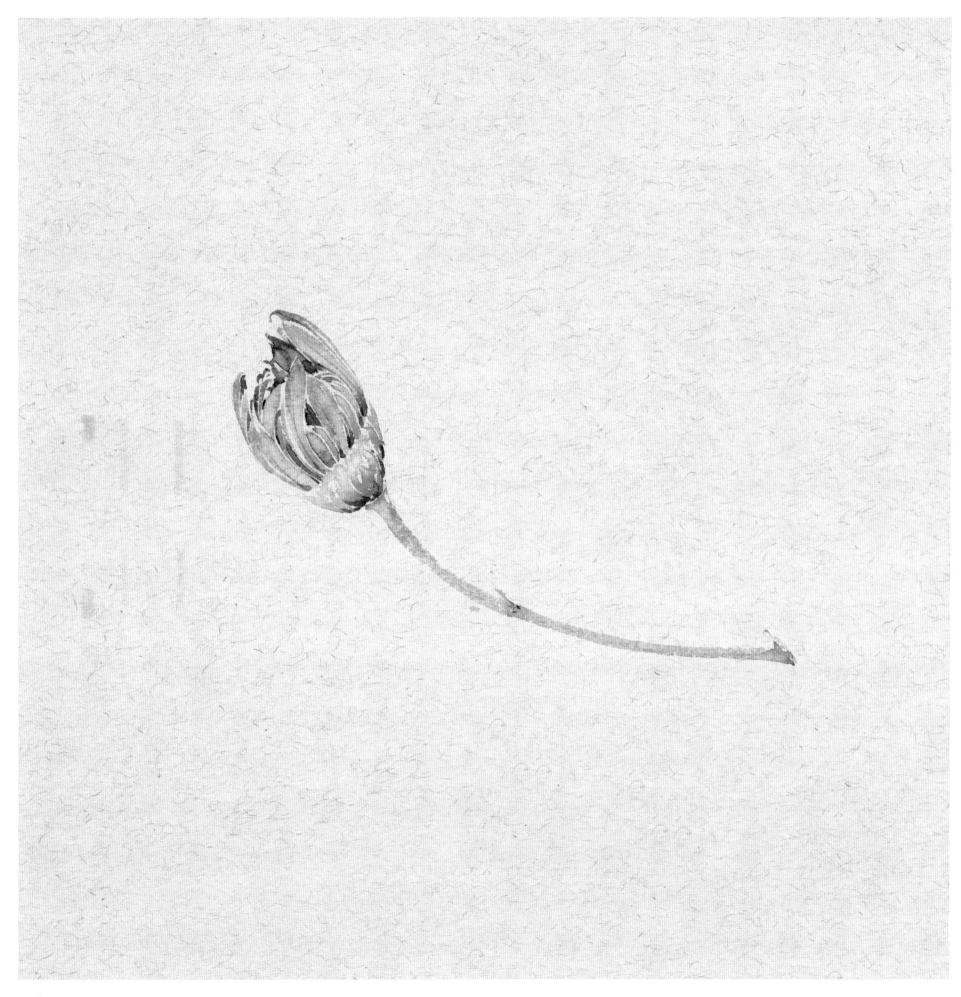

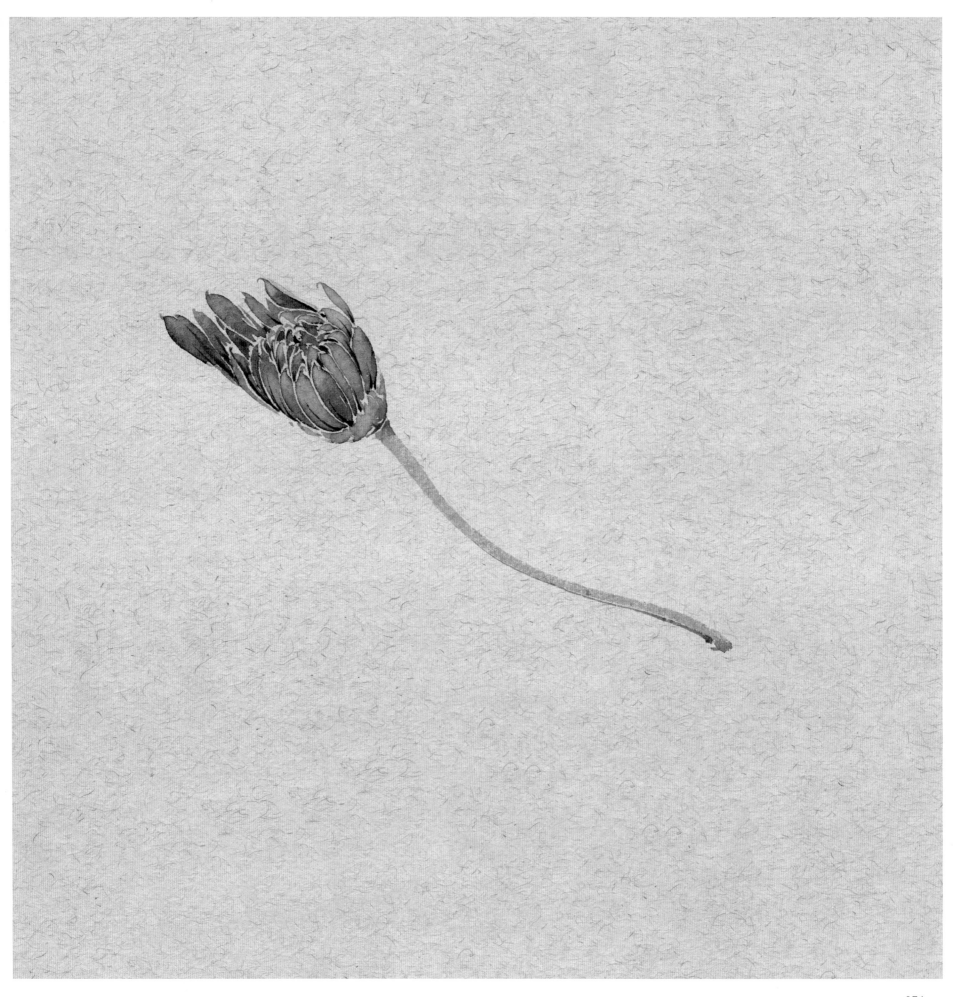

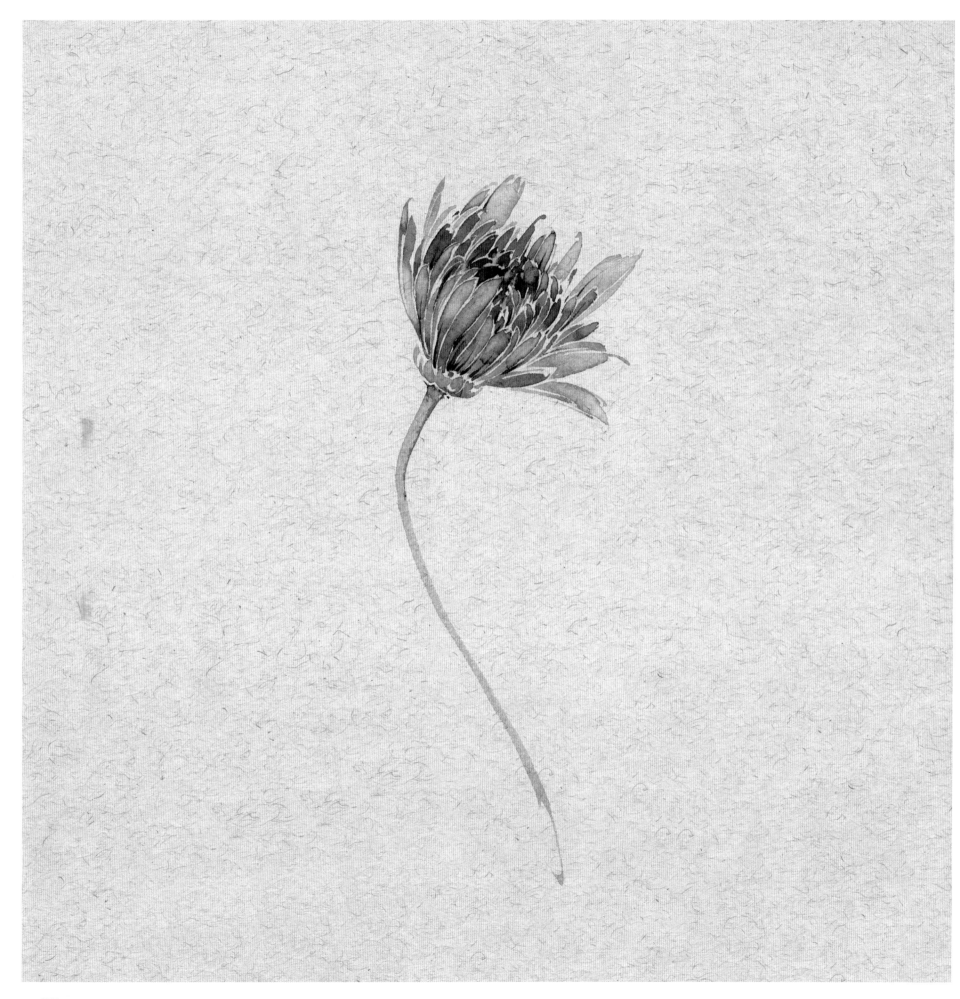

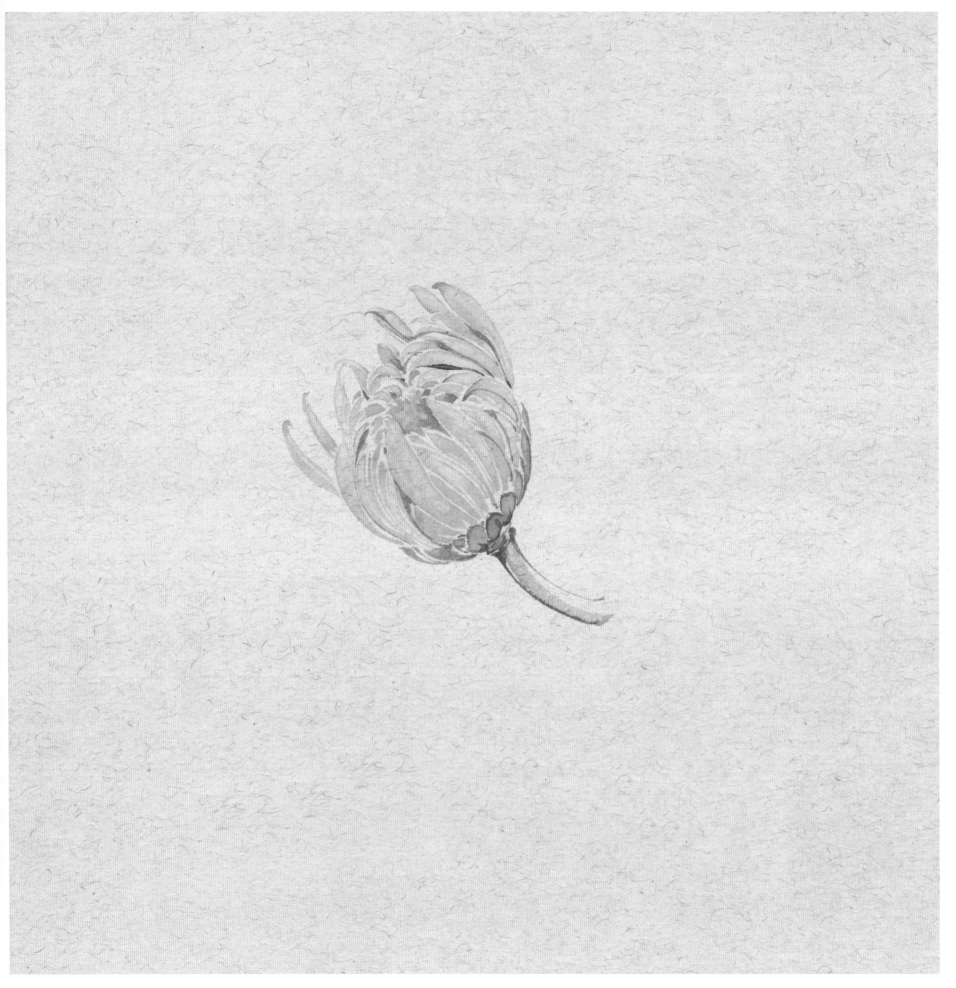

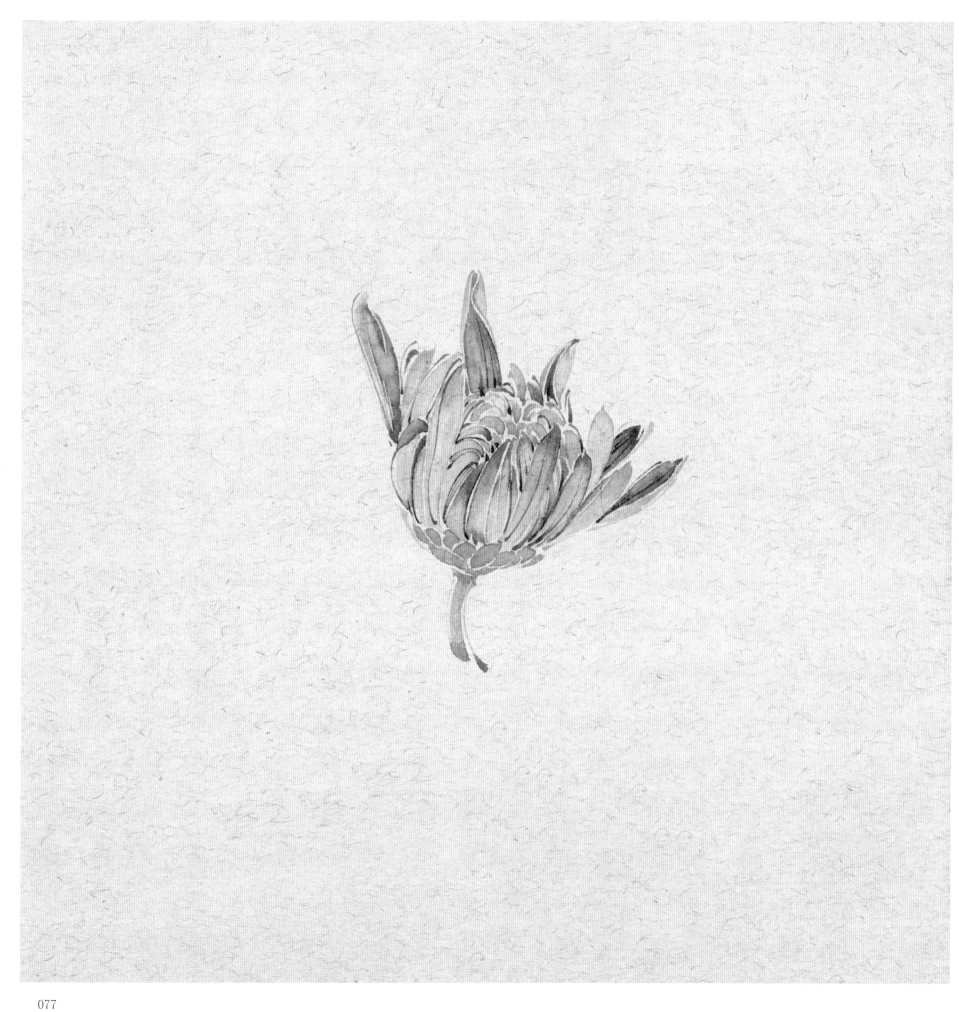

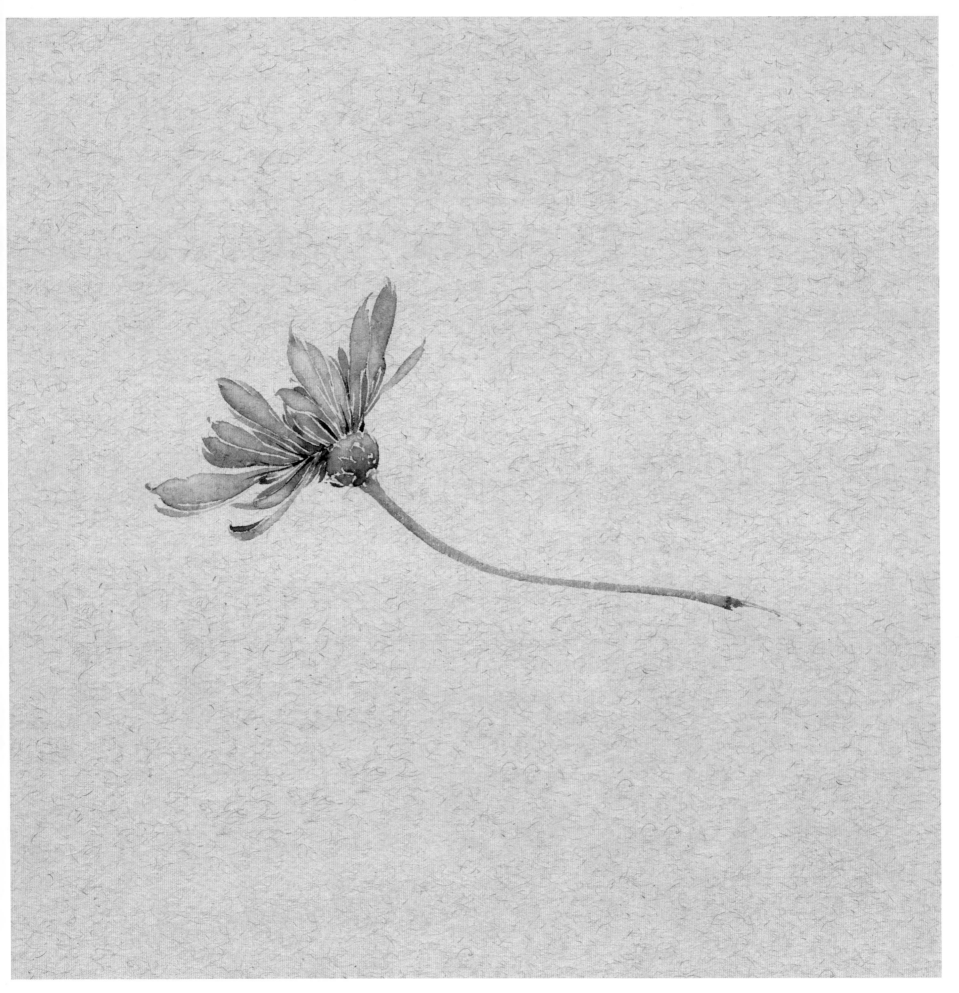

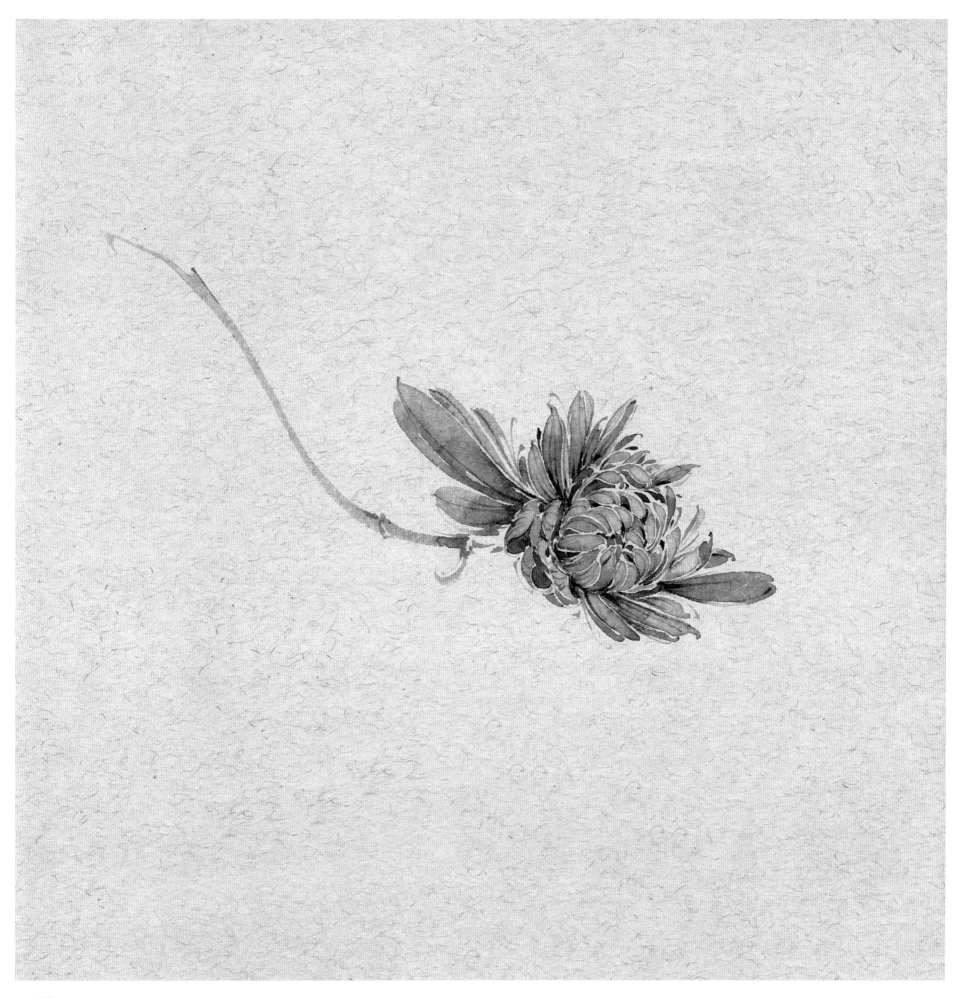

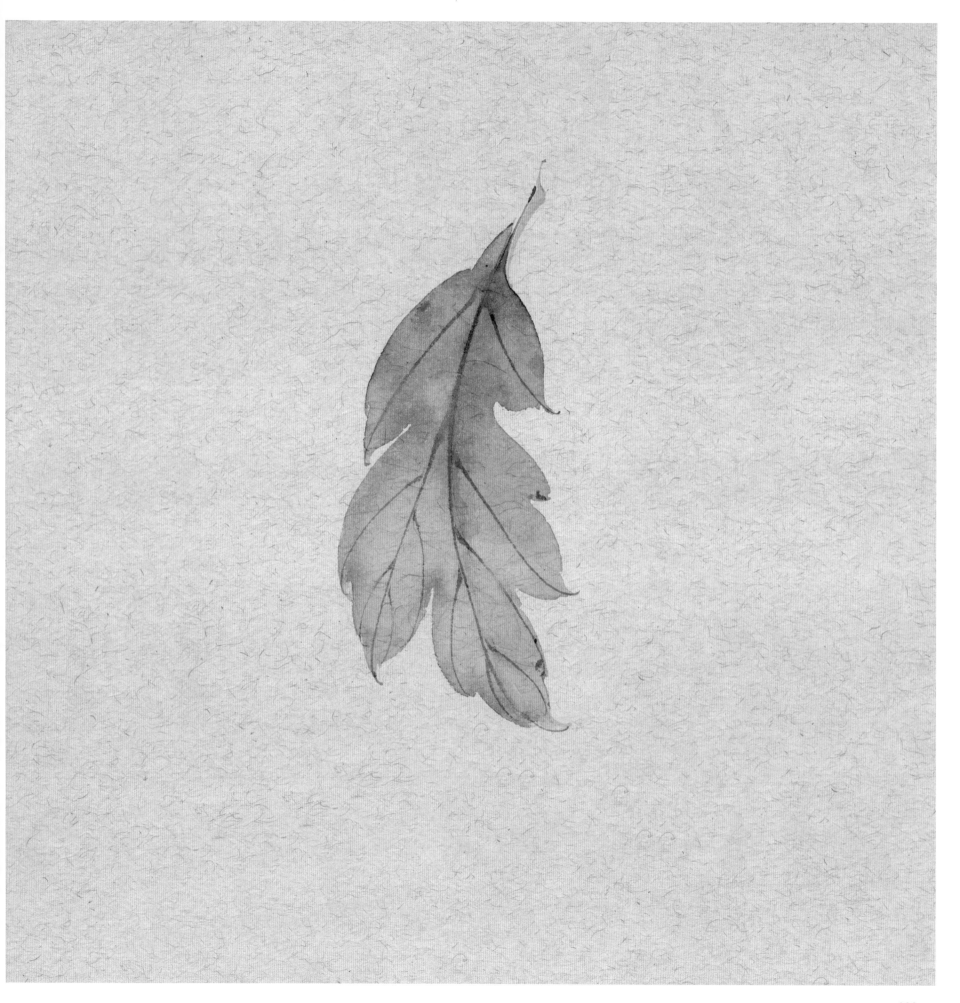

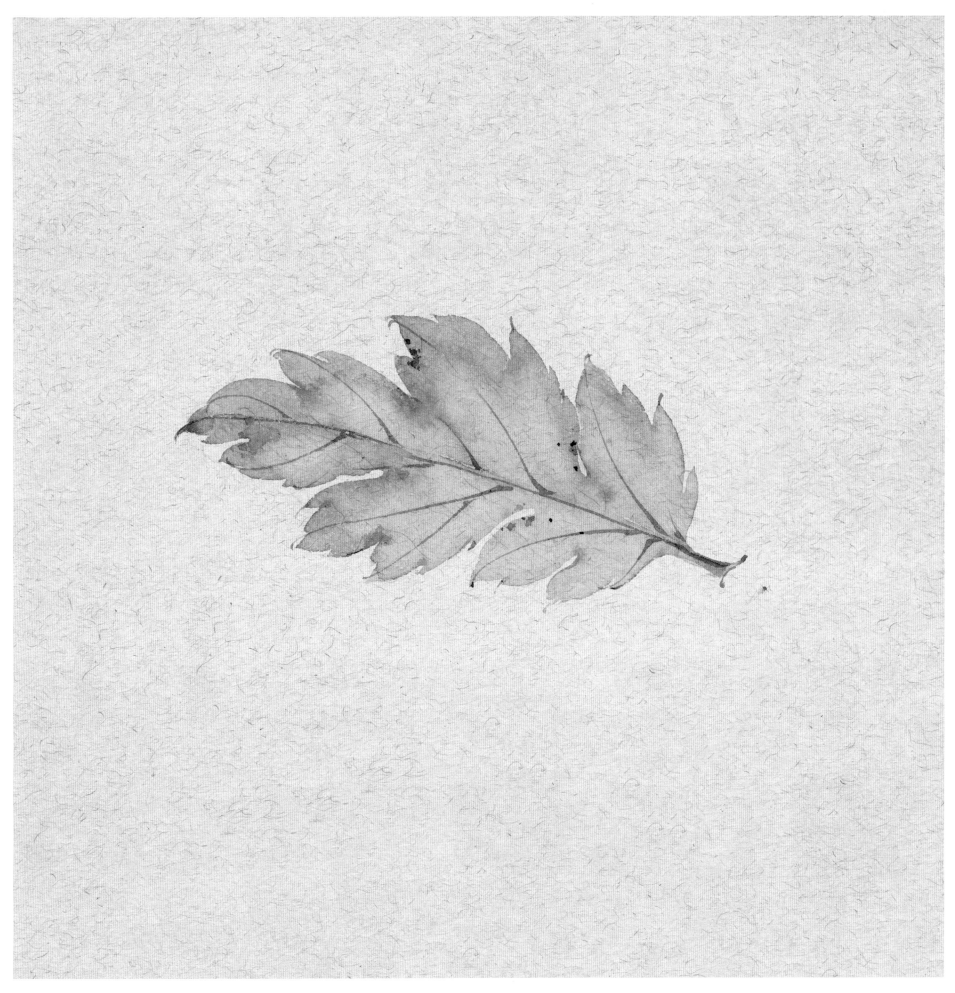

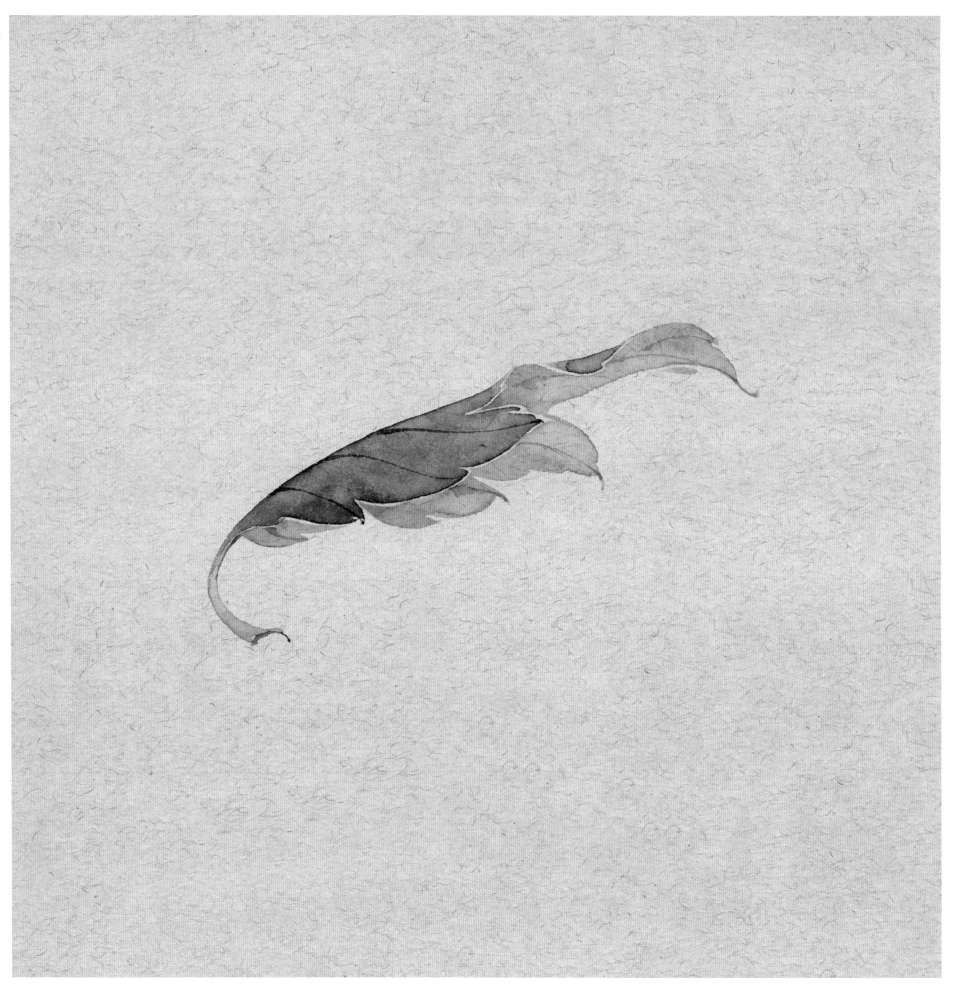

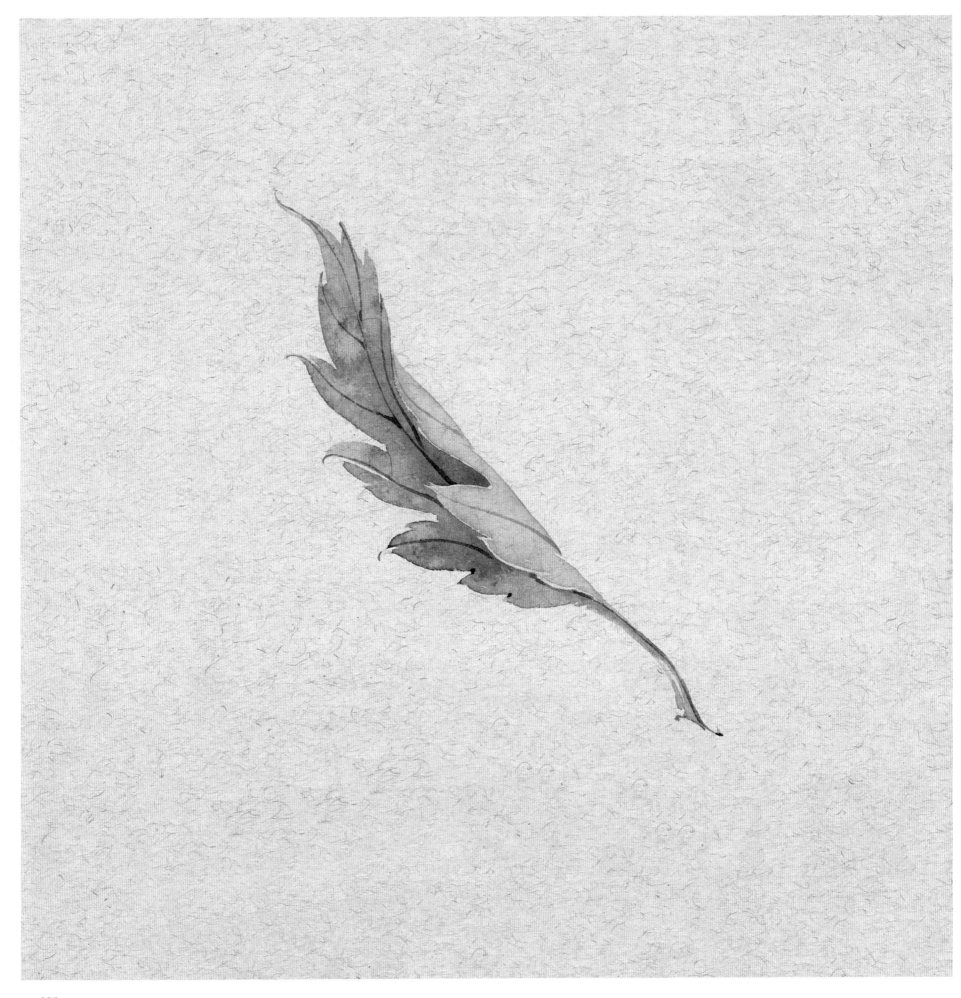

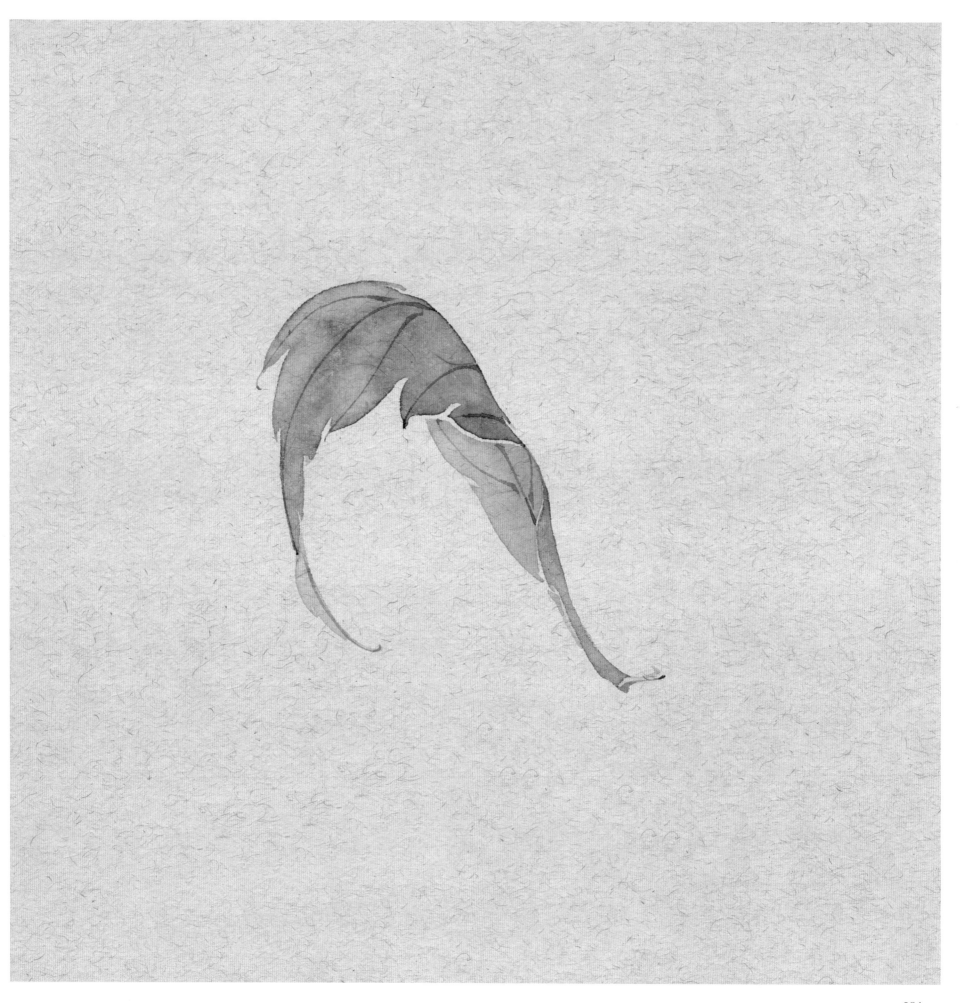

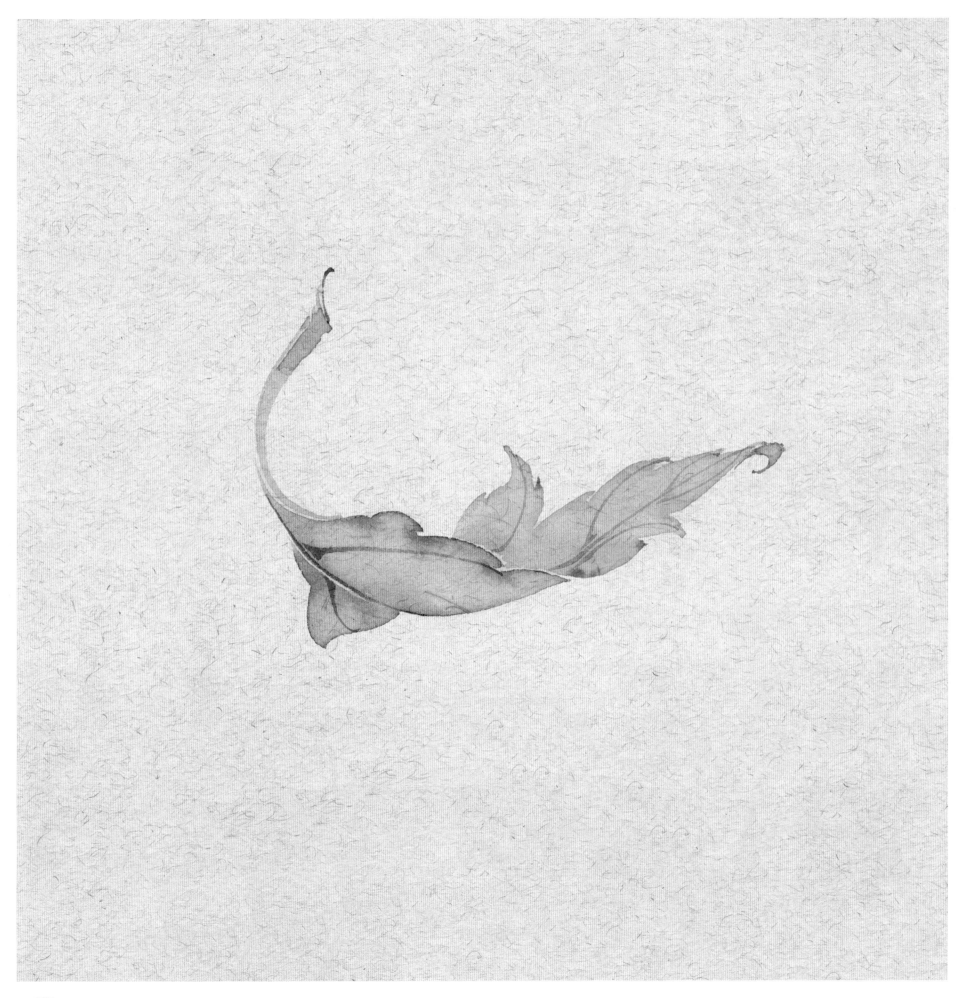

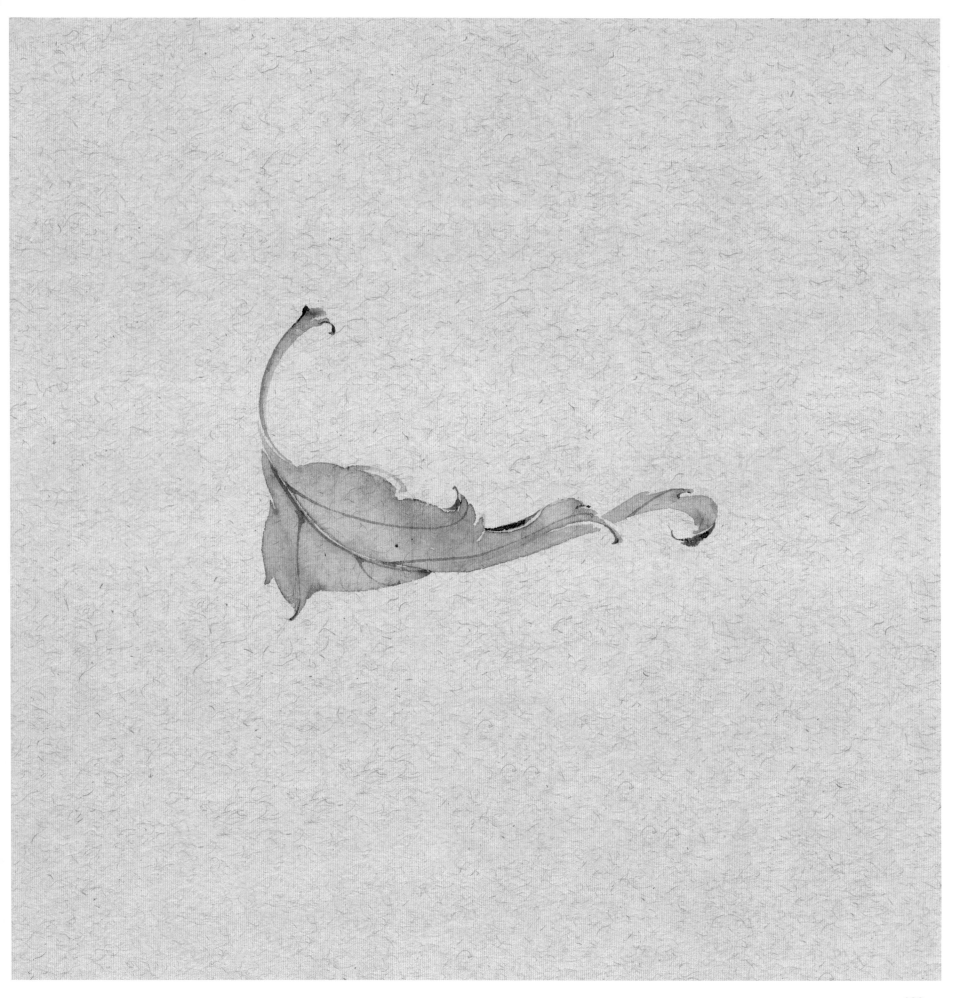

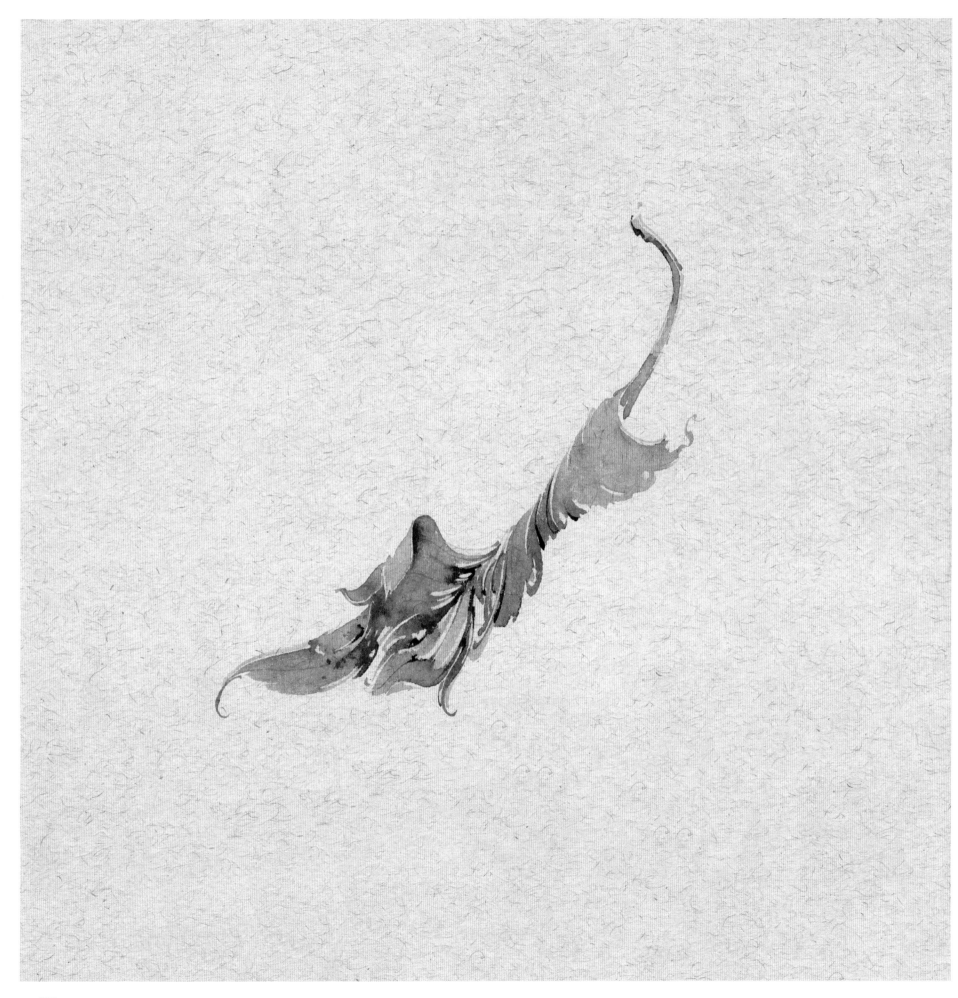

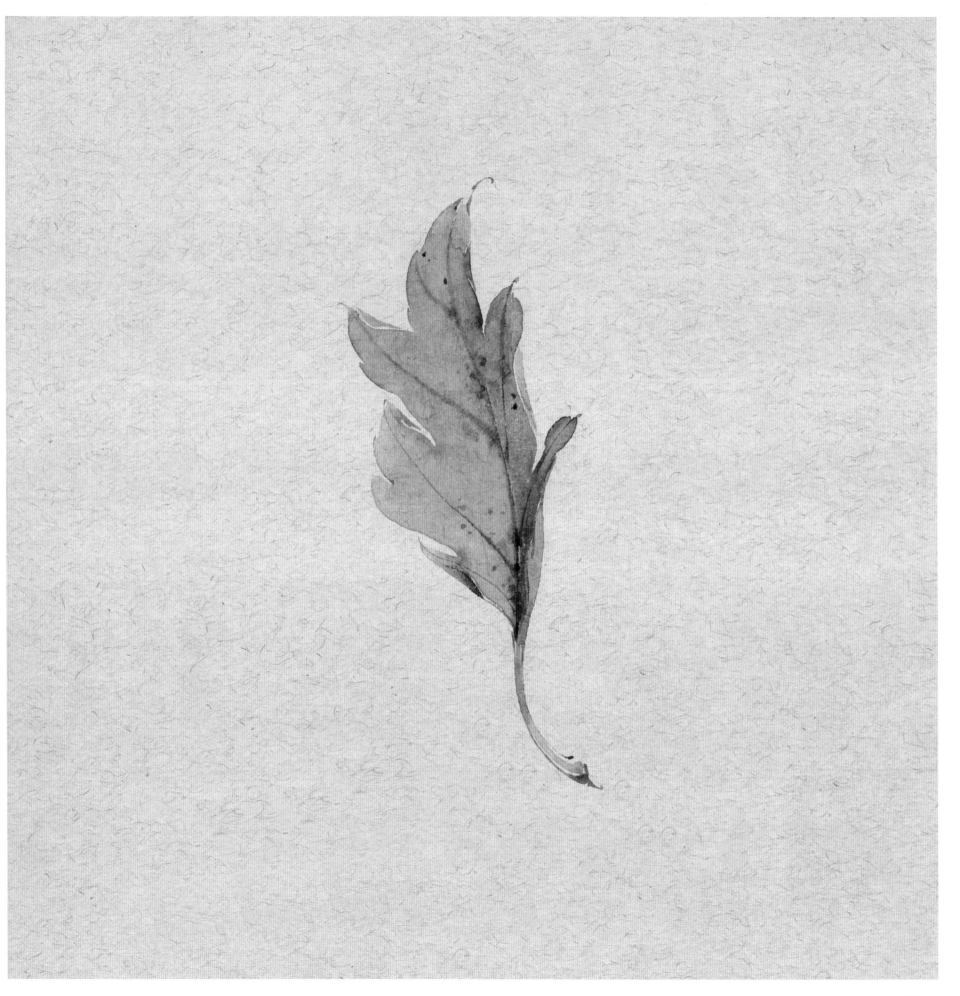

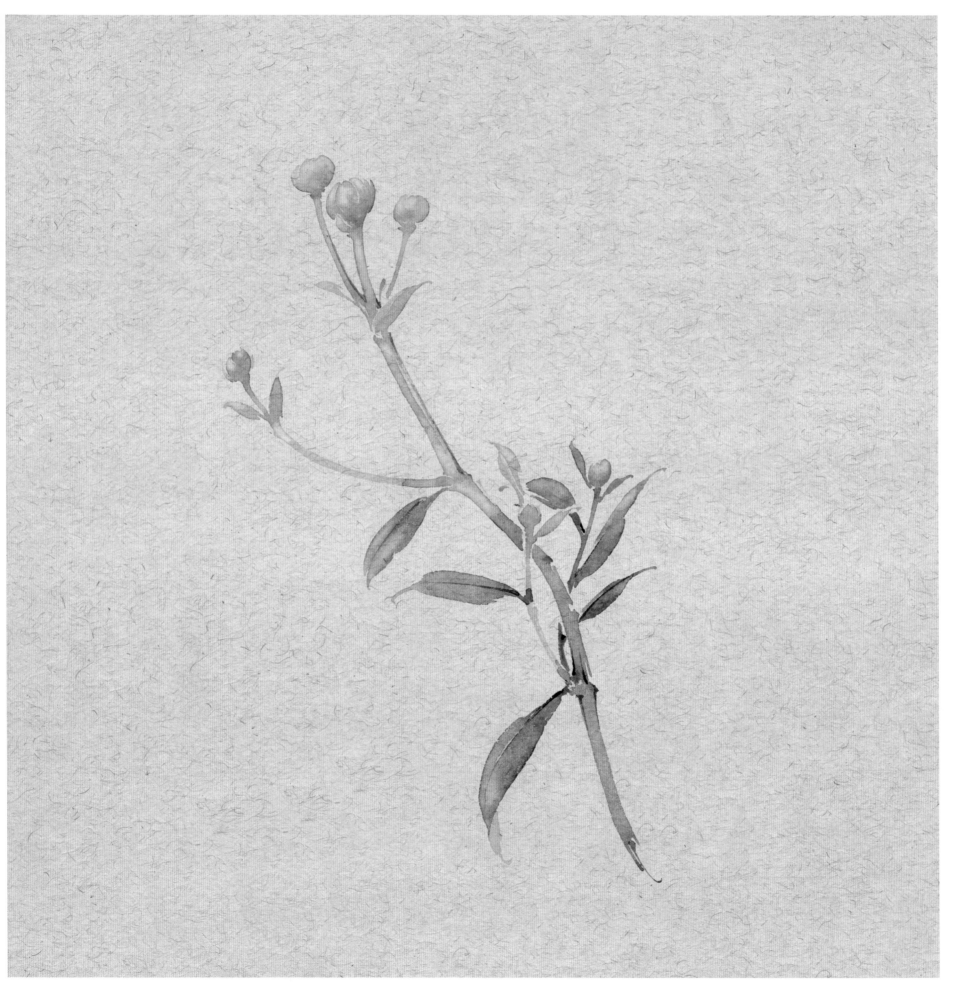

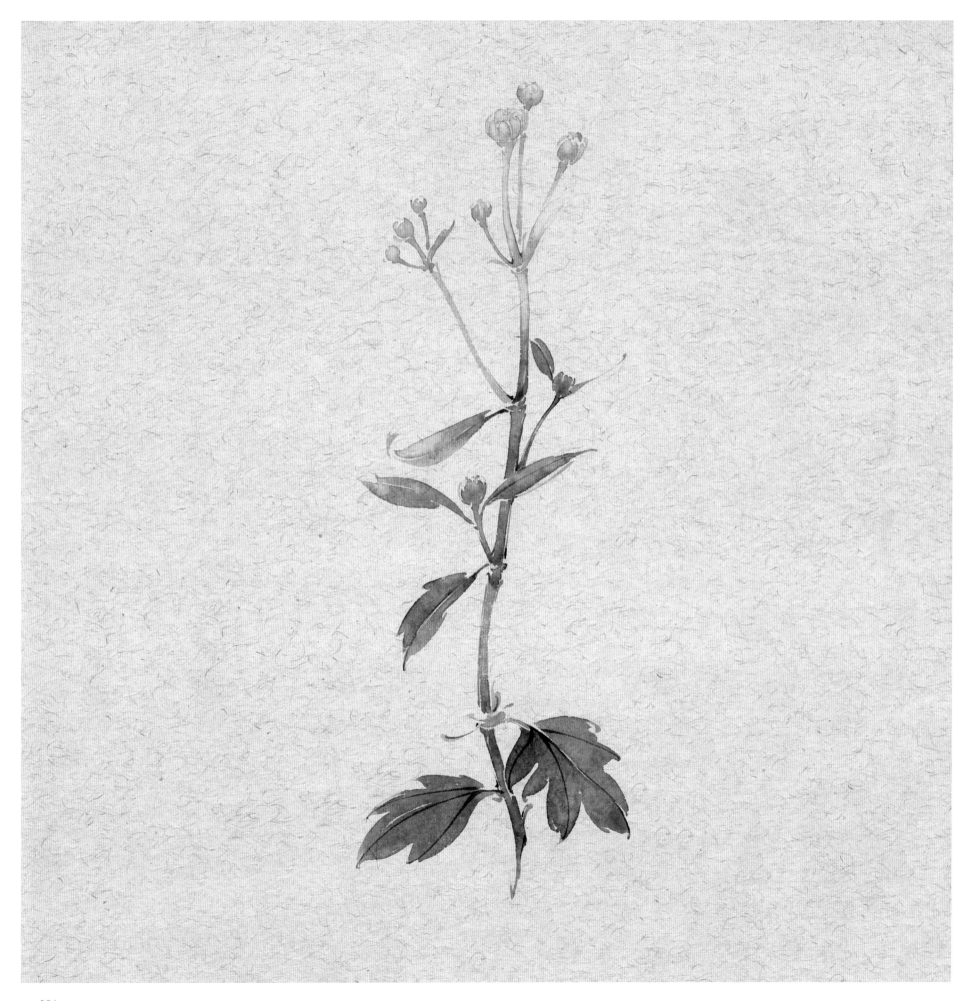

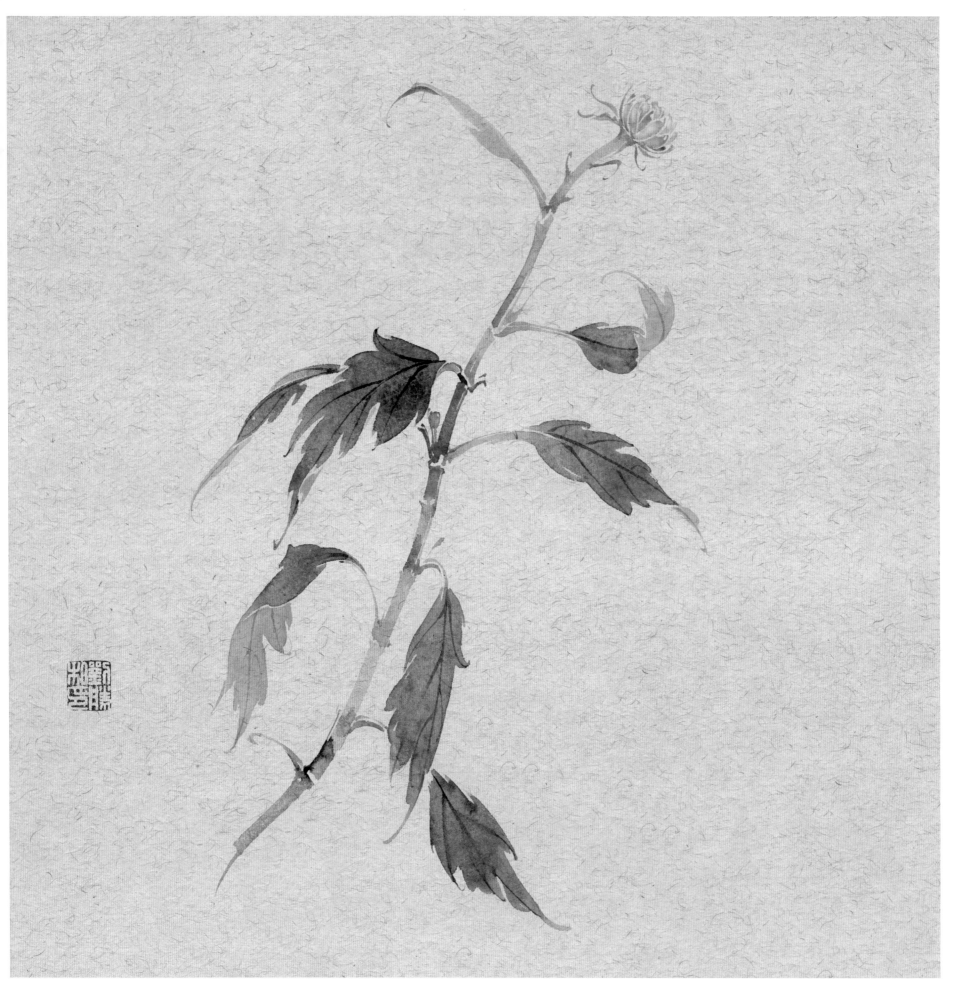

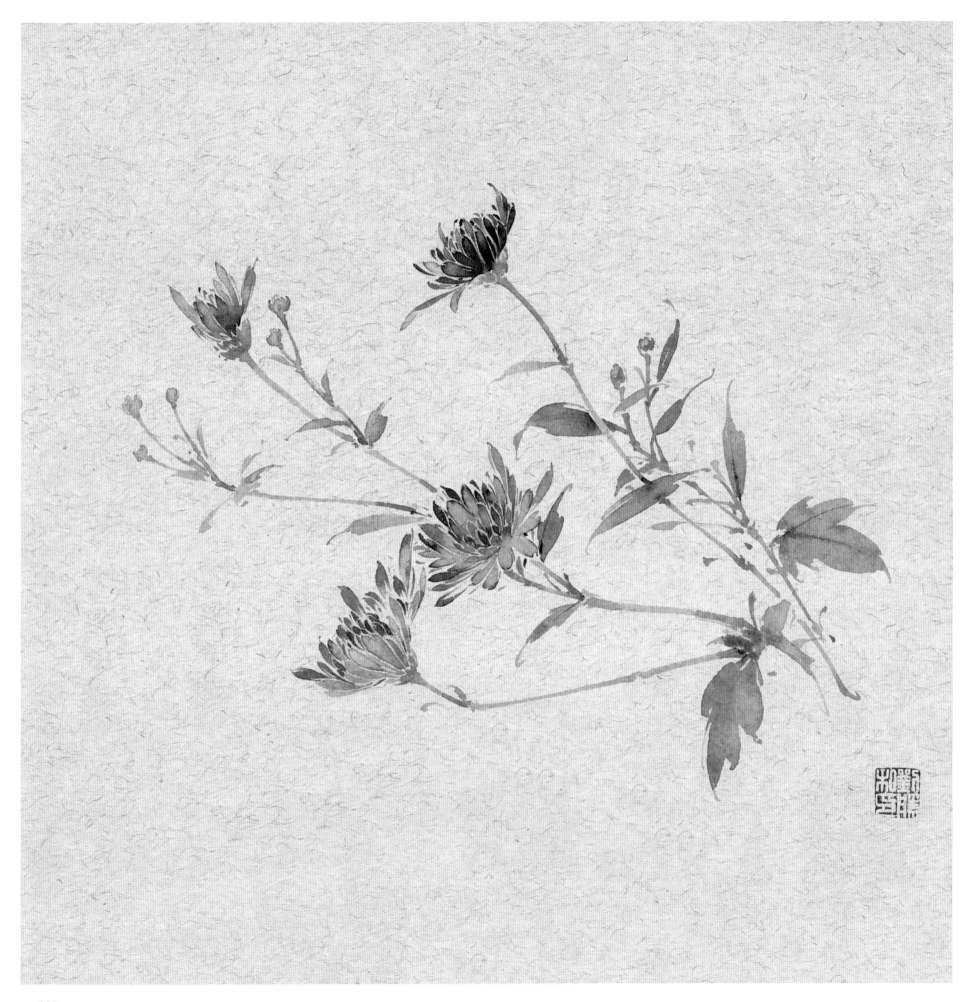

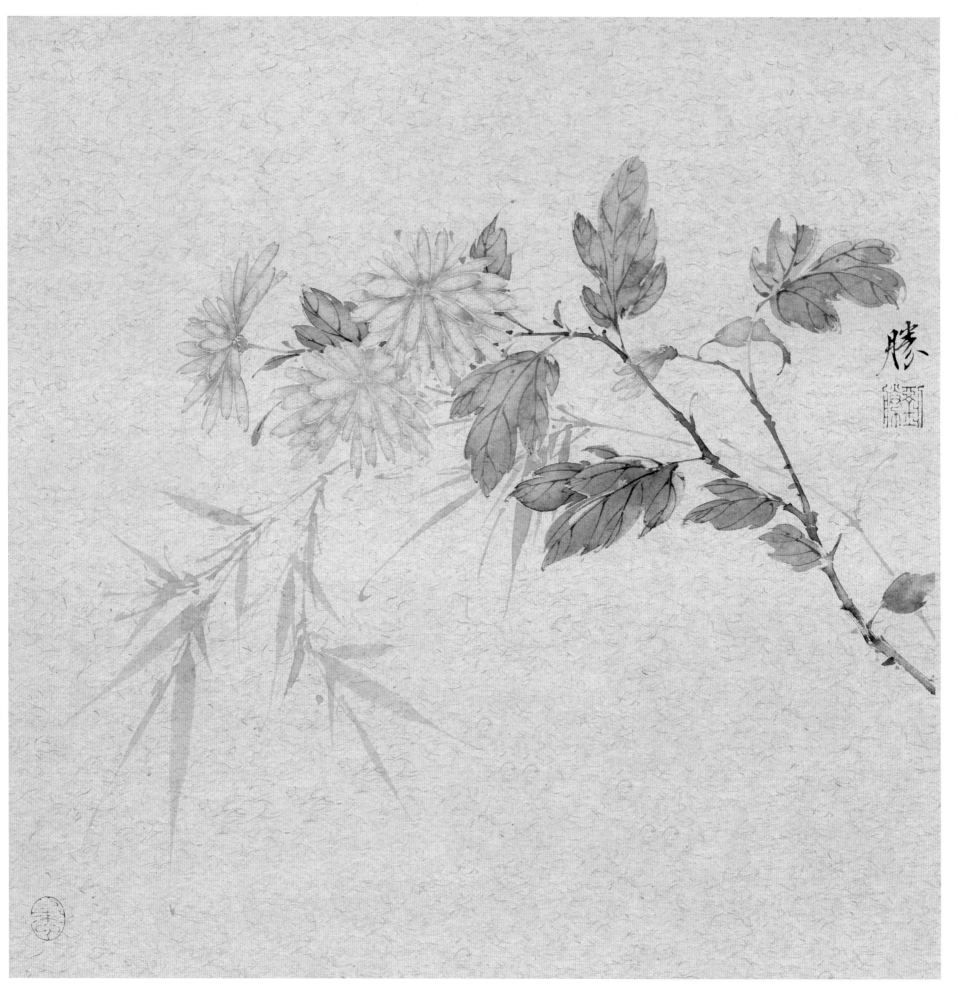

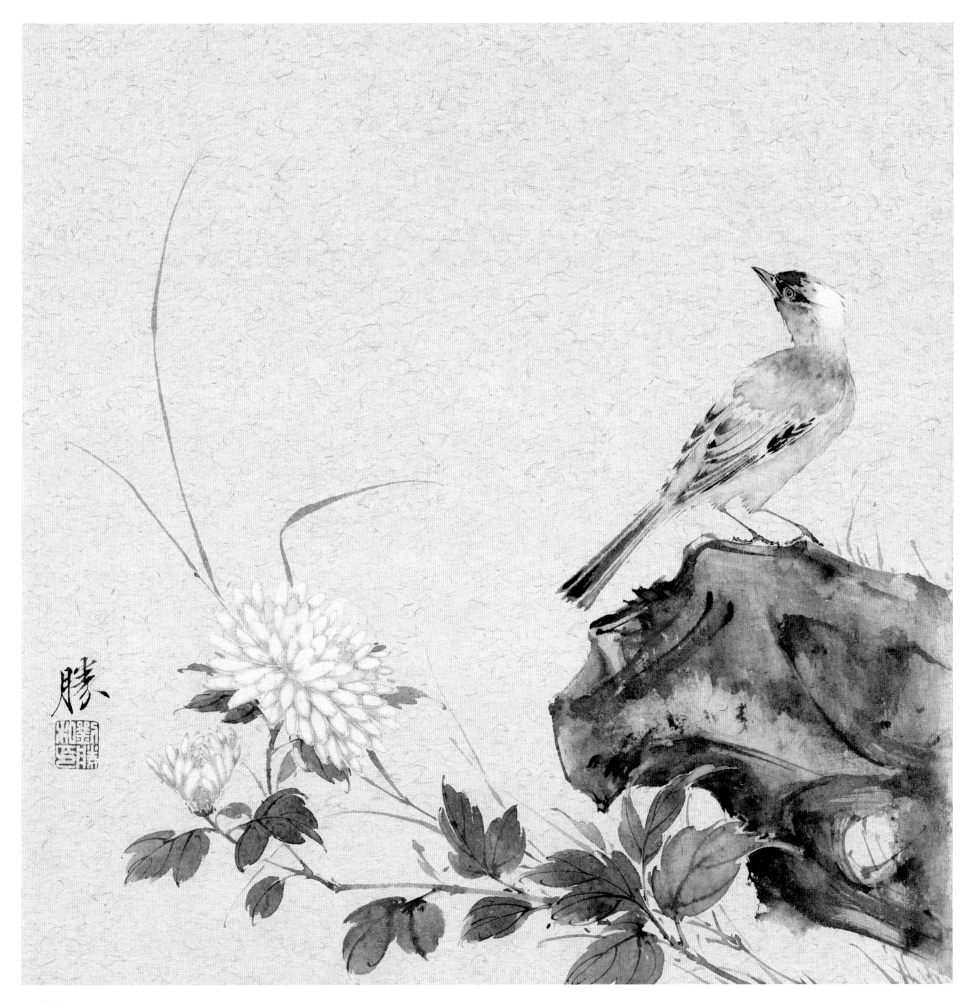

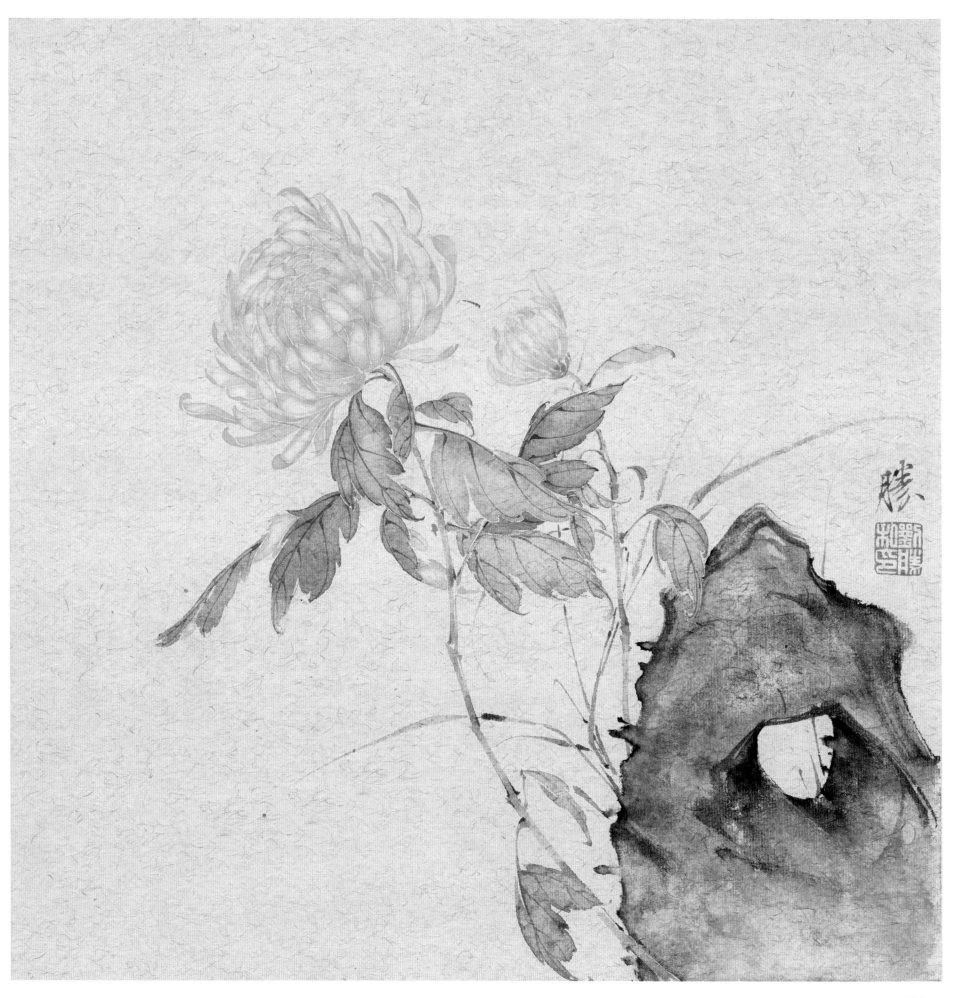

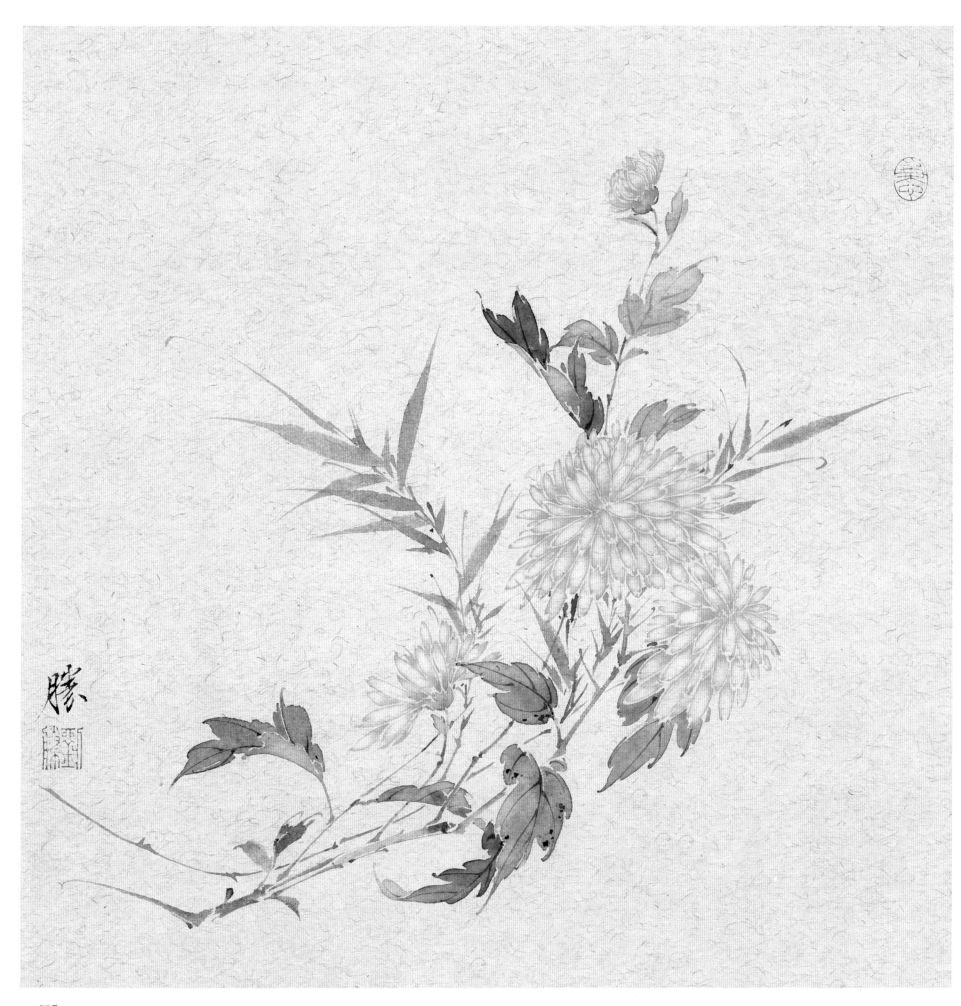

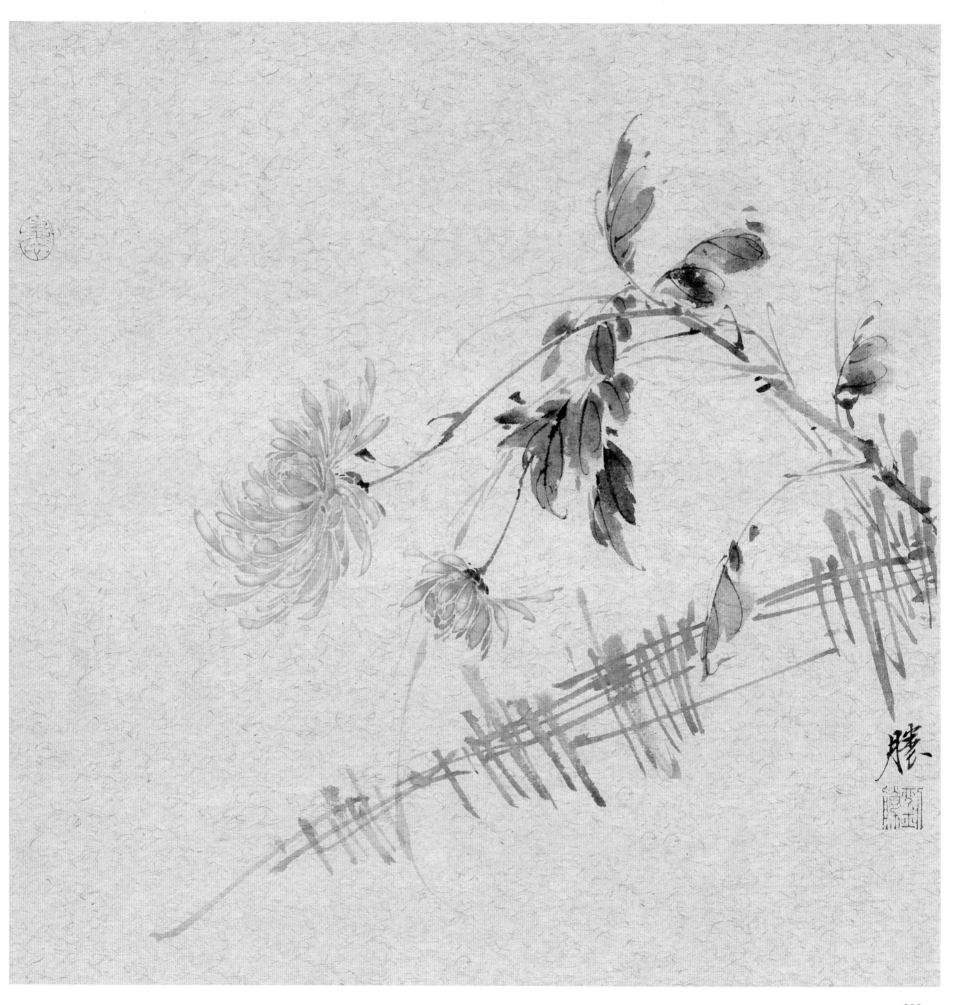

098

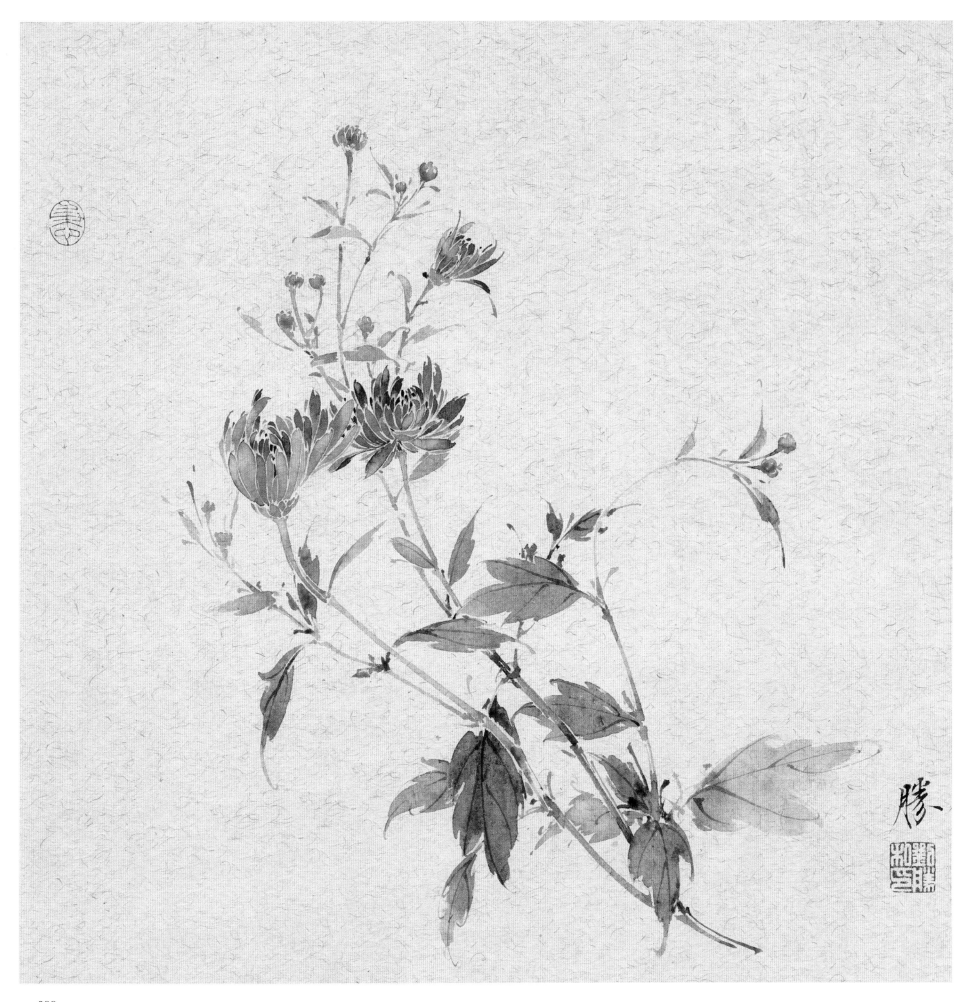

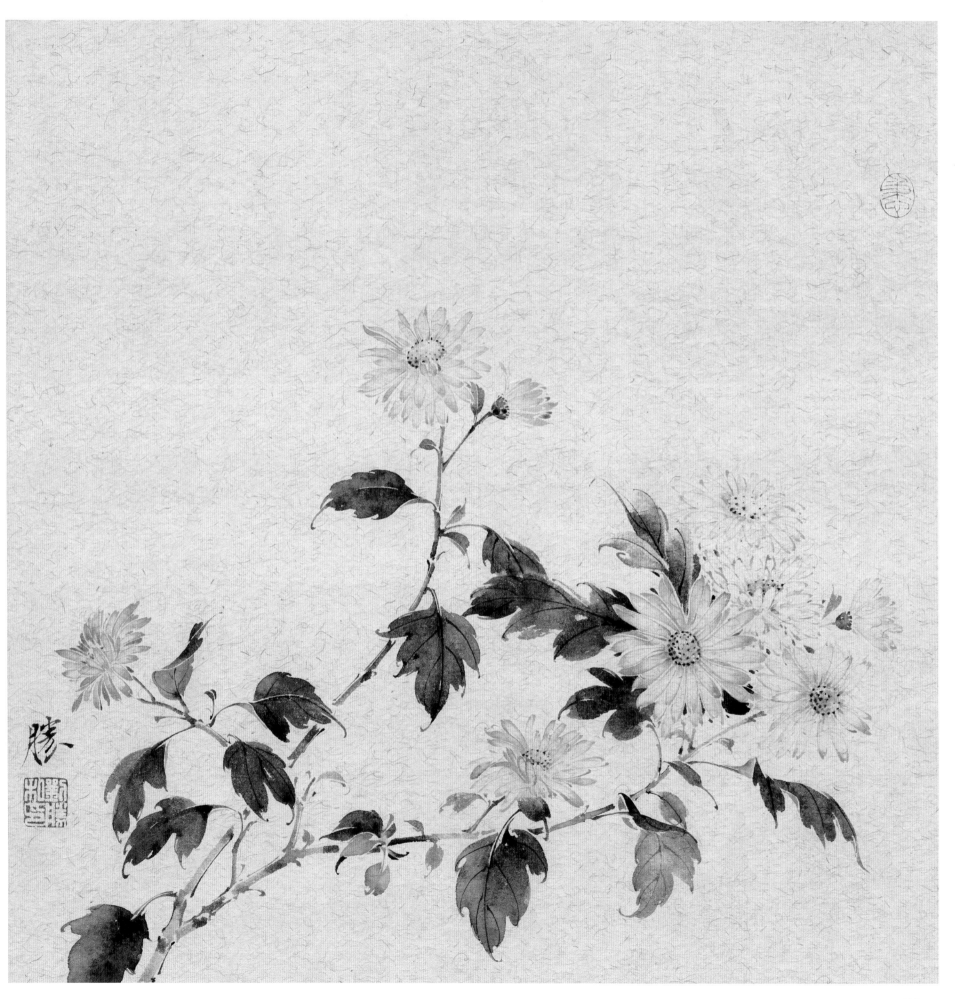

100

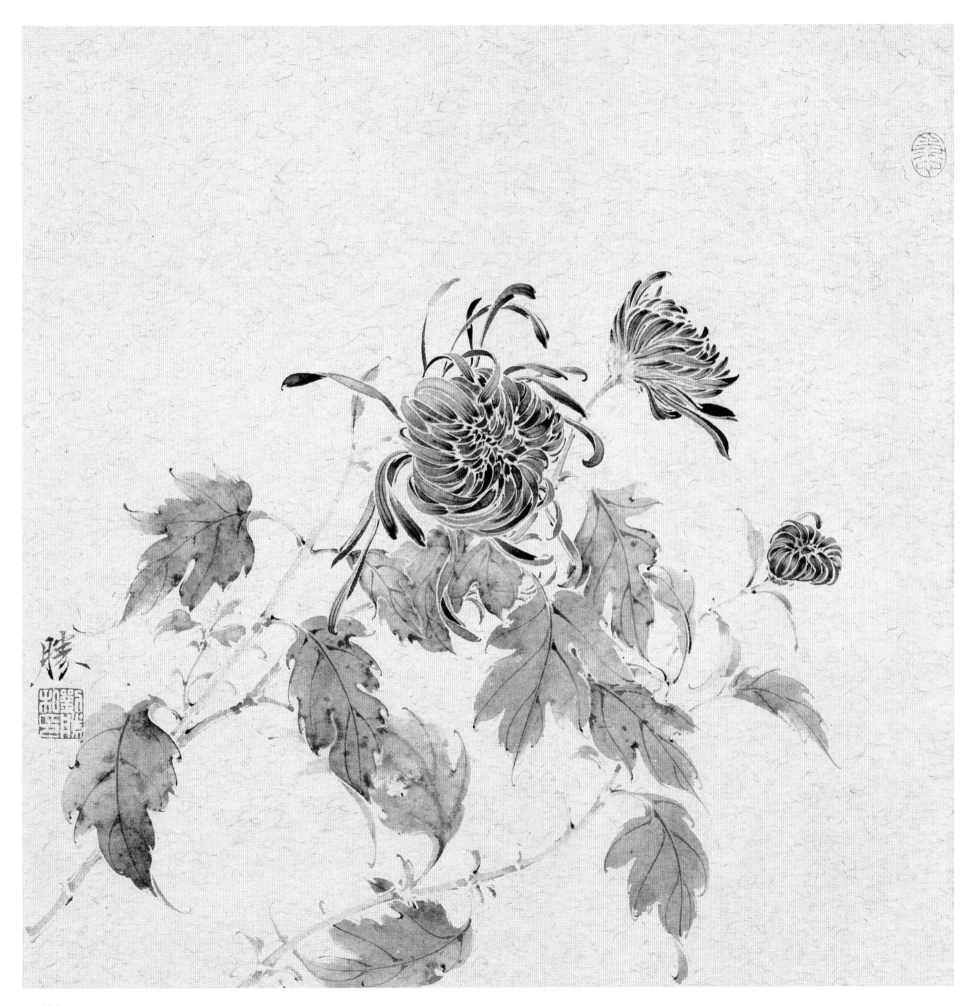

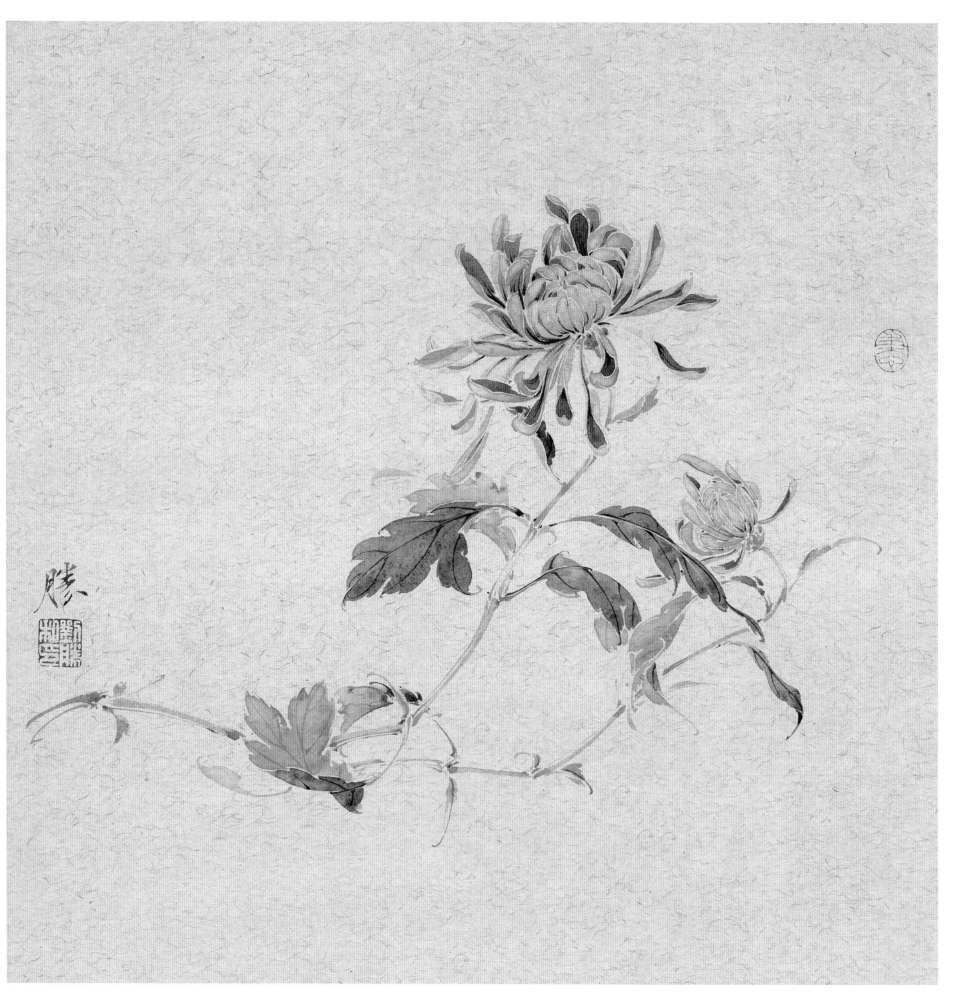

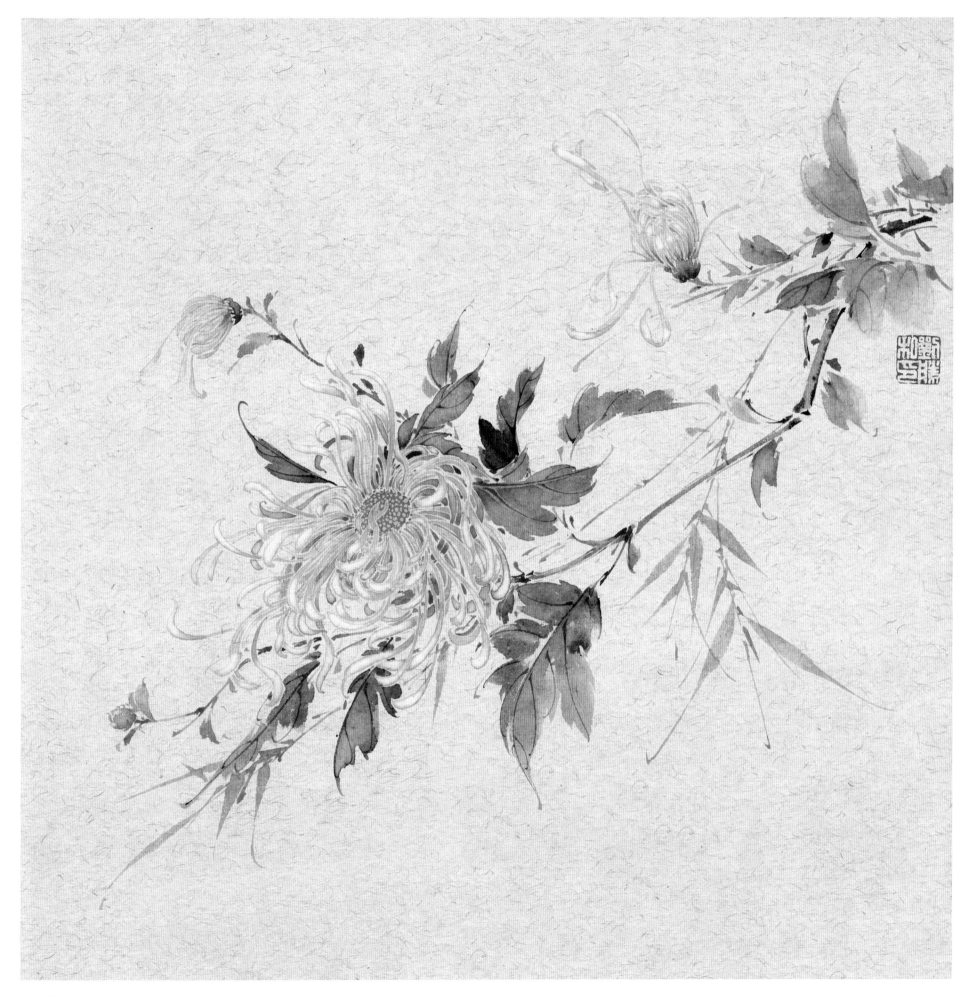

103

白 描 线 稿

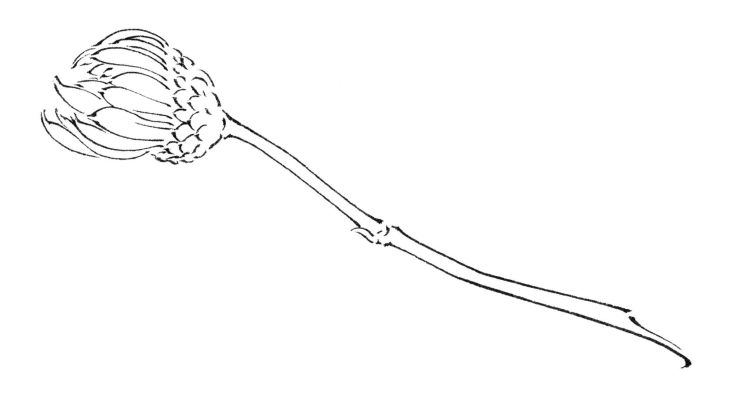

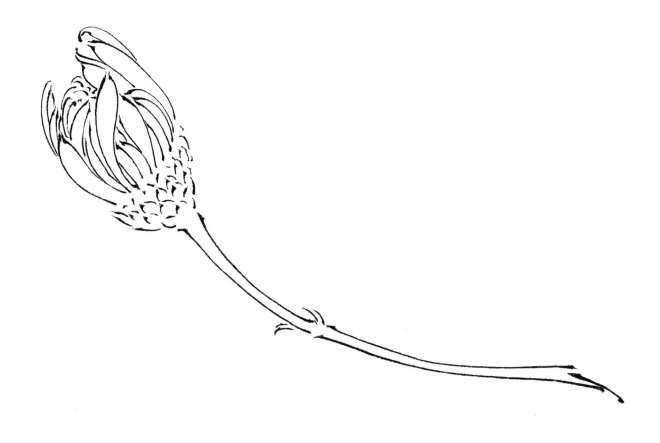

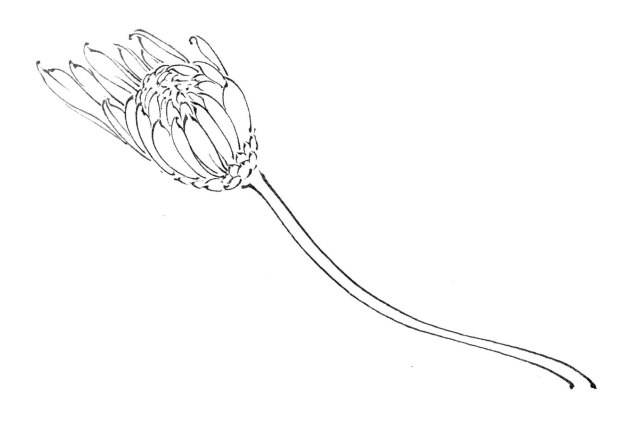

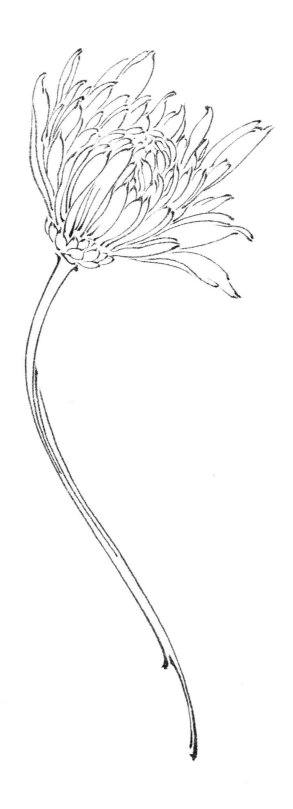

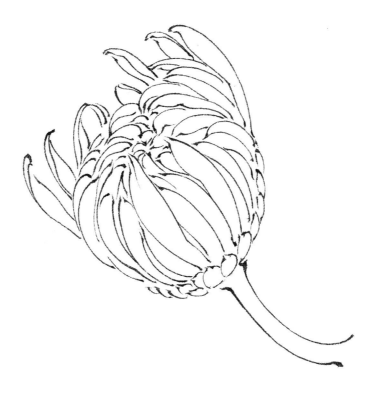

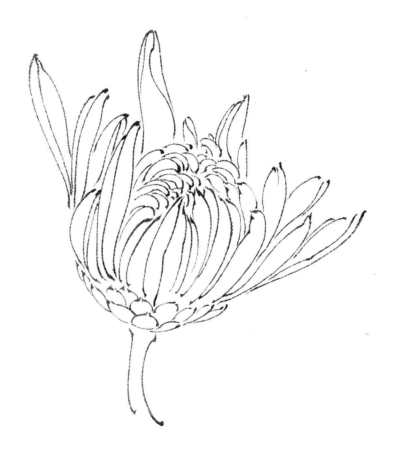

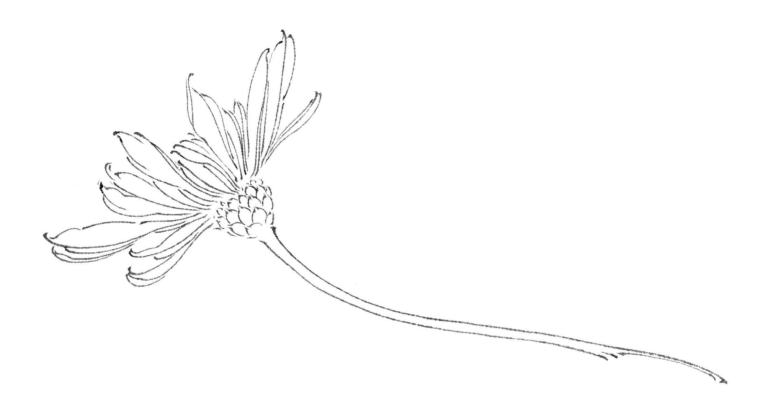

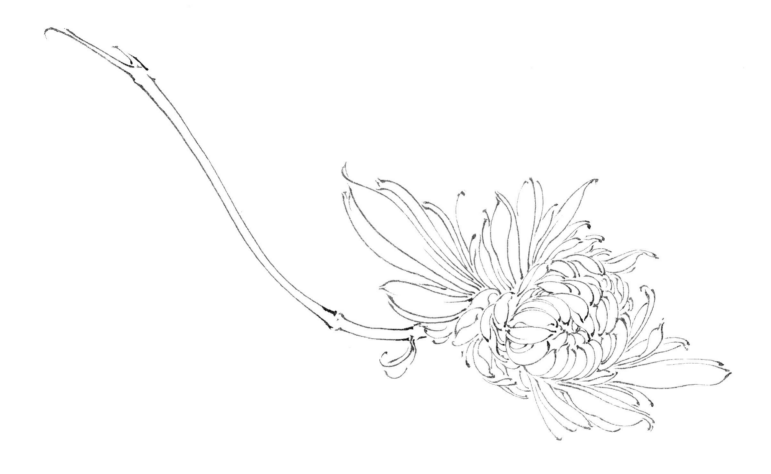

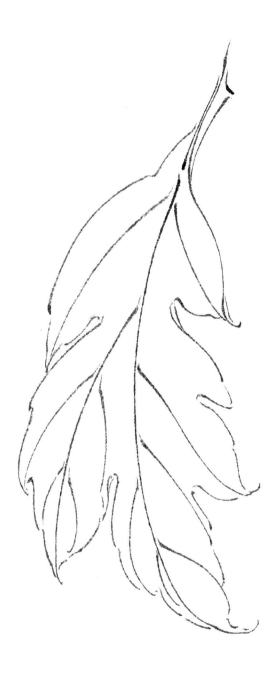

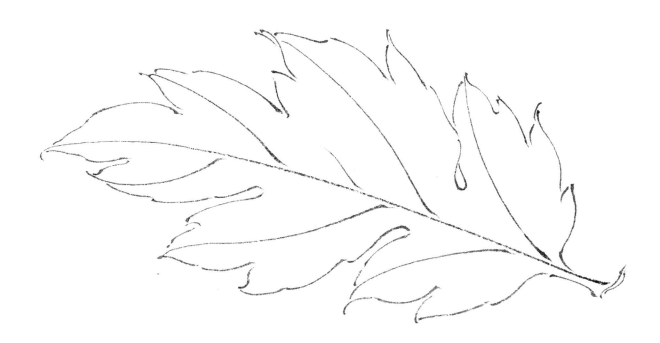

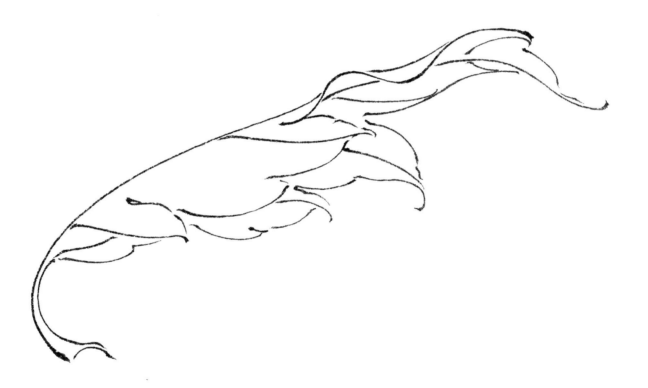

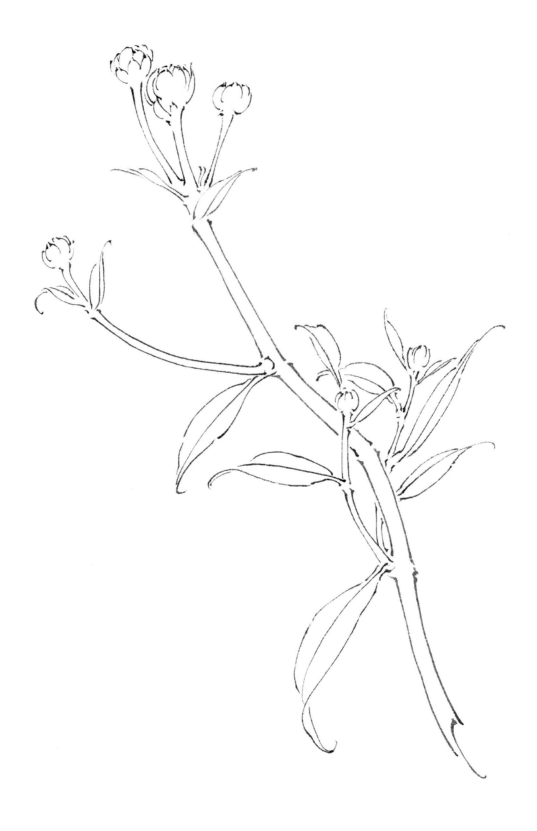

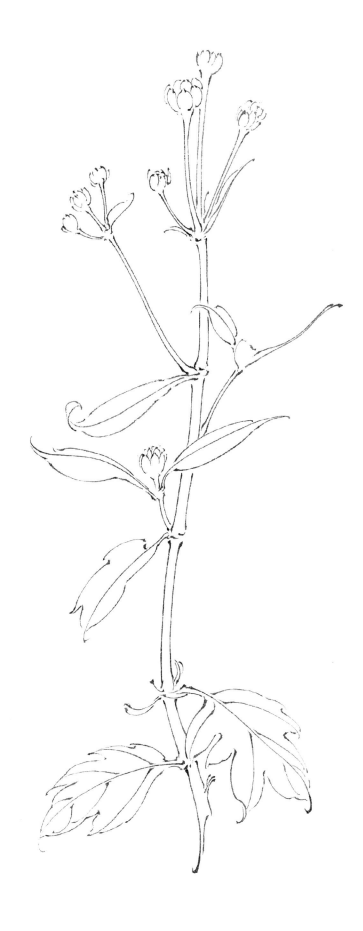

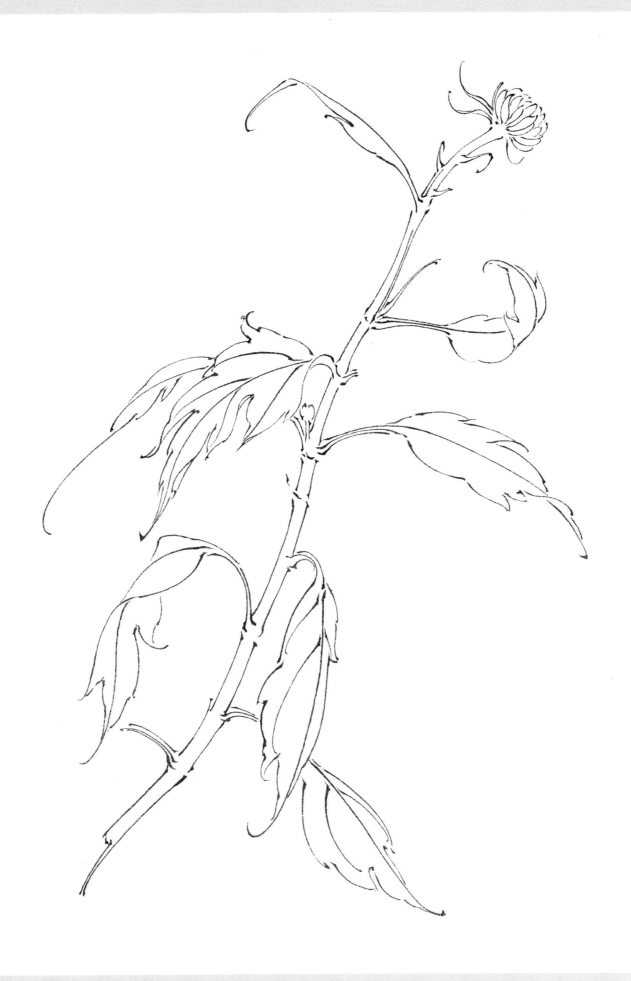

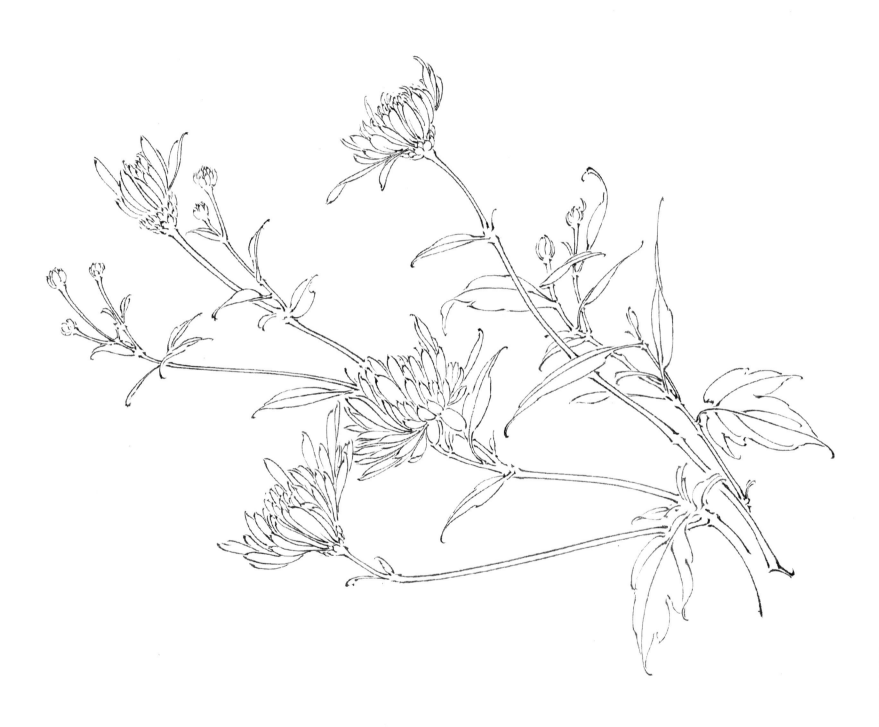

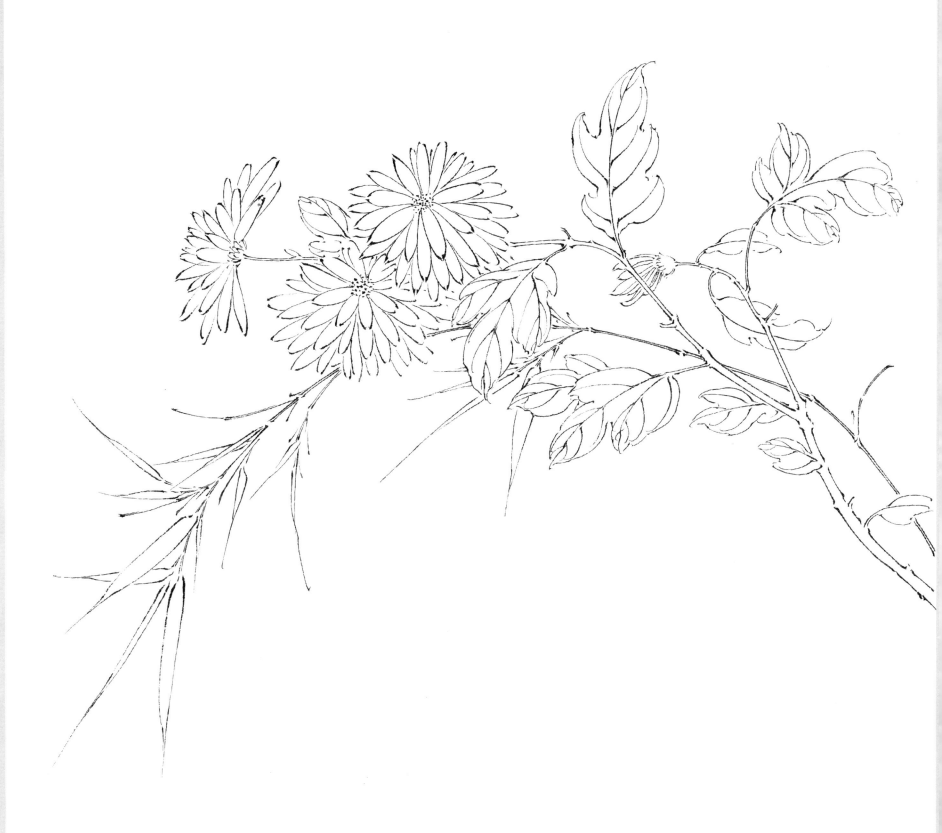

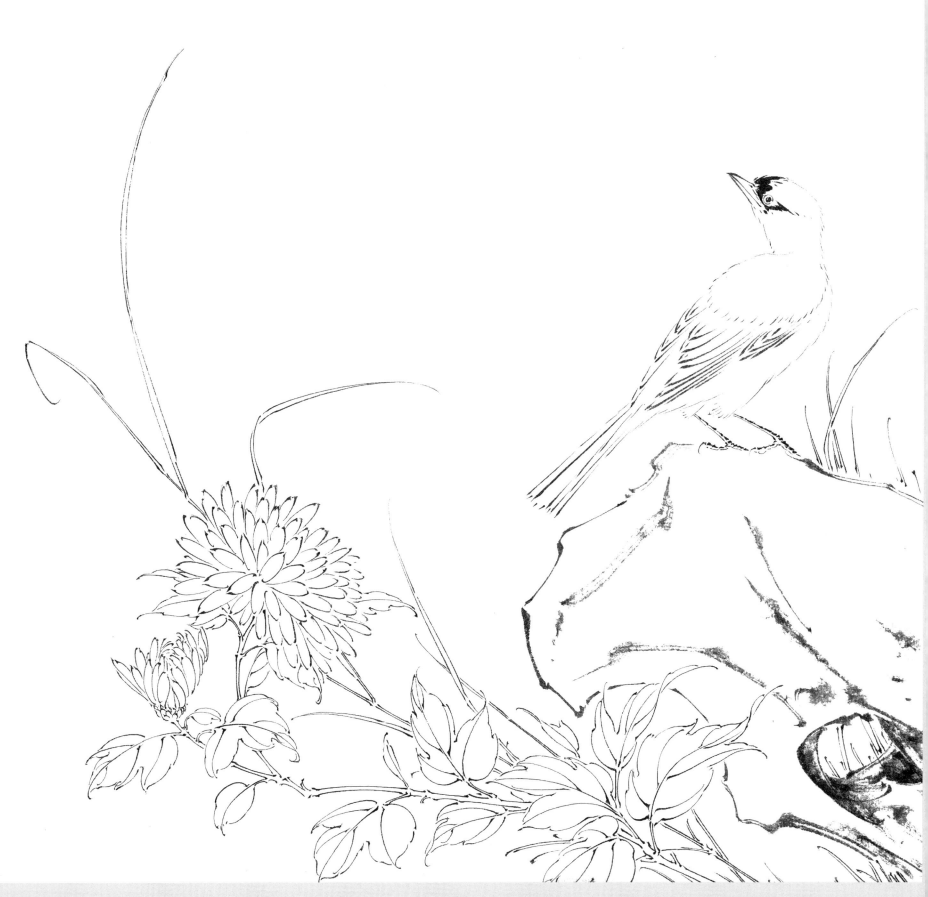

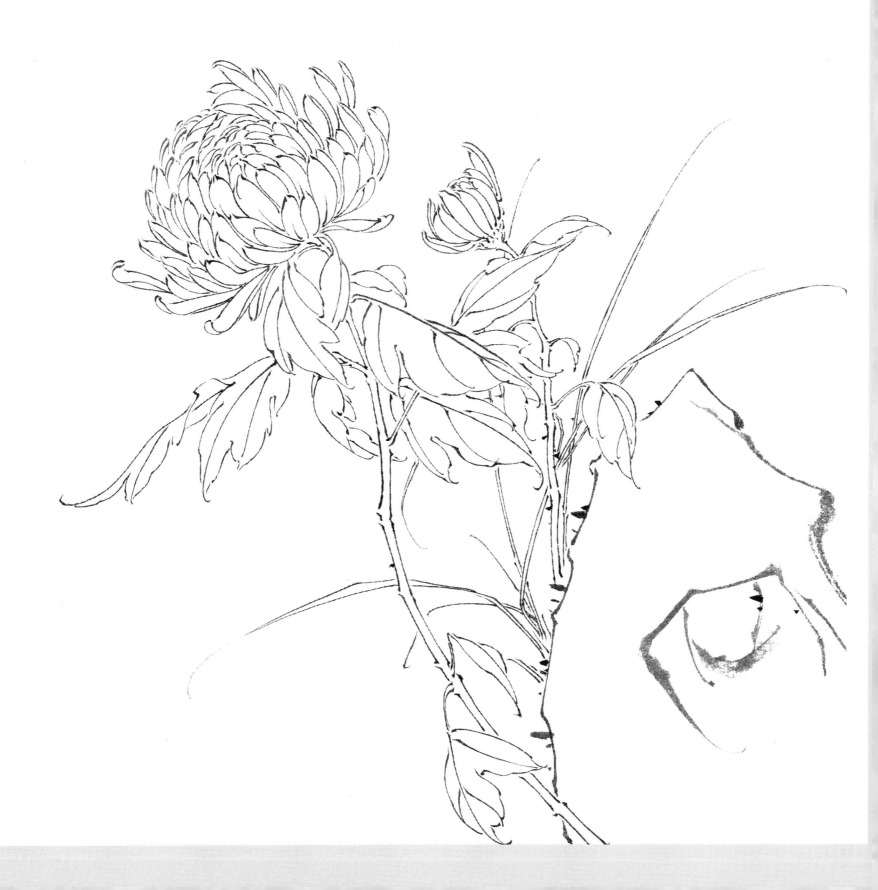

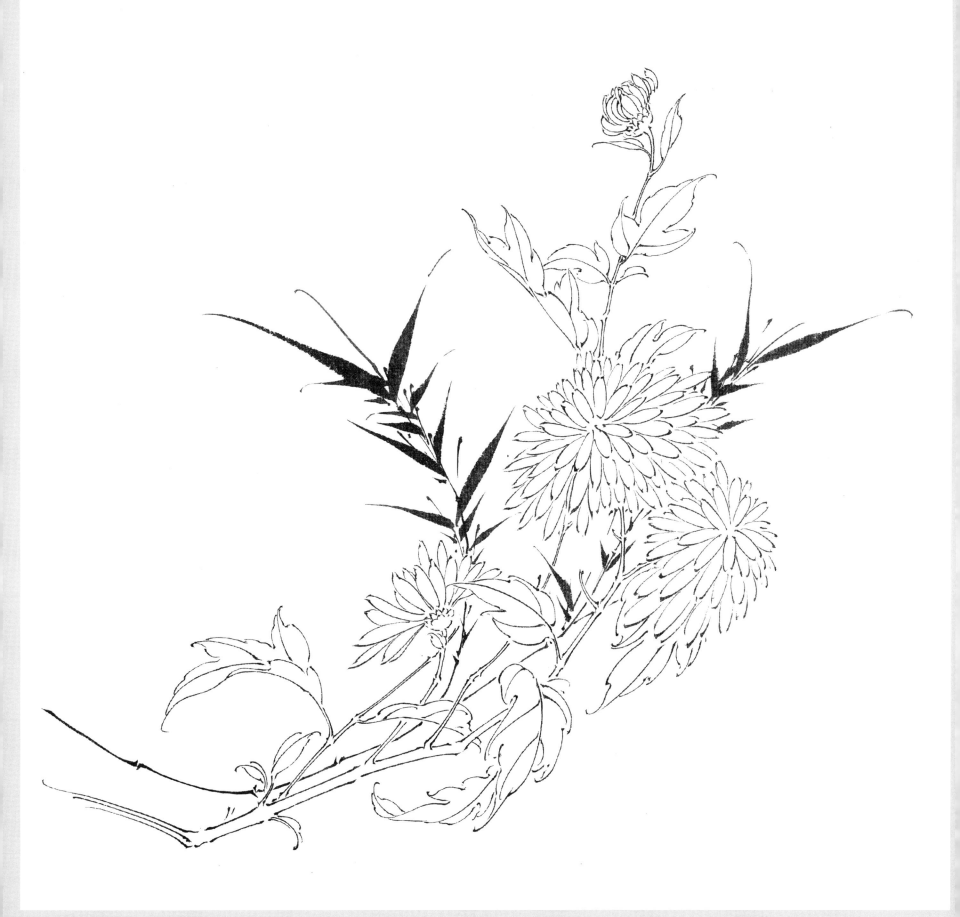

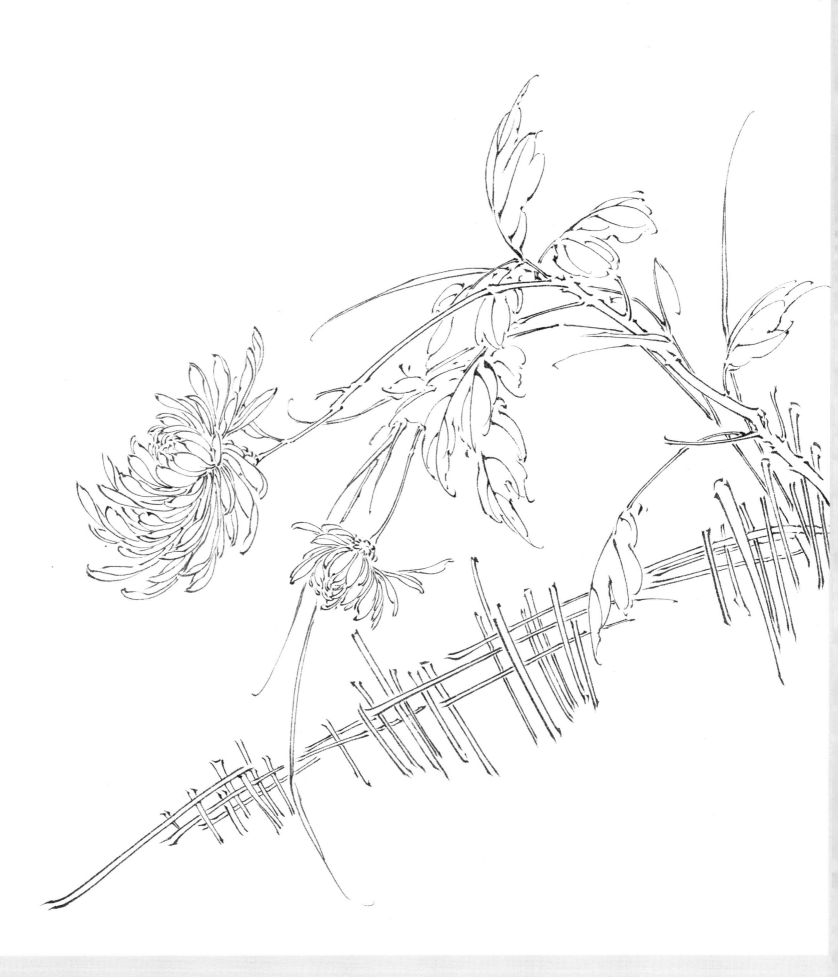

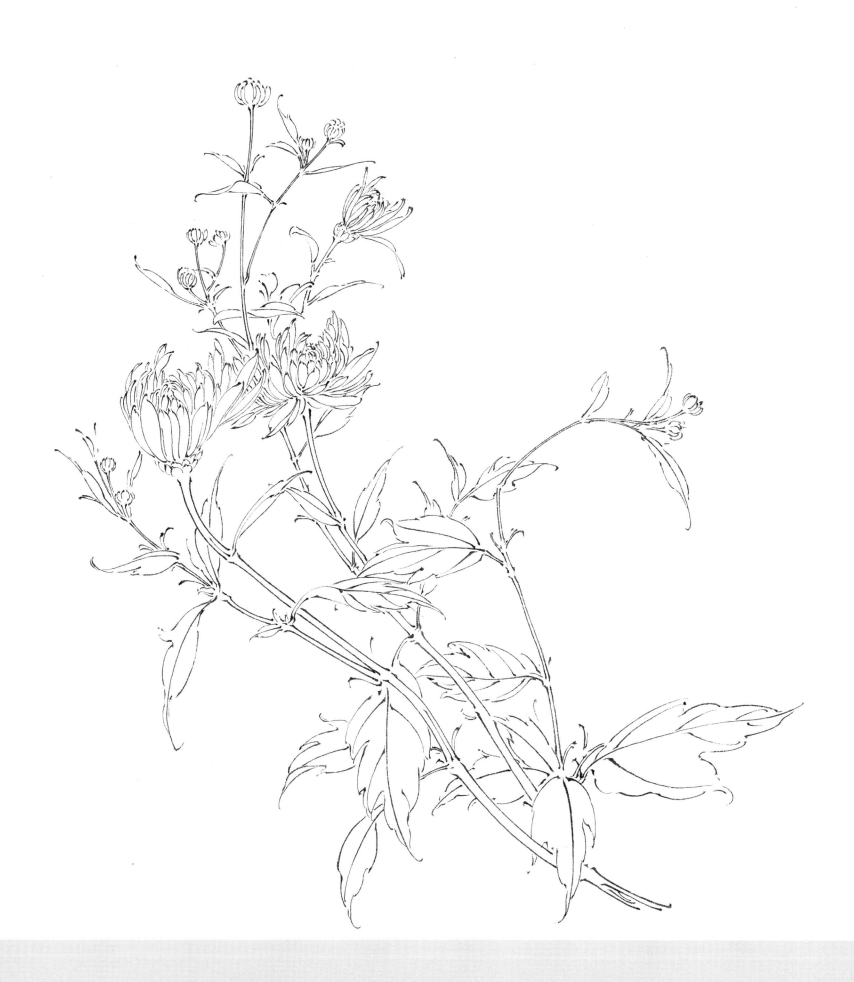

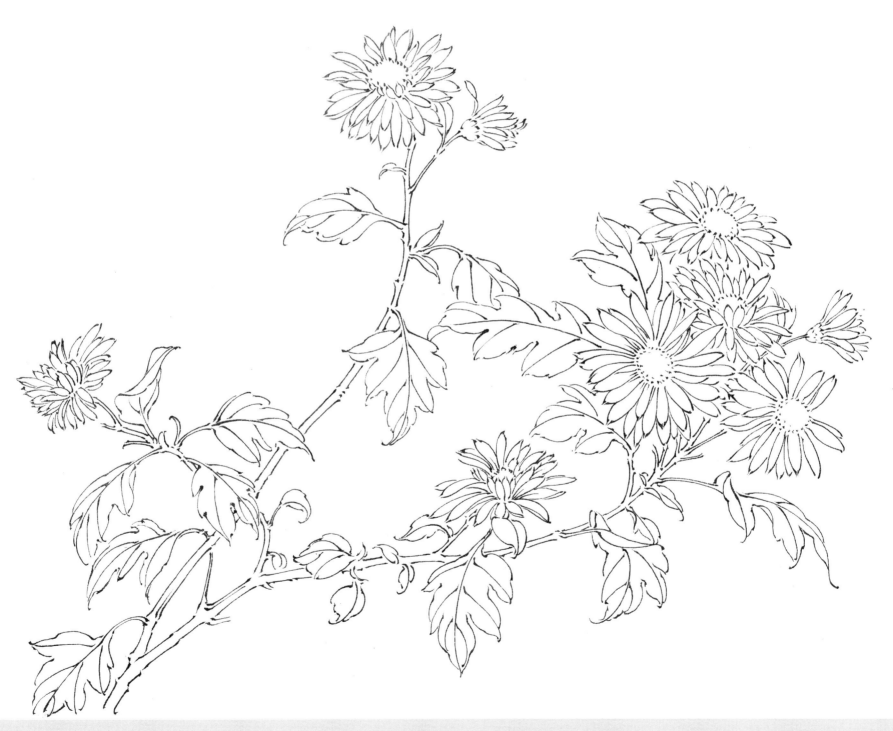

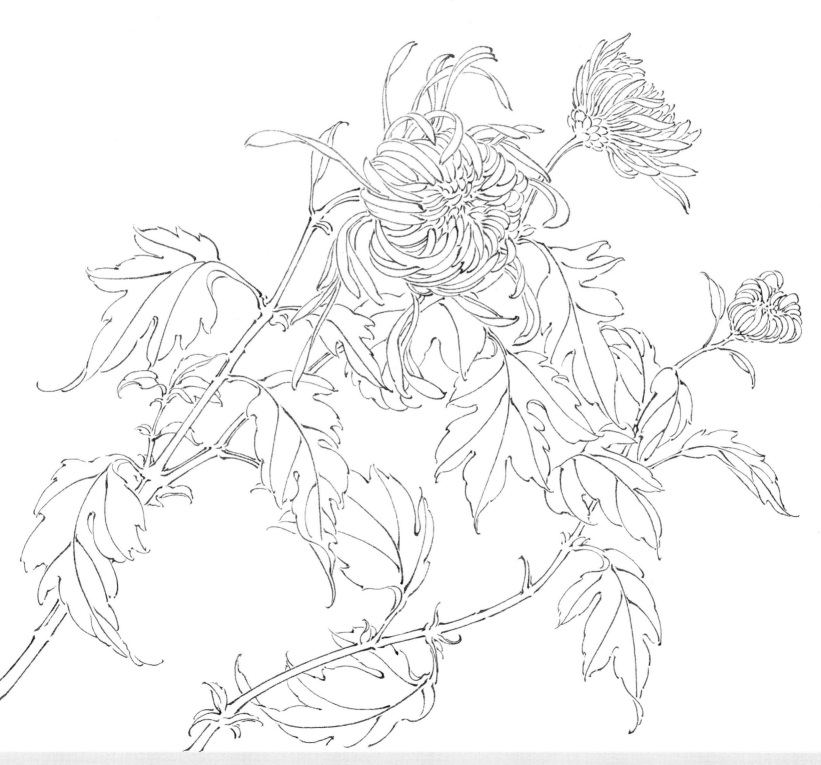

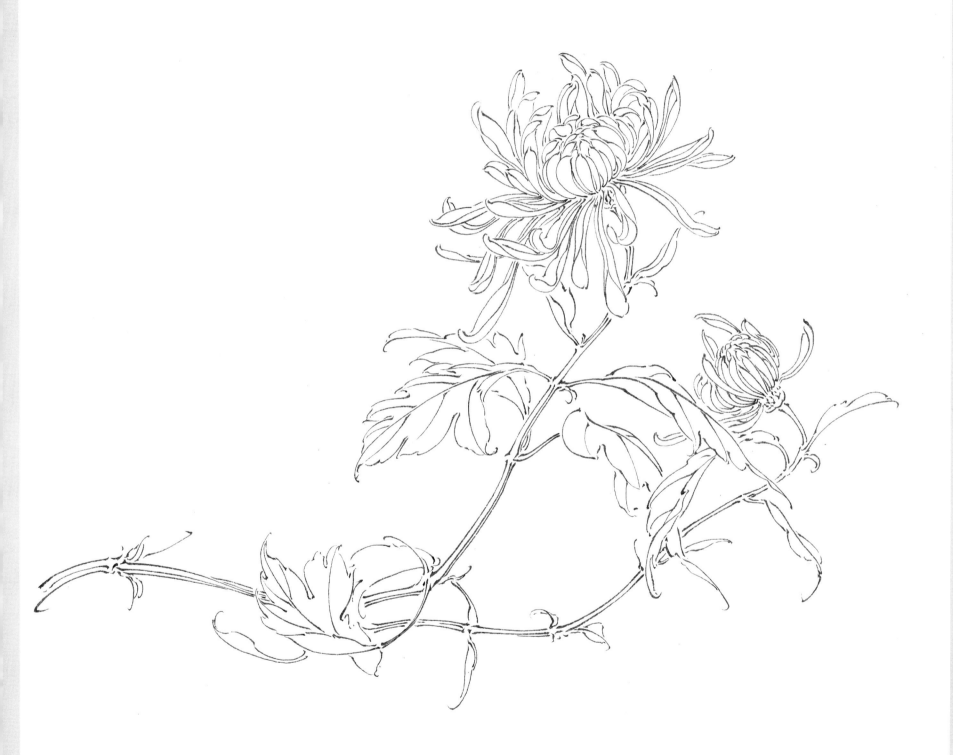

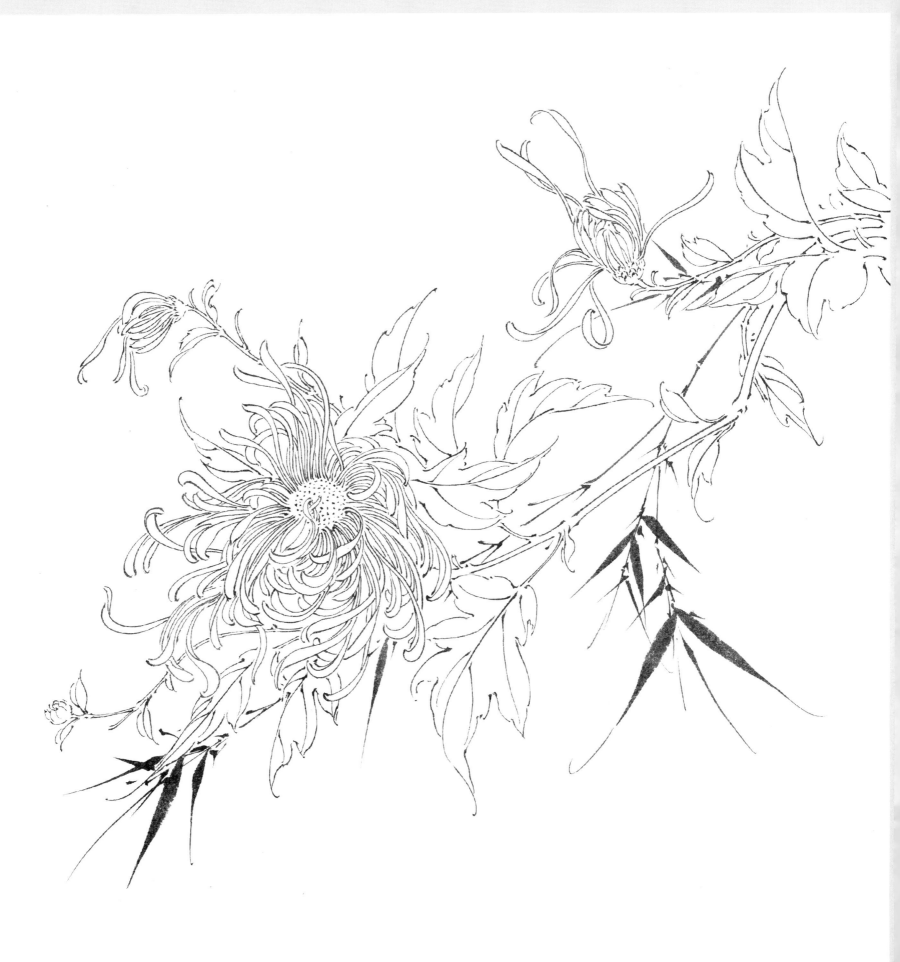